유럽,
정원을
거닐다

| 일러두기 |

이 책의 각 편은 대담으로 이루어져 있다. 대담의 모든 진행은 정기호가 맡았고, 각 편의 대담자는 본문 시작 첫 장에 밝혀두었다.

유럽,
정원을
거닐다

정기호
최종희
김도훈
이준규
윤호병

글항아리

유럽의 정원을 좀 더 깊이 알고 싶었던 마음에 정원과 도시를 공
부한 조경 전문가 몇 분으로부터 유럽 각 나라의 일상 속 정원에 관
한 이야기를 들었습니다. 지난해 여름 찌는 더위가 기승을 부릴 무렵
이었습니다. 평소 궁금했던 것들을 묻고 현지에서 오랫동안 생활한
경험들을 생생히 들을 수 있었죠. 때로는 깊이 들어갔고 때로는 넓게
뻗어나갔는데, 제게는 모두가 흥미롭고 소중한 것들이었습니다. 그
이야기들을 흘리지 않고 간직하여 담아보니 유럽 정원에 관한 한 권
의 책이 되었습니다.

유럽의 정원은 빌라 아드리아나의 로마 황제 정원이나 폼페이 발
굴 유적에서 나타나는 고대 로마의 일반 민가 정원도 있지만, 일상에
서 만날 수 있는 정원은 15세기 이탈리아에 르네상스가 일어나면서
등장한 피렌체 일원의 빌라정원에서 비롯되었습니다. 16세기 무렵의
로마와 로마캄파냐 지역 추기경들의 빌라정원에서 활짝 꽃피운 이탈
리아 르네상스 정원은 음으로 양으로 알프스 이북 유럽 각국의 정원

양식의 바탕이 되었습니다. 그리하여 프랑스 절대왕정 시대의 17세기 바로크 정원이 발전했고, 영국의 의회정치 이념과 어우러지면서 18세기 자연풍경식 정원으로 펼쳐졌죠. 프랑스대혁명과 나폴레옹 시대를 지나 19세기에 이르면 유럽은 이전의 귀족 중심 사회를 탈피해 시민이나 대중에게로 힘이 옮겨갑니다. 바로 여기서 공공을 위한 정원이 조성됩니다. 오늘날 우리가 매일같이 거니는 공원이라는 이름의 전례가 되는 셈이죠. 파리의 여러 숲과 공원이라 이름 붙여진 곳들이 그런 경우입니다. 특히 도시녹지가 체계적으로 정착하던 19세기의 독일 베를린-포츠담 일원의 사례는 도시녹지 계통의 대표적인 예로 꼽을 수 있습니다.

유럽 전역에 시민사회가 정착하던 즈음, 왕이나 상류층의 전유물로 여겨져오던 정원은 서서히 시민계급에 뿌리 내렸습니다. 시민사회가 활기를 띤 것과 더불어 산업혁명과 과학기술의 발달, 그리고 유리세의 폐지로 온실과 정원 관리를 위한 시설이 늘면서 대중화된 것이 큰 몫을 했죠. 뭐니 뭐니 해도 19세기 중반의 코티지 가든, 아트 앤 크라프트 운동과 함께 일어나 오늘날까지 큰 영향을 미치는 영국의 정원운동에 주목할 만합니다.

이처럼 유럽 정원의 역사를 짧게 말씀드렸지만, 이 책에서 이야기하려는 것은 조금 다른 내용일 수 있습니다. '유럽을 여행하면서 만나는 정원'이라는 주제에 초점을 두고 있다보니 그럴 겁니다. 정원에는 두 얼굴이 있습니다. 정원을 만나자면 그러한 두 가지 얼굴을 떠올리는 게 도움이 될 것입니다.

우선 정원 본연의 의미와 연관된 얼굴입니다. 무엇보다 정원이란 대표적인 볼거리로, 화려하고 풍부한 자연과의 만남을 주는 고급스

러운 대상입니다. 명원으로 널리 알려진 역사정원 대부분이 그렇습니다. 그처럼 거닐고 구경하기 좋은 정원도 있는 반면 앉아서 쉬기 좋은 곳들도 있습니다. 우리 주변에 있는 공원들이 그러한데, 정원에는 그것을 가꾼 주인의 취향에 따라 많은 꽃과 나무 및 경관 감상의 포인트가 되는 이야깃거리가 숨어 있어 보통의 공원과는 다른 맛을 볼 수 있습니다. 정원을 만든 사람의 눈과 마음을 읽고 공유할 수 있는 감상적인 부분이 적지 않습니다. 그렇게 정원은 구경거리만이 아니라 숲과 햇살과 그늘 같은 자연을 연못과 분수 등의 소재로 조합해 건축 공간학적인 경관구성을 만나게 합니다.

정원 본연의 의미와는 조금 다른 의견이지만, 정원은, 여행자 입장에서 보면 힘든 여정 속의 작은 휴식을 안겨주는 공간이기도 합니다. 어쩌면 도시투어 일정 속에서 한 템포 쉬어가는 느낌이기에, 오히려 도시투어의 필수적인 프로그램이 될 수 있을 겁니다. 정원을 주제 삼아 본격적으로 정원투어를 할 계획을 갖고 있더라도, 정원과 정원 사이를 이동하면서 그곳의 도시를 잘 관찰하고 그 도시의 심장이자 허파로서 정원을 만난다면 십분 지혜를 발휘하는 일이 될 것입니다.

역사적으로 유명했던 명원들은 대부분 왕이나 군주 소유였습니다. 또한 대규모 정원을 조성하려면 넓은 토지를 필요로 했던 만큼 도심을 벗어난 외곽에 위치한 경우가 많았죠. 시대 상황과 권력 구조 양상에 따라 입지가 달라집니다. 그런 까닭에 도시의 역사와 권력 구조에 대해 조금씩 알아가면서 감상하면 많은 도움이 될 겁니다. 이 책에서는 각국 수도를 중심으로 도심 가까이, 근교 혹은 외곽에 분포된 정원을 중점적으로 다루었습니다. 각국의 수도는 유럽 여행에서 만나는 대표적인 도시들이기도 하며 대부분 역사와 문화의 집산지로서

각국의 왕도였던 것을 감안한 것입니다. 그렇더라도 이들 정원이 오늘날 도시 속 사람들의 삶과 함께하는 모습을 관조하는 것이 여행자로서 정원과의 만남을 최적화하는 것이리라 생각합니다.

이 책이 여러 사람의 대화로 이뤄졌기에 보통의 책들이 갖춘 짜임새와 비교한다면 조금은 빈틈이 있을지 모르겠습니다. 굳이 변명하자면, 대화체로 편안하게 이야기를 듣듯이 책장을 넘겨가는 정원 이야기가 되었으면 합니다.

2013년 6월
지은이들의 뜻을 모아 정기호 씀

차 례

제1편

이탈리아,
르네상스 정원의 완성과 중세 정원의 자취들

최종희

산마르코 광장과
빌라 감베라이아

유럽의 정원 구석구석을 거닌다는 나름의 거창한 계획을 품고 이 책을 시작하는 데 이탈리아를 관문으로 삼으려고 해요. 우리나라에는 대중이 볼 정원 관련 책이 아주 드물 뿐 아니라 깊이 있게 다룬 책은 더더욱 찾기 어렵죠. 그래서 유럽 각 나라에서 정원, 조경, 도시학 등을 전공한 이들이 모여 오랜 시간 공부한 것을 이 책 한 권에 담아보기로 했습니다. 그런데 우리가 유럽 여행을 하면서 정원으로 곧장 향하지는 않기에 여행 경험담도 함께 들어보려 해요. '유럽' 하면 가장 먼저 떠오르는 곳이 어디에요?

두 곳이 마음속에 뚜렷한 흔적을 남겼죠. 첫째는 베네치아의 산마르코 광장이에요. 제가 유럽에서 맨 처음 발을 들여놓은 곳입니다. 유럽 여행을 해본 많은 이가 강렬한 인상으로 간직하는 곳이기도 해요. 베네치아라는 도시가 갖는 정체성, 물의 도시로서 독특한 풍광, 베네치아 사람들의 여유로움과 배려 때문에 따뜻하게 스민 기억이 있어요.

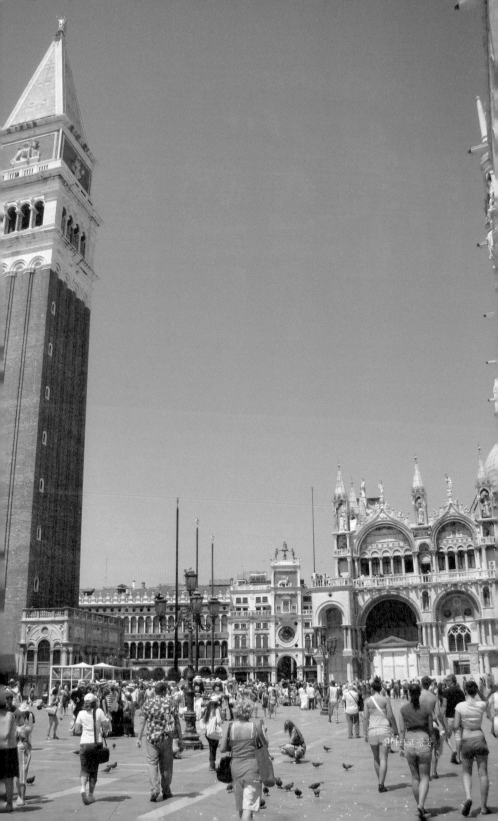
산마르코 광장

좀더 들어가자면, 건물 외벽이 광장 내벽이 되는 식의 포럼Forum, 플라자Plaza 등 광장이 갖는 공간적 속성이 그곳을 더 깊이 각인시켜요. 이를테면 경관, 장소 등에 관심 있는 이들은 산마르코 광장의 백미로 '건축의 공공성'을 꼽아요.

산마르코 광장을 간 때가 언제인가요?

1997년 7월 어느 토요일이었어요. 그해 10월 「이탈리아 빌라정원과 한국 별서정원의 비교 연구」를 주제로 박사예심이 예정되었던 터라 이탈리아 정원을 답사했어요. 그 일이 계기가 되어 이듬해 아예 본격적인 이탈리아 유학을 떠나기도 했습니다. 이탈리아 정원을 하나하나 보면서 '건축' '공간' '경관' '장소'란 말들이 유럽에서는 이렇게 표현되는구나, 확인할 수 있었고 그 뒤 그랜드투어Grand Tour로 이어지는 동인이 됐죠.

이탈리아 빌라정원에 대해 공부했기에 그곳 정원들에 대한 남다른 애착이 있을 텐데, 정원을 본 첫인상도 산마르코 광장에 끌렸던 느낌과 비슷했나요?

학위논문이 걸려 있어 정원 답사를 아주 치열하게 다녔는데, 이때 『이탈리아 빌라와 정원Italian villas and gardens』이란 책이 중요한 지침서가 됐어요. 이 책은 이탈리아 정원 하나하나를 정원 소유주가 직접 집필하거나, 대담을 통해 연구자들이 정리해 짜임새가 훌륭해요. 지금은 은퇴하신 네덜란드 델프트대학의 클레멘스 스테인뷔르헌 교수가 중심이 돼 기획·편집했는데, 이탈리아 빌라정원을 다루고 있습니다. 이 책의 저자는 정원에 대한 접근 방법으로, 찰스 무어

가 『정원의 시학Poetics of the Gardens』에서 정원을 보는 기본 시각으로 기준 삼았던 세팅-컬렉션Setting-Collection, 즉 지형-경관/공간 요소를 축으로 삼아 AWPO, 즉 건축물(A), 수공간(W), 식물(P), 점경물(O) 등의 요소들을 분절해 표현·해설하고 있어요. 당시 이런 시각은 저에게 매우 신선했죠. 이탈리아 정원사가들과 다른 나라 정원사가들이 이탈리아 르네상스 정원을 보는 시각은 상당히 다른 듯해요.

그런 시각 차는 이탈리아를 이해하는 데 어떻게 도움이 될까요?

외국인 입장에서는 라치오, 토스카나, 북부 이탈리아 등 지역별로 나누어 접근하는 게 일반적이죠. 앞서 언급한 책에서도 그렇게 다뤘어요. 반면 이탈리아 정원사가들은 '도입기-정착기-확산기' 등으로 구별해요. 제가 학위논문에서 다뤘던 방식이기도 합니다. 지금으로서는 가령 빌라 감베라이아Villa Gamberaia를 이탈리아적 색채가 가장 짙은 정원 중 하나로 꼽을 수 있습니다. 역사정원의 원형을 유지하고 있는가라는 잣대를 들이대면 학술적으로 그리 높이 평가되진 않지만요. 그렇지만 여행자들이 볼 때는 이탈리아적 모습이 물씬 배어남을 느낄 수 있어요.

빌라 감베라이아Villa Gamberaia
소재지 Via del Rossellino, 72 50135 Settignano Firenze
조영 시기 17세기 초
의뢰인 자노비 라피
17세기 초 완성한 도시의 교외 별장으로, 시내에서 자동차로 15분쯤 걸린다. 노송나무 소로, 볼링그린, 님페오, 토피아리아, 숲, 꽃밭이 있는 잔디밭과 레몬 테라스 등이 주요 정원 요소다.

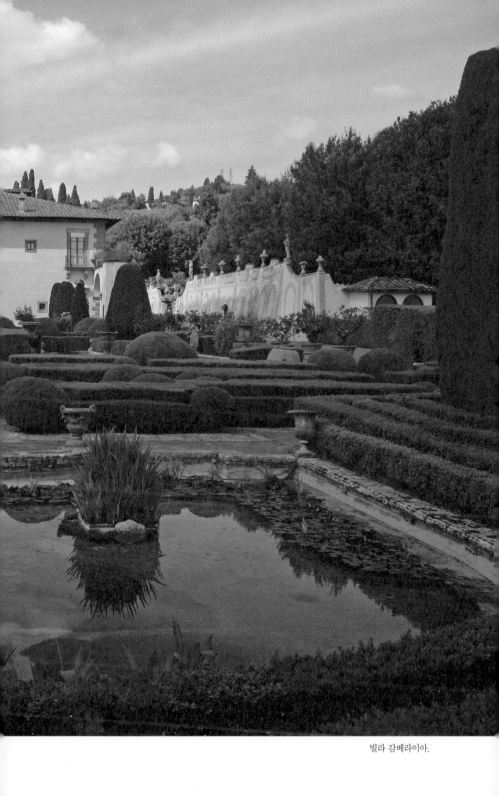

빌라 감베라이아.

아직 빌라 감베라이아의 이미지가 머릿속에 잘 그려지지 않는데, 뒤에서 자세히 다루기로 하고요, 이 정원은 피렌체 시내에서 쉽게 갈 수 있어요?

그전에 아무래도 피렌체 시내를 먼저 둘러봐야겠죠. 메디치, 우피치 미술관, 미켈란젤로, 도나텔로, 브루넬리스키, 단테, 보카치오, 마사초 등 불멸의 천재들이 한 시대를 풍미한 도시니까요.

빌라 감베라이아는 노벨라 역SMN에서 10킬로미터쯤 떨어져 있는데 20분이 채 안 걸려요. 아주 무더운 여름날 유럽 문화의 혈액을 생산하는 심장 같다고들 하는 피렌체의 중심 두오모를 둘러보고, 햇살 따가운 오후 토스카나 풍광을 마음껏 즐길 수 있는 곳이에요. 그러는 한편 인간이 추구하는 의지와 기술이 자연을 철저하게 지배한 곳이고, 정원을 둘러보고 길을 내려와 석양에 물든 피렌체 시내가 내려다 보이는 트라토리아Trattoria라 불리는 전통 맛집들에서 하루를 마무리할 수 있는 곳입니다. 영화 「로마의 휴일」의 앤 공주, 원숙한 모습의 오드리 헵번이 소개하는 '세계의 정원' 1편 맨 처음 나오는 배경이 되는 곳이기도 했습니다. 제1·2차 세계대전 때 벌거벗은 나신처럼 폐허가 된 곳을 시민들이 직접 일궈 원래 모습을 되찾아 지금은 전 세계에서 관리가 가장 잘되고 있다는 평판을 들어요. 그런 점에서 이곳은 저에게 숱한 기억이 스며 있고, 지난 시간의 흔적을 고스란히 담고 있어 정원에 관심 있는 이들과 함께 나누고 싶어요.

전적으로 공감이 돼요. 산마르코와 빌라 감베라이아 모두 이탈리아에 있는데, 유럽 전체를 놓고 봤을 때도 두 곳이 가장 기억에 남나요?

저에게는 그래요. 이탈리아 기행이 첫 유럽여행의 가장 중요한 목적이었으니까요. 1997년 7월은 이탈리아 정원에 제 에너지와 시간을 쏟아붓던 시기이고, 그전에는 그 흔한 배낭여행 한번 못 해봤어요. 지금 생각해보면 조금 무모했던 것 같은데, 바로 전략적 중심으로 들어간 거죠. 그렇다보니 저에게는 지금도 유럽을 자꾸만 '정원의 시각'에서 보는 한계가 있어요. 어쨌든 유럽 정원에 발길을 들여놓자면, 많은 사람에게 꼭 권하고 싶은 곳은 폼페이입니다.

고대와 중세 도시를
거닐다

폼페이와 정원에 관한 이야기는 상당히 깊이 파고들 내용이 될 것 같은데 뒤에서 짚어보기로 하고요. 여행 이야기로 돌아가서, 저에게 유럽적 특색을 지닌 여행지를 한 곳 추천하라고 하면 저는 피렌체 두오모를 꼽아요. 건축적인 이야기가 도시 곳곳에 스며 있기 때문이죠. 혹은 가장 유럽적인 특징을 띠는 곳으로는 독일의 하이델베르크 성을 들 수 있겠죠. 유럽에 처음 발을 들여놓고 오랫동안 돌아보면서 그곳의 독특한 경관과 마주한 기억이 생생해요. 그런 면에서 유럽적 특색이 두드러진 곳이 어디라고 보나요?

유럽이란 곳은 통합되어 있으면서 동시에 지역별, 나라별로 파생되어가는 확장성이 있는 곳이라 '유럽적'인 곳을 꼽는다는 것은 불가능한 일이죠. 그렇긴 하나 여행자들에게 로마의 판테온은 꼭 가볼 것을 권해요. 판테온의 기념비적인 건축물에서 도시나 지역의 관점

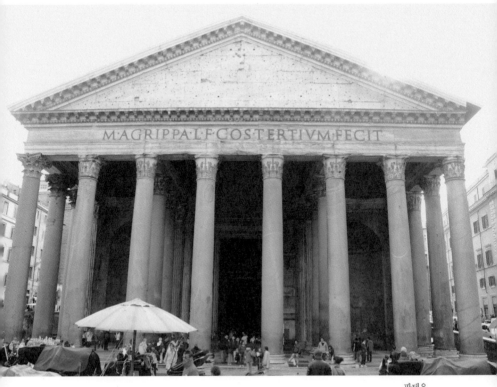

판테온.

으로 옮겨간다면, 피렌체 교외에 있는 산지미냐노San Gimignano가
가볼 만한 곳이죠.

판테온과 산지미냐노의 어떤 점이 독특해요?
판테온은 '유럽'이라는 커다란 주제를 이해하는 데 허브 역할을 한다
고 봐요. 오늘날의 유럽이 있기까지 숱한 배경이 있는데 그중 대표적
인 것 하나가 사상과 종교이며, 특히 기독교를 꼽겠죠. 그런데 '기독
교와 인간'이란 주제를 놓고 볼 때 구원, 삶과 같은 것들을 절로 떠올

리게 하는 장소가 판테온이라 생각돼요. 특히 천장에서 비쳐 내리는 한 줄기 빛, 신으로의 귀의 같은 것이 느껴지고요.

그야말로 조경에서 말하는 제니어스 로시Genius Loci, 즉 장소성에 관한 것이군요?

그렇죠. 제니어스 로시에 관한, 그리고 제니어스 로시가 가지고 있던 판테온의 만신에 대한 얘기나 제우스에 대한 이야기 등등이요. 원래 로마 시대에 판테온이 만들어졌을 때는 기독교와는 아무런 관련이 없었고, 지금도 그런 의미로 구성된 것이 아닌데도 종교적 색채가 느껴지죠.

마을이나 도시로는 산지미냐노와 피렌체가 인상적이었다고 했는데, 이곳들 이야기 좀 들려주세요.

산지미냐노와 피렌체의 관계는 회화나 미술에서 특히 주목할 만해요. 정원을 공부하다보면 자연스레 미술 서적들을 읽게 되는데, 산지미냐노를 주목하는 것은 르네상스 회화와 무관하지 않죠. 르네상스 회화 하면 흔히 마사초에서부터 보티첼리의 그림을 이야기하지만, 리피라는 르네상스 화가의 「목욕하는 여인」 등 그의 대표작들이 산지미냐노에 있습니다. 그걸 특이한 예로 꼽을 수밖에 없는 것은, 메디치가의 후원으로 이뤄진 르네상스 회화의 절대다수가 피렌체 시내에 위치하고 있는 우피치 미술관에 있고요, 그렇기에 리피의 작품이 산지미냐노에 있다는 것은 아주 예외적이죠. 그런 사실을 책에서 접하고 산지미냐노로 떠났어요. 르네상스 회화를 제 나름으로 정리하려는 생각에서였습니다. 그런 뒤 산지미냐노를 보면서 중세 도시의 유

산을 간직한 곳으로서의 가치, 특히 '역사지구를 매개로 한 지역 재생'을 이룬 새로운 면모를 보게 됐습니다.

리피의 회화가 소장된 도시라서 호기심을 보였다가 도시 경관이 눈에 들어왔군요.

기독교 신앙이 널리 퍼졌던 시대에 독일, 덴마크 등 북유럽에 있는 이들에게 로마는 성지순례의 메카와 같은 곳이어서, 일생에 한번은 그곳을 방문하고자 하는 염원을 이루려 했죠. 로마로 가는 길에는 도보나 우마차를 이용했는데 산지미냐노는 그 길목의 중요한 객관客館 역할을 해 지정학적으로 굉장히 중요했어요.

로마와 지척의 거리인가봐요. 로마 입성을 하려면 반드시 하룻밤쯤 머물러야 하는 곳이었으니, 조선시대 역원에 견줄 만하겠어요.

여행자나 순례자가 거쳐온 고생스러운 여정 끝에 놓여 있어 중요한 정보를 알려주고, 그 길목을 알아보도록 하기 위해서라도 산지미냐노의 많은 영주가 종탑을 만들었습니다. 산지미냐노는 산 정상에 자리하고 있는데, 거기에 종탑들이 모두 40미터 넘게 치솟아 있어 반경 30킬로미터도 더 떨어진 먼 거리에서 종탑들이 보이면 '아, 이제 로마에 다 왔구나'라며 남은 여정을 다시금 떠나는 데 힘을 주곤 했을 겁니다.

로마로 가는 중요한 길목에 있다보니 오랜 세월을 거치면서 도시가 크게 번성했을 듯해요.

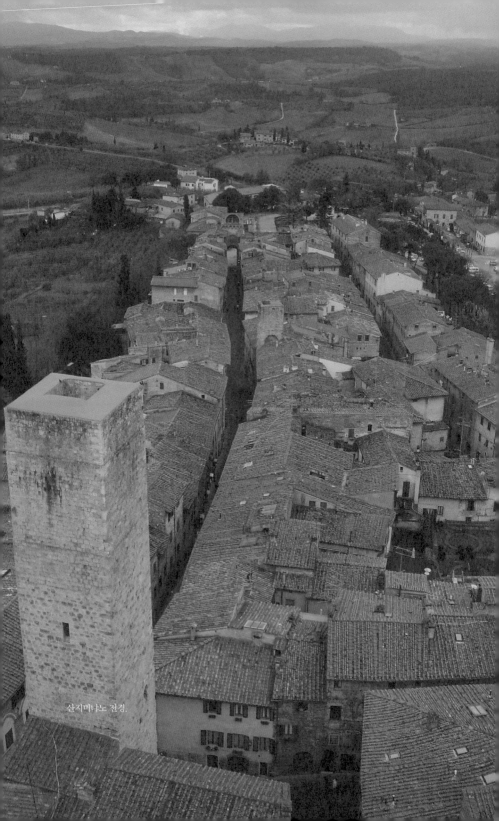

산지미냐노 전경.

의외로 그렇지 않아요. 흥미로운 사실은 산지미냐노가 중세로 접어들면서 숱한 질병의 온상이 돼 폐허로 남겨졌다가 20세기 초에 와서야 고고학자 등에 의해 그 모습을 드러냈다는 거예요. 폼페이처럼 산지미냐노는 중세의 전형적인 성곽, 도시 체계, 마을 경관의 원형을 그대로 간직하고 있습니다. 실제로 영화를 촬영해도 중세풍의 모습을 보여주기에 전혀 어색하지 않을 거예요.

저도 산지미냐노에서 로케이션된 영화를 한 편 알고 있어요. 이탈리아 감독 프랑코 제피렐리의 「무솔리니와 차 한 잔을Tea with Mussolini」이죠. 제2차 세계대전이 발발하려 할 때 이탈리아의 무솔리니가 독일과 손을 잡기로 하고 연합군을 향해 선전포고를 하던 즈음의 이야기입니다. 영국에서 온 할머니들과 젊은 미국인 미술애호가들이 피렌체에 죽치고 있으면서 피렌체를 극성으로 사랑하죠. 그러다가 무솔리니가 제2차 세계대전 참전 선전포고를 하면서 이탈리아에 체재하고 있던 외국인들을 도시 바깥으로 쫓아내요. 이 영화 전반에는 피렌체가 나오고, 후반에는 산지미냐노가 주 무대가 돼요. 문화와 예술을 사랑했던 영화의 주인공 할머니들은 피렌체에 있다가 무솔리니가 외국인을 밖으로 쫓는 통에 격리되어 들어간 곳이 산지미냐노이지요. 아마 그 감독 역시 르네상스적이고 이탈리아적인 색채를 구현하려다보니 피렌체와 산지미냐노를 택한 것 같네요.
산지미냐노 하면 두 가지를 빼놓을 수 없는데요, 하나는 갈란디오의

「수태고지」에요. 벽화죠. 다른 하나는 이탈리아 건축이 입면건축임을 구체적으로 파악할 수 있는 곳으로 두오모 성당입니다. 여자의 나신처럼 성당 입면에는 아무것도 없습니다. 입면건축을 할 즈음 도시가 폐허로 변해버려 그랬겠지만, 이런 형태는 20세기 후반 복원 논의가 오가고 이를 실행하는 과정에서 도출된 개념을 잘 드러내줘요. 즉 베니스 헌장*에서 명시한 것들을 떠올리게 하는 교과서 역할을 하던 곳입니다.

중세 이래 로마의 순례길처럼 두 도시에도 그런 테마로드 같은 게 있을까요?

있죠. 저는 유럽에 갈 때마다 산지미냐노를 잊지 않고 찾는데, 그때마다 주차장에 있는 차량들의 번호판을 유심히 살펴요. 번호판에는 나라별로 약자가 들어가 있어요. NL은 네덜란드, D는 독일, 그리고 E는 스페인…… 거의가 네덜란드, 독일, 핀란드, 포르투갈, 스페인에서 온 사람들이에요. 물론 장거리 여행자라면 피렌체부터 가겠죠. 그러고는 어떤 곳으로 향할 것인가를 정할 때 곧 산지미냐노로 결정해요. 여행 루트 개념에서 보면 피렌체와 시에나, 피사는 삼각형 꼴을 이룹니다. 그래도 이동 시간을 따진다면 시에나보다는 산지미냐노를 많이 갈 거예요. 그다음에 비아레조나 작곡가 푸치니의 고향 루카 혹은

* 고건축물의 보존과 복원을 위한 원칙으로 제3조(목적)에서는 기념비적 건조물의 보존 목적이 역사적·예술적 가치에 있음을 밝히고 있고, 제4조와 제5조(보존)에서는 영구적 보존과 디자인 및 장식의 변경이 없는 이용의 허용을, 제9조에서 제13조까지 수리 원칙에서는 수리 목적은 건조물의 미적·역사적 가치를 보존하기 위한 것으로 오리지널 재료와 자료를 존중하는 것을 기반으로 해야 하고, 부득이하게 새로운 재료가 보충될 경우 그것을 알 수 있도록 표시하며 그럴 때라도 수리 전과 진행 중에 반드시 건조물에 대한 고고학적·역사적 연구를 진행해야 한다고 명시하고 있다.

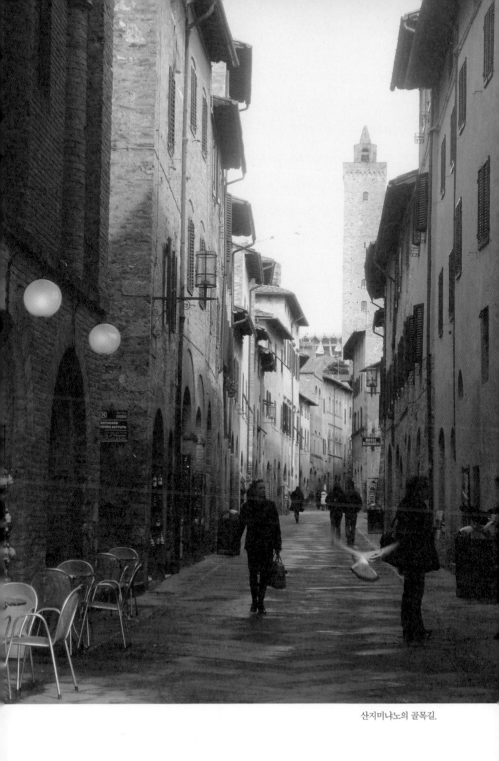

산지미냐노의 골목길.

피사가 있죠. 좀 더 외곽으로 나가면 산지미냐노이고, 피노키오와 빌라 가르초니가 있는 콜로디 같은 곳이 있습니다. 꽤 그럴듯한 테마로드가 그려지죠.

제가 여행 루트를 짠다면 빌라 감베라이아의 세티크아노를 포함한 피렌체를 시작으로 산지미냐노-루카-콜로디-시에나를 거쳐 다시 피렌체로 돌아오는 일정을 잡겠어요. 푸치니, 피노키오라는 모루 역할을 하는 곳에다 망치와 같은 중량감 있는 산지미냐노, 그리고 정제미를 지닌 빌라 감베라이아라면 작지만 아주 탄탄한 곳들을 섭렵하게 되는 겁니다.

로마, 속모습

화제를 조금 돌려서 여행자들에게 팁이 될 만한 이야기를 해보죠. 해외여행 자유화 바람이 막 불기 시작하던 1980년대, 유럽을 가려면 로마는 맨 마지막에 가야 한다는 말들이 있었어요. 왜 그런가 하면, 로마를 보고 나면 유럽의 다른 곳들은 시시하게 여겨진다는 겁니다. 로마가 아닌 곳을 여행하며 감흥을 더해가다가 로마에 와서 완전히 압도돼버리라는 이야기였죠. 그런 의견에 꼭 동의하는 건 아니지만, 요즘도 유럽여행을 하면 로마는 꼭 찾게 돼죠.

이런 게 아닐까요? 첫째, 현재 서양 사람들이 누리는 대부분의 생활방식은 고대 로마인들의 삶이 현대적으로 변화한 것이라 하여 로마가 갖는 상징성은 다른 모든 유럽의 도시를 제압해요. 둘째, 규모도 영향을 끼쳤겠죠. 과거 트라야누스 황제가 집권하던 115년경 로마제국은 지구 둘레의 4분의 1에 이르는 국경선을 확보했습니다. 스코틀랜드에서부터 이란의 국경까지, 사하라에서부터 북해까지 수많은

이민족을 로마 시민으로 끌어들인 대제국으로서 다양한 문화와 예술, 법률, 철학의 중심이 된 세계적인 도시였기 때문이겠죠.

로마는 어떤 이야기를 품고 있는 도시에요?

로마를 이해한다는 것은 곧 로마에 살았던 사람들의 일상을 이해하는 것과 같은데요, 그걸 아는 데는 몇 가지 방법이 있습니다. 로마인들은 어떻게 살았고, 로마 거리에서는 무슨 일이 벌어졌으며, 오늘날에도 그것들이 이어지는가 등등 로마에 관한 이야기는 무수해요. 그런데 이 모든 것을 담고 있는, 로마인들의 삶을 풀어놓은 꼭 맞는 책이 하나 있어요. 이탈리아에서 40만 부나 팔린 『고대 로마인의 24시간: 일상생활, 비밀, 매력』(알베르토 안젤라 지음)이란 책이죠. 고고학자가 썼는데, 우리 눈앞에 고대인의 삶을 그림처럼 펼쳐놔요. 로마에서는 고대 로마인의 삶이 오늘날에도 고스란히 이어져 내려오는 것을 볼 수 있습니다. 로마의 고고학 유적지의 풍광, 풍치, 경관, 흔적들을 통해 로마 사람들의 삶의 토대를 추적할 수 있고, 이들이 이루고자 했던 문화의 잠재력을 읽을 수 있죠.

더욱이 로마는 세계적 수준의 건축물과 예술작품을 갖춘 야외 박물관과 같은 곳이에요. 또 도시의 4분의 1이 공공 정원, 사유지 정원, 숲, 귀족 저택의 열주로 둘러싸인 중정입니다. 여기에 부자들의 저택인 도무스Domus, 인술라Insula 등 오늘날 삶의 기원이 되는 수많은 경관 요소가 곳곳에 있어요.

그 밖에 특이한 점은요?

한 지역의 정체성을 표현하는 색을 봐도 로마는 특이한 도시에요. 진

흙을 구워 만든 기왓장의 붉은색, 집이나 신전 현관의 대리석 기둥에 칠해진 밝은 흰색, 황제의 궁전을 장식한 청동으로 만든 기와 색…… 이것들이 시간이 흐르고 녹슬면서 고색창연한 초록색을 띱니다. 이 것이 곧 로마의 색깔이고 이탈리아 국기의 색깔이 되었다는 주장도 있어요. 또 맛과 멋의 관점에서도, 오히려 밀라노 사람들은 촌사람이라 하고 로마를 최고로 꼽아요. 밀라노는 도시 자체의 자원이 상대적으로 부족해요. 그렇다보니 밀라노 북부에 있는 코모 등 수원이 풍부한 도시의 영향을 받아 섬유, 염색업 등이 번성했고 여기에 지방정부, 조합, 개인 등이 힘을 합쳐 패션의 거리를 이룬 것이겠죠. 하지만 밀라노의 패션이 세계 사람을 위한 것이라면, 로마의 패션은 순수하게 이탈리아인들은 위한 고유의 멋을 간직하고 있어요.

비아 이탈리아, 코르소 이탈리아, 스페인 광장과 캄피돌리오 광장 밑의 넵튠분수가 있는 거리와 로마 시청이 중심지이죠.

로마 여행 일정은 어떻게 짜면 좋을까요? 로마는 오래 머물러 있다고 더 많이 알게 되는 곳은 아닌 것 같은데요.

처음 두 번 정도는 가볍게 스친 다음 작정하고 가야 하는 곳이에요. 첫 번째는 이틀 정도, 그다음에는 이틀에서 사나흘쯤 도시를 들여다본 다음, 세 번째 갈 때는 일주일가량 머무는 식이라면 로마의 여러 면이 눈에 들어올 거예요. 로마를 처음 가면 중요하고도 주목할 만한 것들이 한눈에 들어와 읽히진 않거든요.

로마에 살면서 달리 보고 느낀 점들은 어떤 것이 있어요? 로마는 이른 새벽과 아침에 거리를 나가보면 건물들에서 불빛 하나

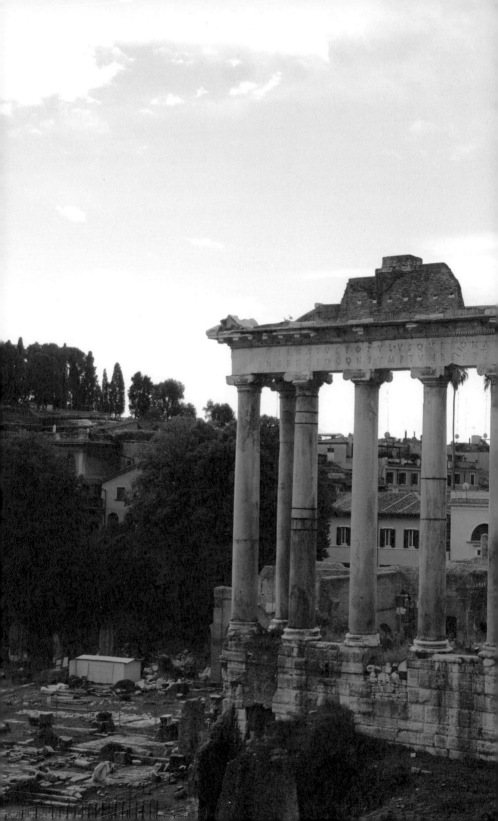

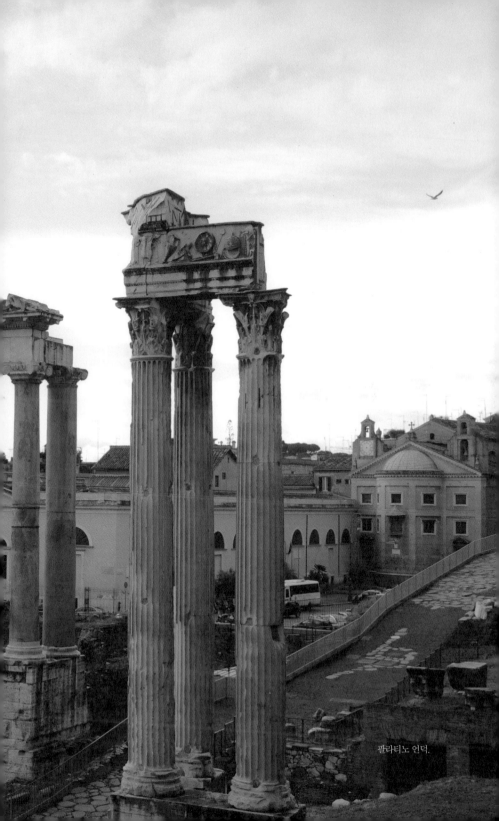

팔라티노 언덕.

새어나오지 않아요. 마치 사람이 전혀 살지 않는 폼페이처럼 아주 조용하고, 중간 중간 대리석 조각상과 가로등만이 여행자의 불안감을 달래줍니다. 조각 아래 수조에서 물 떨어지는 소리가 이따금 들리는 게 전부죠. 낮에 분수는 시원하게 느껴지지만 이른 아침에는 오히려 정적을 깨뜨리기도 해요. 건축 하는 이들에게 로마는 마음의 고향 같은 곳으로 다양한 유형의 도무스, 현대식 공동주택의 기원인 인술라가 있고, 의상 전문가들에게는 의류의 기원인 남성의 튜닉(티셔츠의 기원)이나 토가, 여성의 숄Palla, 스톨라stola가 있죠. 요리를 즐기는 이들에게는 현대 미국 아침식사의 원형을 로마인의 아침식사에서 발견하게 해주죠. 그 외에 크루아상, 커피, 초콜릿의 기원이 로마라는 사실을 아는 사람은 드뭅니다.

　　　　로마가 금융이나 고리대금의 도시이기도 하지 않나요?
로마 인구가 200만 명인데 그중 70만이 외국인입니다. 로마를 찾는 사람이 1년에 3000만 명쯤 되기 때문에 로마 사람들은 이를테면 바텐더나 청소 같은 유의 일은 전혀 하지 않아요. 공원 청소는 거의 북부 아프리카 사람들이 맡고, 남미 계통이 바텐더를 하며, 중국인들이 로마 근교 가내수공업 공장에서 옷을 만듭니다. 로마 사람들은 주로 관광과 호텔업, 금융업에 종사하죠. 나머지는 공무원 집단이구요.

　　　　잘 몰랐던 로마의 속모습이네요. 이제 도시 공간에 관해
　　　　이야기해볼까요?
로마는 도시 구조가 매우 흥미로운데, 1순환, 2순환, 3순환 이렇게 세 개의 링 구조로 돼 있어요. 자기가 중심지에 살면 3순환에 25번 게이

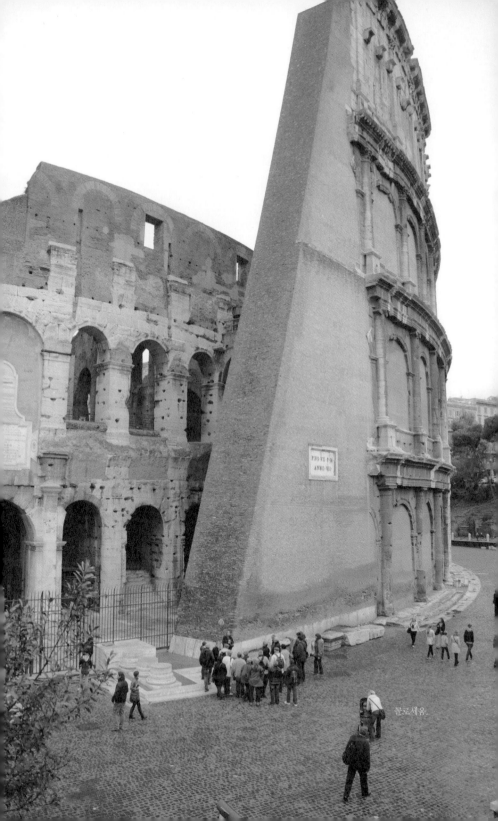

콜로세움.

트, 2순환에 13번 게이트, 1순환에 6번 게이트 어디로 들어와라, 이렇게 되는 겁니다. 로마가 지닌 환경과 문화 여건으로 인해 이런 유형의 교통과 도시 구조가 발달한 듯해요. 참고로 1순환 구조 안에는 사람이 많이 모이는 대형 슈퍼마켓이 없습니다. 2순환부터 대형 슈퍼마켓, 3순환 바깥에서부터 아웃렛 등이 나타나죠.

1순환이 역사지구로서 구도심 지역이죠?

그렇죠. 그래서 여행자들을 실은 투어버스는 1순환 중심으로 돌아갑니다. 뚜렷한 목적을 갖고 유적지들을 답사한다면 모를까, 여행자가 2순환 바깥으로 나가는 일은 아주 드물어요. 즉 2~3일만 로마에 머문다면 1순환 안에 있게 될 거예요.

특히 대부분의 여행자가 숙박지를 테르미니 역 쪽에 잡곤 하는데, 민박촌은 조선족이 운영하는 곳이 많고, 이곳들은 주로 중국 마피아와 연결되어 있습니다. 중국 마피아는 거대한 조직으로 알려져 있어서 동양 사람들을 함부로 대하지 않다보니 그 덕에 한국 사람이 여행하기에는 치안도 훨씬 잘되어 있어요.

빌라 줄리아와
빌라 보르게세 정원

로마 시내를 둘러보다가 쉽게 발걸음을 옮길 수 있는 정원이 있어요?

스페인 광장에서 300미터쯤 가면 빌라 줄리아 가까이 빌라 보르게세 Villa Borghese 정원이 있어요. 이탈리아 르네상스 정원을 정원건축적인 시각에서 본다면, 빌라 줄리아가 거기에 딱 들어맞죠. 빌라정원 안에 로마 근교의 에트루리아인의 유적을 모아놓은 에트루리아 박물관이 있어서 빌라 줄리아 정원은 현재 전시 및 공연 기능을 함께 갖추고 있어요. 정원 인근에는 보르게세 미술관, 국립현대미술관 등이 모여 있습니다.

빌라 줄리아 정원과 빌라 보르게세 정원 정도면 시내에서 쉽게 갈 수 있으니 르네상스 건축과 함께 정원을 둘러보기 좋겠어요.

가장 일반적인 코스인데도 현재 우리나라 투어에서는 이런 프로그램

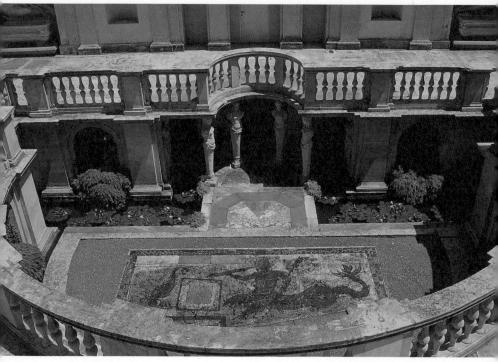

빌라 줄리아 님페오.

빌라 줄리아Villa Giulia
소재지 P. le di Villa Giulia 9 00196 Roma
조영 시기 1550년
의뢰인 교황 율리오 3세
설계 자코모 바로치 다 비뇰라, 바르톨로메오 암마나티
1551~1555년에 교황 율리오 3세가 당시 시 가장자리 비냐 베키아라는 지역에 여름용 이궁
離宮인 '빌라 수부르바나Villa Suburbana'로 지었다. 본래 예술적 식견이 높았던 교황이 거
장 건축가 자코모 바로치 다 비뇰라에게 설계를 맡겼으며 님파이움nymphaeum(고대 그리스
와 로마에서 물의 님프에게 바친 신전)과 그 외 정원은 화가이자 건축가인 조르조 바사리의
감독 아래 건축가이자 조각가인 바르톨로메오 암마나티가 맡았다. 이때 미켈란젤로도 작업에
참여했다. 율리오 3세가 사망한 뒤 바오로 4세가 주 건물과 정원 일부를 교황령 정부에 넘겼
다. 이후 1769년 보수 작업을 했고 1870년 국가 소유가 되었으며 20세기 초 에트루리아 박물
관이 들어섰다.

을 운영하는 곳이 없어요. 추천할 만한 곳이 한 군데 더 있는데, 일요일 아침에 개방하는 몬테 마리오에 있는 빌라 마다마Villa Madama예요. 이곳은 현재 이탈리아 외무성으로 쓰고 있는데, 유명 건축가 상갈로의 미완성 작품으로, 정원에서 가로수길과 조각이 처음 들어선 곳이기도 합니다.

빌라 줄리아의 규모는 어느 정도예요?

패나 작아요. 소담해서 한 시간쯤이면 돌아볼 수 있죠. 에트루리아 박물관과 님페오nimfeo 등의 정원 요소가 대표적이며, 저녁 공연이 자주 열려요. 어느 여름날 저녁 빌라 줄리아 야외무대 공연을 보게 된다면 로마를 마음에서 쉽사리 지우지 못할 거예요. 빌라 보르게세 또한 주목할 게 무척 많습니다. 로마 시내에서 자연스럽게 쉬기 위한 곳을 찾는다면 영국의 풍경식 정원처럼 꾸며진 빌라 보르게세가 괜찮을 거예요. 영국의 하이드 파크처럼 빌라 보르게세도 시내 안쪽에 있거든요. 18세기에 개조해서 하이트 파크와 분위기도 비슷하고요. 그 외에 시내 관광을 하다가 갈 수 있는 정원이 여러 군데 있어요.

빌라 보르게세Villa Borghese
소재지 Piazzale del Museo Borghese, 5, 00197 Roma
조영 시기 1605년
의뢰인 시피오네 보르게세
설계 플라미니오 폰치오
1605년 시피오네 보르게세 추기경과 그의 조카 교황 바오로 5세가 당대 유명한 건축가들을 초청해 조성한 정원이다. 보르게세 미술관, 빌라 줄리아의 에트루리아 박물관, 국립현대미술관 등이 모여 있다. 보르게세 가문이 이 지역을 사들이기 전인 1580년까지는 포도밭이었지만, 보르게세 추기경이 분수, 새장, 동물원, 야외 연회장 등이 갖춰진 곳으로 만들었다. 1613년에는 보르게세 추기경이 수집한 회화와 조각상을 보관하기 위해 보르게세 미술관을 세우기도 했다. 정원은 일반 사람들에게 개방되지 않다가 1903년 로마 시 소유가 된 뒤로 개방하고 있다. 지금은 동물원, 극장 등이 갖춰져 있으며, 경기장 형태로 만들어진 시에나 광장에서는 오페라 공연을 열기도 한다.

빌라 보르게세의 아스클레피오스 사원 전경.

그곳들이 조성된 시기는 17~18세기경인가요?

맞아요. 현재 로마의 주요 건물 대부분이 1503년 이후 르네상스 후반이나 바로크 시대에 지어졌으니까, 그 정원들도 대부분 17~18세기에 만들어졌다고 보면 됩니다.

그렇다면 이탈리아 정원을 좀더 관심 있게 보려는 이들도 군이 이곳저곳 다니지 않고 역사적 건축물들을 찾다보면 정원들과 끊임없이 마주치게 되는 셈이군요.

그렇죠. 유명한 빌라정원 외에도 예컨대 수도원 같은 공공건물은 옛날 용도 그대로 쓰고 있기 때문에 건물 안에 들어가면 대개 중정中庭이 있어요. 즉 어디서든 연속해서 정원을 만날 수 있습니다. 대통령궁이나 로마 시청 안도 물론 정원으로 꾸며져 있고, 과거 비밀의 화원 같은 곳은 언제든 볼 수 있어요.

제가 여행을 계획한다면, 물론 정원을 주목할 필요도 있지만 로마역사지구를 둘러보는 방식으로 짤 거예요. 로마역사지구라고 하면 로마 시 성벽을 따라 위치한 약 14제곱킬로미터를 말하는데, 보르고라는, 바티칸 옆의 트라스테베제, 아우렐리오, 프라티를 포함하는 지역입니다. 1870년 교황이 새로 세워진 이탈리아 왕국에 로마 시의 통수권을 양도했을 때 첸트로 스토리코Centro Storico는 기존의 3분의 1 정도만 남아 있던 터였습니다. 19세기에 접어들면서 이 지역은 여기저기 폐허로 남아 있거나 혹은 화려한 정원이 딸린 귀족들 별장으로 구성된 거주 지역으로 바뀌어요. 이런 로마역사지구는 18~19세기에 은총과 축복을 구하는 순례자들, 그랜드투어라 불리던, 젊은 유럽 귀족들이 스스로를 위해 했던 교육적 여행의 주요 대상이 되었죠. 이렇

듯 로마의 도시 역사와 관련해서 보면, 로마는 첫째로는 은총과 축복을 찾아나서는 순례의 의미를 지니는 부분과, 둘째로는 젊은이들이 자발적으로 교육적 목적을 가지고 하는 두 가지 트랙의 여행이 가능한 곳이죠.

로마 외곽의 티볼리와
프라스카티의 정원들

로마 정원의 백미를 꼽는다면요?

추기경들의 정원이 여기저기 자리잡고 있는 로마 캄파냐를 들게 돼
죠. 로마 근교에 있습니다.

그리고 외곽으로 나가면 철저하게 르네상스 시대부터 바로크 시대
까지의 정원들과 마주칠 수 있어요. 조영자는 역시 추기경들입니다.
그 당시 정치 상황이 정원 곳곳에 배어 있는 셈이죠. 당시 로마 교황
들은 재임 기간이 아주 짧았습니다. 경쟁적 위치에 있던 추기경 세력
이 상대를 암살한 것이죠. 그렇다보니 서로 교황 직을 맡지 않으려 했
고, 당시 힘이 셌던 스페인 국왕이나 독일 황제에게 교황을 맡는 조건
으로 추기경들을 그들 교구로 안전하게 보내주도록 보장받고자 했던
것이에요. 그 시대 추기경들이 자신들의 교구 주거지로 만든 것이 지
금의 빌라 란테, 빌라 파르네세, 빌라 데스테, 빌라 알도브란디니 등입
니다.

그 빌라정원들하고 로마 주변의 캄파냐는 공간상 서로 겹
치나요?

정확히 이야기하면 과거 교황령이 미치는 영역 안에 있습니다. 행정
구역상 로마 캄파냐, 라치오 주 안에 있어요.

대표적인 빌라정원들을 꼽는다면요?

이탈리아 사람들이 생각하는 르네상스 시대 3대 정원은 빌라 란테, 빌
라 파르네세, 빌라 알도브란디니입니다. 우리나라 조경 전문가들이 꼽
는 3대 정원에는 빌라 알도브란디니가 빠지고 빌라 데스테가 들어가
죠. 빌라 데스테는 새롭게 만들어진 곳이 아니라 12세기 베네딕트 수
도원을 리모델링한 것이에요. 그렇기에 르네상스 조영 원리가 기본 바
탕이라고 볼 수는 없지만, 아직까지 한국의 조경사 교재는 이런 점을
염두에 두지 않고 있습니다. 그건 아마도 1940년대에 출판된 일본의
가네기치 선생이 쓴 『유럽 조원사』를 바탕으로 해서 그런 것 같아요.

정원의 역사에 조금만 색다른 관점을 투여해도 이야기가
완전히 달라지니 흥미롭네요. 정원 전문가들은 로마 외곽
의 빌라정원들을 이탈리아 정원의 백미로 본다는 이야기
죠? 그런 관점을 견지하면서 로마 시내를 벗어나 로마 캄
파냐로, 로마 근교 외곽으로 나가면 이탈리아 특유의 정원
들을 만날 수 있다는 건데, 어떤 곳을 가보면 좋을까요?

두 곳을 꼽을 수 있어요. 빌라 란테와 빌라 파르네세는 아닙니다. 이
곳들은 쉽게 갈 수 없어 정원투어를 하겠다는 뚜렷한 목적이 있어야
만 해요. 렌터카로 간다 해도 로마에서 피렌체로 가는 길목에 있기

때문에 접근성이 떨어지죠. 제가 권하고 싶은 곳은 티볼리에 있는 두 곳의 명원입니다. 바로 빌라 아드리아나와 빌라 데스테죠. 특히 빌라 데스테는 헝가리의 음악가 리스트와도 인연이 깊어요. 리스트가 말년에 사제가 되어 빌라 데스테에 오랜 시간 머무르면서 작곡활동을 했거든요. 주로 종교음악이었죠.

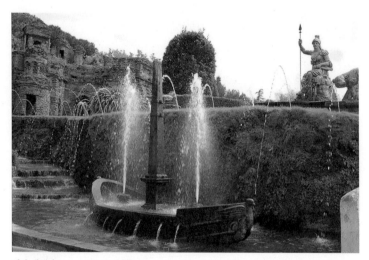

빌라 데스테.

빌라 란테Villa Lante
소재지 Via J. Barozzi 71 01031 Bagnaia Viterbo
교통 비테르보에서 약 5킬로미터, 시내에서 마도마 방향으로부터 쿼쿠아 소니아노Quercua Soniano 방향
조영 시기 1566년
의뢰인 지안프란체스코 감바라
설계 자코모 바로치 다 비뇰라
1556년 추기경 지안프란체스코 감바라가 건축가 자코모 바로치 다 비뇰라에게 의뢰한 뒤 첫 번째 주택을 짓고 정원을 조성했다. 1587년 감바라가 사망한 뒤 교황 식스토 5세의 조카이자 비테르보 주재 교황 파견관으로 임명된 17세의 추기경 알레산드로 페레티 디 몬탈토가 과업을 이어받아 두 번째 주택을 짓고 마무리했다. 1656년 마지막으로 저택을 소유했던 추기경이 사망한 뒤 보마르초 공작인 이폴리토 란테 몬테펠트로 델라 로베레에게 넘어갔다. 제2차 세계대전 중인 1944년 공습으로 심하게 손상된 것을 20세기 말 저택을 매입한 안젤로 칸토니가 복원했다.

정원이라는 매력 외에도 리스트 음악의 산실로 볼 수 있군요.

빌라 아드리아나, 빌라 란테, 빌라 파르네세는 새롭게 조영했지만 빌라 데스테는 원래 베네딕트 수도원이었던 것을 리모델링했어요. 데스테는 12세기, 중세 이래 교황의 조각들을 놓아두던 컬렉션의 창고 역할을 했는데, 19세기 말~20세기 초까지 이어져오다가 그 뒤 미국이나 영국 등 나라 바깥으로 옮겨졌지요.

빌라 데스테가 교황과 밀접한 관계가 있다면, 빌라 아드리아나는 어떻습니까?

빌라 아드리아나는 고대 로마 황제의 별장이었어요. 로마 외곽 티볼리에서는 두 곳의 정원을 볼 수 있는데, 그중 아드리아나는 고대의 모습을 그대로 간직하고 있죠. 로마 근교에서 경관 고고학 지구의 보존과 관리를 제대로 하고 있는 교과서 같은 곳으로 고대 정원의 묘미를 맛볼 수 있습니다. 입구에만 들어가도 곳곳에서 어디까지가 원형 그대로이고 어떤 곳이 복원되었는지 확연히 구분돼요. 복원은 베니스 헌장에 의거해서 했어요.

빌라 아드리아나Villa Adriana
소재지 Via di Villa Adriana, 204, 00019 Tivoli Roma
조영 시기 125~135년
의뢰인 하드리아누스
설계 하드리아누스

빌라 란테.

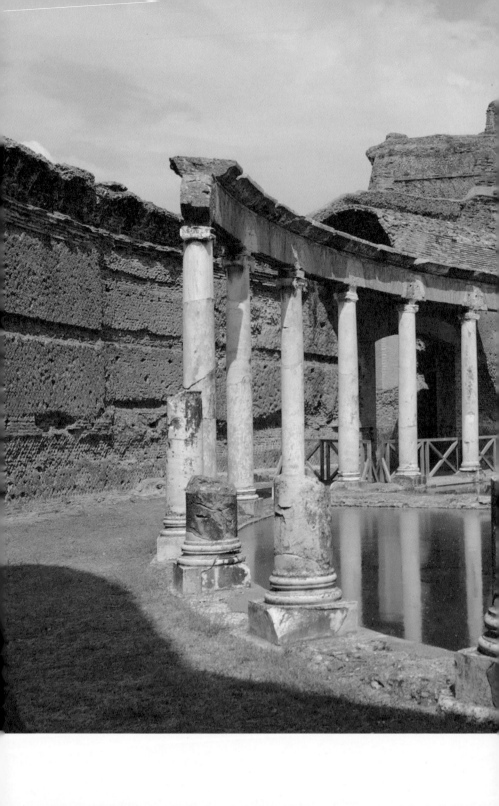

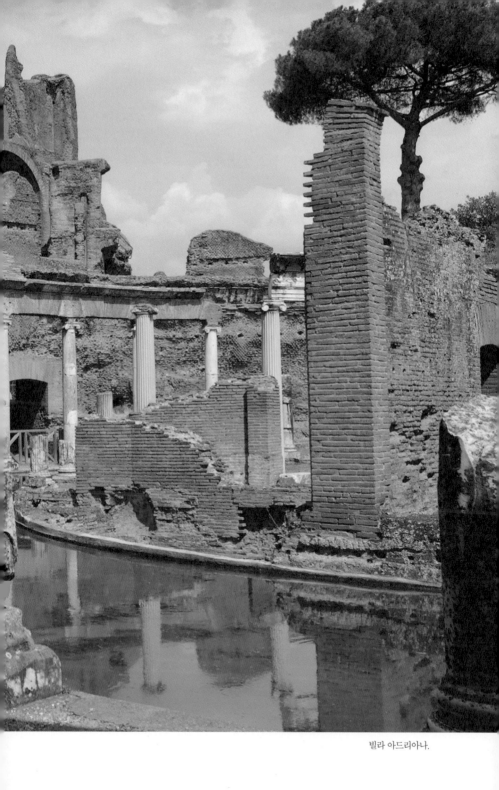

빌라 아드리아나.

아드리아나처럼 고대 정원을 만날 수 있다면, 여행의 루트
를 조금 변경하더라도 반드시 가볼 만하겠어요.

고고학을 전공한다거나 무대건축을 공부하는 이들은 꼭 찾아보죠.
보통의 여행자들도 이쪽으로 발걸음을 하구요. 그렇지만 우리나라
여행자들은 아직까지 많이 찾지 않고 일본인이나 다른 나라 여행자
들이 많아요. 이곳은 접근성이 매우 좋은데, 로마에서 시외버스를 타
면 30분밖에 안 걸립니다. 이동하는 동안 주변 풍광도 빼어나구요. 바
삐 다니는 여정 가운데 하루쯤 시간 내서 가기 좋아요. 그런데 빌라
데스테 정원은 경계가 명확한 데 반해 아드리아나는 규모가 크고 유
구나 유지가 남아 있어서 잘 모르고 보면 그냥 폐허 같다고 여겨질
수 있습니다.

답사지를 초급에서 고급으로 나눈다면, 고급 수준에 해당
되겠네요. 아무 볼 것도 없는 곳에서 뭔가를 보고 느낌을
받는 것이니.

가령 여행자들이 폼페이에서 인간의 존엄성을 느낀다고 하는데, 이
곳 빌라 아드리아나에서도 폼페이 못지않은 정제미, 인간의 의지를
느낄 수 있어요. 빌라 데스테에는 청각적인 것이든 시각적인 것이든
한눈에 분명하게 들어오는 특징이 있지만 한켠에는 무언가 아쉬움이
남습니다. 반면 빌라 아드리아나는 생각하게 만들고, 해석하게 하는
힘이 있죠. 자기 생각을 한 번 더 가다듬게 하고 주변으로 인해 자기
자신을 돌아보게 하는 여지를 주는 곳입니다.

조경이나 정원에 관심 있다면 두 곳 모두 봐도 좋겠지만, 보통의 여행
자라면 빌라 데스테의 수경관을 훨씬 좋게 볼 거예요. 어쨌든 아침에

16세기 빌라 데스테의 모습.

빌라 데스테Villa d'Este
소재지 Piazza Trento 1 00019 Tivoli Roma
교통 로마에서 5킬로미터, SS5번 도로를 이용해서 A24 티볼리 출구에서 빠짐. 또는 티볼리 역에서 도보로 10분.
조영 시기 1550년
의뢰인 이폴리토 2세공
설계 피로 리고리오

는 아드리아나를 보고 무더운 오후에는 데스테를 보는 것이 좋습니다.

프라스카티는 로마 남쪽이고 티볼리는 동쪽이죠. 그렇다면 이 두 곳을 동시에 둘러볼 수는 없겠네요?

둘 중 하나를 취향에 맞게 골라야겠죠. 가령 프라스카티는 우리나라 성북동 같다고 보면 될 거예요. 그리고 대표적인 정원으로 알도브란디니가 있습니다.

티볼리와 프라스카티, 두 곳에서 만나는 정원은 각각 어떤 특색을 띠나요?

티볼리에 있는 데스테 정원은 굉장히 다양하고 아기자기하며 은유적인 멋을 지녔을뿐더러 신화적이기도 합니다. 특히 물을 매개로 한 것이 특징이에요. 반면 프라스카티의 알도브란디니는 힘의 정원이죠. 사실 로마 시내에서는 로마가 어떤 곳인지 파악하기 힘든데, 프라스카티에서 로마 귀족들의 생활을 그려볼 수 있어요. 화려하면서 집들의 규모가 큽니다.

1970년대 서울이 거대 도시가 되기 전과 견주어본다면 사대문 안이 로마이고 프라스카티는 성북동의 고급 주택가쯤 되겠군요.

프라스카티를 가면 "이게 진짜 로마구나" 하고 느낄 수 있어요. 한 곳 더 추천하자면, 프라스카티 바로 아래에 라티나Lattina라는 곳이 있습니다. 라티나에는 20세기의 유명한 정원설계가인 영국의 러셀 페이지와 이탈리아의 마르체사 라비니아 타베르나가 설계한 현대 정원인

란드리아나Landriana가 있어요. 그다음 중세의 폼페이라고 하는 닌파 Ninfa에도 식물을 어떻게 이용해야 할지를 보여주는, 예를 들어 일상적인 전지, 전정같이 나무를 꾸미는 것들을 중세 유적지에 담아놓았습니다. 상당히 기능적인 관점에서요.

란드리아나.

닌파Ninfa

소재지 Via Ninfa 68, Loc. Doganella di Ninfa 04102 Cisterna di Latina

조영 시기 17세기

의뢰인 프란체스코 카에타니

설계 프란체스코 카에타니

면적은 1.05제곱킬로미터다. 치스테르나 디 라티나, 노르마, 세르모네타에 걸쳐 있으며 로마에서 남동쪽으로 64킬로미터 떨어져 있다. 고대 도시 닌파의 유적이 있는데, 고대에 볼시족이 몬티 레피니 산맥 기슭에 세운 도시로 보인다. 중세에 아피아 가도에 위치했던 이 도시는 매우 번성했으며 170대 교황 알렉산데르 3세(재위 1159~1181)가 신성로마 제국 황제 프리드리히 1세와의 갈등 속에서 피난했던 곳이기도 하다. 이후 카에타니 가문의 지배 아래 다시 사람들이 거주하기 시작했지만 16세기에는 주변에 늪지가 늘어나고 말라리아가 돌아 폐허로 남겨졌다. 그 뒤 20세기 들어 성과 주변 지역을 정비하고 영국 정원 양식으로 새롭게 가꿨다. 희귀 어류인 브라운트라우트와 150여 종의 조류가 서식하며 장미, 바나나나무, 단풍나무 등이 자란다.

빌라 파르네세,
빌라 카레지

　로마를 벗어나서 이탈리아 바깥으로 갈 때 아름다운 정원으로 가꿔진 데로 경유할 만한 곳이 있을까요?

프랑스, 스위스, 슬로베니아 등으로 넘어가려면 대개는 피렌체가 갈림길이 됩니다. 그런 점에서라도 피렌체를 놓치지 말아야 해요. 혹은 남쪽으로 간다면 나폴리 및 인근 카세르타에도 나폴레옹 시대에 만들어진 건물과 정원이 여러 곳 있어요.

　로마 여행자로서 거쳐가는 길에 가볍게 정원을 한두 곳 더 보려 한다면 피렌체 쪽이 좋을까요, 나폴리 쪽이 좋을까요?

피렌체로 올라가는 게 나을 거예요. 피렌체 가는 길목에 빌라 란테와 빌라 파르네세가 있어요. 둘은 30분 정도 거리예요. 그렇지만 렌터카나 차가 없으면 이동하기 쉽지 않죠. 그럴 경우 피렌체 여행을 하면서 시내를 둘러보고, 보볼리 정원을 가볼 것을 권합니다.

보볼리 정원.

로마에서 주로 추천된 곳은 바로크 시대 정원이고, 이탈리
아 정원의 대표 격이라면 르네상스 시기의 것이겠죠. 그
런 이탈리아를 가장 잘 드러내는 곳이 피렌체라 할 수 있
는데, 정원을 주제 삼아 피렌체 쪽으로 올라간다면 외곽에
조금 치우쳐 있어도 찾아갈 것 같아요.

빌라 카레지가 피렌체 시내에 있어요. 지금은 육군 병원으로 쓰이죠.
바로 플라톤 아카데미가 있던 곳입니다. 중세 성관이 리모델링된 뒤
빌라정원으로 만들어졌어요. 피에솔레보다 카레지가 더 앞선 시기에
만들어졌습니다.

카레지에서는 피에솔레에서보다 좀더 원형의 모습을 볼
수 있겠네요.

그곳에서 이야기를 하다보면 플라톤 아카데미와 연결짓지 않을 수 없
겠죠. 빌라 카레지와 피에솔레 언덕 자체가 철학자들의 학문과 문학
의 배경이 된 곳이니까, 그곳에 가면 숱한 이야깃거리가 있을 겁니다.
카레지가 정원에 좀더 관심 있는 사람들에게 안성맞춤이고, 르네상
스 이전의 문학가들 이야기와 함께 둘러보면 의미가 더 깊어질 거예

보볼리 정원Giardino di Boboli
소재지 Palazzo Pitti, Piazza dè Pitti, 1, 50125 Firenze
조영 시기 1549년
의뢰인 코시모 1세
설계가 니콜로 트리볼로
메디치 궁전의 본 정원으로, 매너리스트 정원의 대표 격이다. 건물과 정원의 주축 및 정원 안
에서의 부축이 골격을 이루며, 푸른 숲과 조각의 대비가 인상적이다. 티볼리의 하드리아누스
제帝 별장의 일부에서 착상을 얻은 연못 속의 이조레트小鳥도 유명하다. 17세기에 호화로운
원유회가 열리곤 했다. 카시노 벨베데레에서의 피렌체 시가 조망은 매우 훌륭하다.

요. 특히 사유의 정원이라는 관점에서, 정신적 치유 면에서 보자면 빌라 카레지는 그야말로 '힐링 가든'이죠. 규모는 아담해요. 문제는 이곳이 개방되는 때가 극히 드물다는 점이죠. 예전에는 아무 때고 열었는데 그 뒤 바뀌었어요. 특히 정원 안에는 수령 600년 된 배롱나무가 있습니다. 전 세계 세 그루 가운데 터키에 두 그루가 있고 여기에 한 그루가 있죠. 그 밑에는 가제보gazebo(수목으로 둘러싸인 셸터식 쉼터)라는 것이 있습니다. 거기서 메디치가 학자들과 대화를 나눴죠.

그러면 여행자에게 수많은 역사적 흥밋거리를 제공하는 장소이겠네요.

더 매력 있는 곳은 그 안의 카펠라Cappella입니다. 집 안에 있는 교회당을 카펠라라고 하는데, 중세 시대의 산물이죠. 카레지 안에 카펠라가 있는데 바로 그곳에서 메디치가가 기도를 올렸죠. 즉 신과의 소통이 이뤄진 장소를 엿볼 수 있어요. 정원이나 풍경, 풍치는 빌라정원 조경자를 이해하는 정신적 배경으로 보는 것이 적절할 겁니다.

빌라 카레지\Villa Medicea di Carreggi
소재지 Via le Pieraccini 17, 50319 Carregi Fienze
교통 피렌체에서 5킬로미터, 피렌체 북부 A1 출구 이용
조영 시기 1457년
의뢰인 코시모 5세
설계 미켈로초
빌라 카레지는 메디치 가문이 설립한 플라톤 아카데미로 사용된 중세 성관 구조를 리모델링한 빌라 및 정원으로 르네상스 초기를 대표한다. 주요 경관 요소로는 근래에 복원한 건물 전정 부분의 포장과 가제보, 벨베데레를 꼽을 수 있고, 식생으로는 배롱나무가 특이하다.

이탈리아의 르네상스와
바로크 정원

지금까지 나눈 이야기라면 정원에 대해 얼마나 알게 된 걸까요? 이탈리아 정원의 특징들을 조금은 깊이 있게 맛본 것인지, 아니면 좀더 알아야 할 것이 있는지요?

정원을 이해한다는 것은 사람을 이해하는 것이기에 사람에 대한 생각이나 중요한 가치에 대한 이해가 뒤따라야 합니다. 적절한 비유가 될지 모르겠지만, 사찰에 가면 건축가는 대웅전을 보고 조각가나 미술 하는 이들은 불상과 탱화를 봐요. 한편 조경가는 그것을 담을 수 있는 그릇, 즉 배경과 풍치를 보죠. 여기서 융복합적인 이야기를 꺼내기엔 지나치게 본격적인 것 같고, 네트워킹이라는 관점에서 접근하면 좋을 듯해요.

즉 모든 것이 자기가 그 자리에서 어떤 체험을 하고 느끼고 그 사람의 의도를 자기만의 언어로 받아들이느냐가 관건이죠. 여행의 묘미도 그 작가가 어떤 의도로 표현했을 것인가를 파악하려기보다 조금 모자라도 자기 생각과 느낌을 펼쳐보려는 노력이 중요한데, 그런 감

각을 좀더 빨리 올려주는 것은 평소 삶의 무게를 얼마나 깊이 있게 느끼는가에 달려 있을 겁니다.

그렇다면 지금까지 이야기를 나눈 정원 몇몇이 정원사적 위치에서 볼 때 정원의 원천과 어떤 관계를 갖는지 정리해볼까요?

르네상스 정원의 본질을 이해하는 데에는 브라만테라는 인물로부터 출발해야 해요. 브라만테가 피렌체 두오모 설계 경기에서 브루넬리스키에게 진 뒤 로마로 내려오는데, 이때 피렌체에서 친분을 맺은 피렌체 도서관장, 나중에 교황이 되는 자와 의기투합해 로마 재건사업에 착수합니다. 그 프로젝트를 브라만테 스튜디오로 몰아주는데 그 스튜디오에는 줄리오 로마노, 상갈로, 라파엘로 등 당대 최고의 건축가들이 멤버로 있었어요. 저는 이탈리아 르네상스 정원의 근간은 브라만테가 1503년 설계한 벨베데레와 1505년의 빌라 마다마에 있다고 봐요.

앞서 한 이야기에서 로마에서는 바로크 예술이 절정을 이루었다고 했는데, 브라만테를 이해하는 것과 로마 바로크 예술은 어떻게 연결지어 볼 수 있을까요?

바로크부터 파악하고 그 원형으로 르네상스를 짚어가야 해요. 그런

빌라 마다마Villa Madama
소재지 Via Collegio Romano 27 Roma
조영 시기 1513년
의뢰인 줄리오 메디치, 교황 클레멘스 7세
설계 라파엘로

관점에서 르네상스 정원을 봐야만 중세의 연장에서, 즉 앞선 시기에 중세 정원이 있었고 거기에 이어지는 세대로 르네상스 정원을 이야기할 수 있게 돼죠. 그렇지만 우선 문제가 되는 것은 중세에 조영된 많은 정원 가운데 오늘날까지 맥을 잇고 있는 것은 거의 없다는 점이에요. 메디치가의 정원들도 공간 구획, 배치 등은 르네상스에 한 것이 맞지만 현재 우리가 보는 것은 그 이후 시대의 것입니다.

바로크 정원의 대표격으로 어디를 꼽을 수 있나요?
르네상스의 완성이자 바로크로 넘어가는 경계에 있는 프라스카티의 알도브란디니입니다. 이외에 산보마조, 빌라 가르초니, 빌라 도리아 팜필리 등이 있어요.

정원 마니아의 관점에서 보자면, 알도브란디니부터 어떤 관점으로 보는 것이 좋을까요?
알도브란디니는 정원 공간 구조상 축 개념이 완벽하게 구현되

빌라 알도브란디니Villa Aldobrandini
소재지 Via G. Massana 18, 00044, Frascati Roma
교통 로마에서 22킬로미터, A1 고속도로 이용, 로마 남쪽 포르지오 카토네 출구에서 3킬로미터, 또는 로마 테르미니 역에서 프라스카티 행 열차 이용
조영 시기 1598년
의뢰인 알도브란디니
설계 자코모 델라 포르타, 카를로 마테르노, 자코모 폰타나
알도브란디니 가문의 저택으로, 1550년 바티칸의 고위 성직자 알레산드로 루피니가 처음 지었고 이후 추기경 피에트로 알도브란디니(1571~1621)의 명으로 다시 지었다. 1598~1602년 자코모 델라 포르타가 오늘날의 형태로 재조성했고 카를로 마데르노와 자코모 폰타나가 마무리했다. 카를로 마데르노와 오라치오 올리비에리가 만든 수상극장이 특히 유명하다. 17세기의 웅장한 파사드를 갖췄고 뒤쪽 파사드에 있는 이중 갤러리 배치, 나선형 계단, 수상극장과 뛰어난 조경의 정원에 있는 커다란 담화실exedra 등이 건축적 특징이다. 실내에 마니에리슴과 바로크 미술작품이 있으며 외부에는 카를로 프란체스코 비차케리가 만든 기념문이 있다.

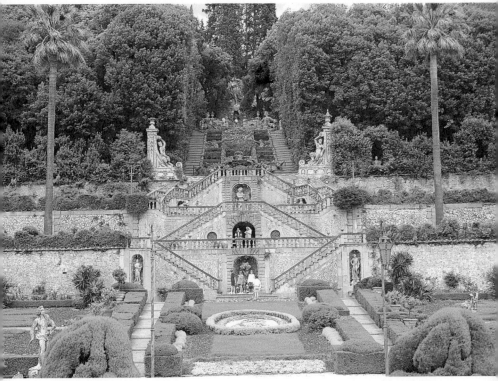

빌라 가르초니.

빌라 가르초니Villa Garzoni
소재지 Collodi, nr Lucca Tuscany
조영 시기 1652년
이리이 알레산드로 가르초니
설계 알레산드로 가르초니
이탈리아에서 가장 아름다운 중정원으로, 르네상스 기하학 및 초기 바로크의 장엄함이 늉숀하며, 경사진 지형을 이용한 사례로 유명하다. 강한 축선, 대칭, 벽천, 물극장 등을 주요 정원 요소로 삼고 있고, 특히 테라스 상단부에 있는 두 조각은 영원한 맞수인 루카와 피렌체를 뜻한다. 20세기 초까지 가르초니 가족 소유였다.

팔라초 프린치페 도리아Palazzo Doria Pamphili "Del Principe"
소재지 Ingresso in Via del Corso, 305, Roma
조영 시기 1645년
의뢰인 비오 4세

어 있고, 지형의 단차를 최대한 이용했을 뿐 아니라 마스케로네 mascherone(정원 내 조각 요소로서 환상의 동물 및 남성 등을 묘사)가 적극 도입되는 등 전환기적 시점에 만들어진 정원이죠.

마스케로네란 마스크 같은 그런 장치인가요?
의미상으로는 그럴 수 있지만, 정원을 구성하는 조각으로, 특히 상상의 동물이나 남성을 묘사하곤 합니다. 그런 소재를 자유로이 도입했는데, 알도브란디니는 저 개인적으로 정의하자면 '힘power'의 정원을 대표한다고 봐요. 사실 우리가 보는 빌라 란테, 빌라 데스테도 배치 형식 혹은 공간 구성이나 토지 이용land use 외에 정원 소재의 70퍼센트 이상은 1600년 이후에 조성된 것입니다.

1600년대라면 로마에 교황이 돌아와서 로마 재건이 이뤄진 이후라는 말이죠?
특히 로마 근교의 추기경들 정원은 여러 정치 상황으로 봐서도 1600년대에 조영활동이 활발해졌다고 보는 것이 옳아요.

로마 시내에 무수한 분수가 조성된 시기도 17세기 이전이 겠네요?
그렇죠. 로마 시내에 수공간이 들어서기 시작한 것은 1507년인가 그 이듬해에 로마에 수도Acqua Felice가 만들어진 다음부터입니다.

트레비 분수가 세워진 것은 훨씬 후대의 일이잖아요? 로마 시내에서 사람들이 동전을 던져넣는 그 분수는 알도브

란디니보다 앞선 시기에 만들어졌나요?

트레비 분수가 더 뒤에 만들어졌죠. 참고로 트레비 분수는 베르니니의 원안原案에 따랐다고 하는 N. 살비 설계의 대표작으로, 1732년에 착수해 살비 사후인 1762년에 완성됐다고 해요. 빌라 알도브란디니는 1598년에 조영됐습니다.

정원이 본격적으로 형성되는 때는 교황이 아비뇽으로부터 로마로 돌아와 사실상 로마가 재건되던 시기이고, 시내에 건축물들도 들어서 완숙기에 접어들 무렵이네요. 로마의 정원이나 건축, 광장, 도시가 그런 흐름을 따라 이어지겠죠. 그래서 아마 바로크를 먼저 파악하고 르네상스 쪽으로 접근하는 것이 좋다고 했을 텐데, 좀더 욕심을 내서 르네상스 정원을 찾아든다면 첫 답사지로 가장 쉽게 갈 수 있는 곳이 어디일까요?

르네상스 빌라정원의 관점으로 보자면 두 부분으로 나뉩니다. 하나는 중세 시대의 성을 리모델링해서 성관정원(초기 피렌체 근교의 메디치 성관정원으로 트레비오, 카파쥴로, 포조 카이아노, 카레지 등)의 성격으

일 트레비오Il Trebbio
소재지 50037, S. Piero a Sieve Firenze
교통 피렌체에서 24킬로미터. SS65, SS302번 도로를 이용하다가, Borgo S. Lorenzo 출구에서 왼쪽 방향으로 진입하거나, 피렌체 역 근처 시외버스 터미널에서 S.piero a Sieve 행 풀만 Pullman 이용
조영 시기 1427년
의뢰인 코시모 메디치
설계 미켈로초 디 바르톨로메오
일 트레비오는 중세 성관을 리모델링한 빌라 및 정원으로 코시모 메디치의 의뢰를 받은 건축가 미켈로초에 의해 리모델링되었으며, 정원 안에 파골라가 중세 유적으로 남아 있다. 18세기에 정원 진입부와 성관 일원 화단을 개조했다.

로 되어가는 것이 있는데, 그런 사례 가운데 현재 남아 있는 것은 메디치 정원밖에 없어요. 메디치 정원이라 하면 여러 곳에 있는데, 지금 말한 것은 피렌체 근교에 있는 것입니다. 특히 피에솔레는 신축 건물이고, 나머지 카레지나 트레비오, 카파줄로는 중세 시대 성관 건축의 모습으로 되어 있죠. 그런데 그런 것들이 도판 자료로만 남아 있어요. 문제는 뭔가 하면, 가령 포조 카이아노와 카파줄로를 보자면, 전정 부분 건물 입면 앞은 옛날 판화 그림하고 똑같아요. 그런데 뒷부분은 전부 영국 풍경식으로 바뀌었어요.

> 그렇다면 르네상스 정원을 접하기 시작하는 첫 사례는 피에솔레 메디치 정원이겠네요.

그 정원이 오리지널이면서 제일 오랜 기간 남아 있어요. 여행자들에게는 문제라면 문제일 텐데, 10년 전쯤 그곳 주인이 미국인으로 바뀌었습니다. 그래서 전날 방문 신청을 하면 원래는 개방해주도록 되어 있는데, 주인 사정에 따라 그런 점이 여의치 않다는 거예요.

빌라 메디치 피에솔레Villa Medicea di Fiesole
소재지 Via Fiesolana, 50014 Fiesole Firenze
교통 피렌체에서 5킬로미터. 피렌체 역에서 5번 버스 이용. 종점에서 하차한 뒤 300미터 도보로 이동
조영 시기 1458년
의뢰인 코시모 메디치
설계가 미켈로초 디 바르톨로메오
빌라 피에솔레는 코시모 메디치의 의뢰를 받은 건축가 미켈로초가 지었으며, 건축, 정원, 경관의 통합적인 시계 구조 안에서 조영된 르네상스 최초의 빌라 조영이다. 정원 내 비밀의 화원, 파골라, 가로수 길이 주목할 만하다. 정원 설계는 르네상스 스타일로 되어 있지만 정원 재식 등은 바로크 양식과 비슷하다.

정원을 방문하기가 쉽지 않겠네요.

저는 두 번 봤는데, 한 번은 이탈리아 지도 교수께서 소개장을 써주고 전화통화까지 한 덕분이었고, 다른 한 번은 정말 운 좋게 갔어요. 그날따라 주인이 없었지만, 집사가 들여보내준 거죠. 다른 곳은 몰라도 빌라 피에솔레, 메디치는 꼭 가봐야 할 곳입니다. 우리나라 부석사 안양루에서의 느낌처럼, 이곳에서 건축과 정원, 경관이 통합되어 광활하게 조망되는 모습을 볼 수 있어요. 특히 위에서는 테라스가 평지처럼 보여요. 한눈에 들어오죠. 피에솔레 2층으로 나가면 피렌체 시내에 시가전이 벌어졌을 때의 전황을 한꺼번에 볼 수 있습니다. 그리고 책에 소개된 내용에 따르면 그곳이 사령부라고 되어 있어요. 전략적 장소인 셈이죠. 1461년부터 1464년까지 4년 동안 미켈로초와 설계 회사에서 만들었는데, 코시모 메디치가 자기 첫째 아들 조반니를 위해 만들어준 정원이라지만, 실제로는 사령부 역할을 한 셈이죠.

그곳을 들어가기가 쉽지 않다면 달리 추천해줄 곳이 있나요?

피렌체 시내에 메디치가 사람들이 사용했던 리카르도 궁전이 있습니다. 그곳에 중정이 있어요. 다비드상은 원래 거기에 있었죠. 그랬던 것이 시내 광장 같은 곳에 자리잡아 정신없게 돼버렸습니다. 돌고래나 오줌 누는 소년의 동상도 그 중정 안에 있어요. 중간 중간에 좌대가 있고, 바조vaso라고 해서 큰 화분이 있는데 레몬 등을 심어놓아 정원의 느낌을 물씬 풍깁니다. 그 화분들을 온실 같은 데 옮겨놓을 때면 화단이 없어지고 중정만 남아 화려한 바닥 포장이 그대로 드러납니다.

빌라 카레지.

빌라 메디치 피에솔레.

리카르도 궁전.

리카르도 궁전Palazzo Medici Riccardi
소재지 Via Cavour, 3 Firenze
조영 시기 1445년
의뢰인 코시모 메디치
설계 미켈로초 디 바르톨로메오
리카르도 궁전은 코시모 메디치의 의뢰를 받은 미켈로초가 조영했다. 르네상스 시대의 합리성의 정신, 질서, 고전의 표현 등이 내재되어 있으며, 이는 처마 양식 등에서 잘 드러난다. 특히 중정은 정형식 형태를 띠며 조각 및 레몬 화분, 바닥 포장 형태를 주목할 만하다.

시청 사이에 있는 메디치 저택, 그곳이 리카르도 궁전이
죠? 손바닥만 한 중정이 있는 곳이요. 예전에 방문했을 때
는 그냥 마당이었던 것 같은데요.

이탈리아 르네상스 정원의 가장 큰 특징은 정원 안에 온실이 있다는
것입니다. 온실에서 가져다놓는 화분 종류가 바뀌기 때문에 방문하
는 시점에 따라 색다른 모습을 보게 돼죠. 레몬이나 오렌지 등등. 즉
붙박이 정원이 아니라 화분으로 그 모습을 형형색색 바꿔가는 거예
요. 책이나 화보집에는 레몬이 심겨져 있는 화분이 나와요.

앞으로 우리 정원도 꼭 고정된 화단을 만들 필요 없이 그런 방법을
쓸 수 있겠죠. 하지만 평소에 여행자들이 그곳에 들어가기는 쉽지 않
아요.

르네상스 정원들이 메디치 정원과 같은 방식으로 조영되
었다고 보면 되겠네요?

중정은 거의 그렇습니다. 화단이 있으면 화분을 놓을 수 있는 곳으로
중정 모서리에 좌대들이 다 설치되어 있어요. 그리고 화분은 모두 온
실에 있어 용도에 따라 바뀝니다.

그렇다면 중정에 정원을 구성하는 데는 어느 정도 격자형
의 규칙처럼 구성 패턴 같은 것이 있을 듯한데요. 책에 그
런 것도 소개되어 있나요?

그것에 관한 기술적인 내용은 나와 있지 않고, 몇 가지 예시해둔 것
은 있어요.

이탈리아 여행자라면 메디치 리카르도 궁전은 모두 가보죠. 그런데 다들 중정 사진만 찍고 와요. 정원이라 하니까 사진을 찍는데, 저 역시 중정이 정원으로서 갖는 의미는 알지 못했어요. 여행자들이 그곳을 방문했을 때, 그 중정은 르네상스 시대에 일시적으로 화분을 구성하는 방식으로 이뤄지는 중정 정원의 형식이라고 알려주면 좋을 텐데요.

그렇죠. 조금 다른 예를 들자면, 빌라 카레지의 파르테레parterre라고 부르는 정형식의 화단 모양이 있잖아요. 그 문양이 옛날 기록사진을 참조해보면 카레지 가문의 문장이에요. 자기 가문의 문양을 조형미로 살려놓은 거죠. 하지만 지금은 그 형태가 거의 무너졌어요. 회양목을 심어놓아 많이 바뀌어버렸기 때문이죠. 지금 남아 있는 것을 잘 볼 수 있는 곳이 파리의 보르비콩트입니다. 또는 네덜란드의 헤트루 Het-Loo*같은 곳을 가보면 아직 문양이 남아 있고 대문에도 문양이 있어요. 책에는 아주 명확하게 기록되어 있습니다.

피렌체에서 이탈리아 르네상스 정원을 제대로 만나자면 어떤 식으로 보면 될까요?

예전에 「메디치 코드」라는 한 방송 프로그램에서도 다룬 적이 있는데, 르네상스 시대에는 메디치 가문에 필적할 만한 피티 가가 있었어요. 그들이 만든 정원이 빌라 카포니Villa Capponi인데 피렌체 시내에 있어요. 아주 예쁩니다. 여행자들에게 굳이 정원 이야기를 꺼내지 않

* 네덜란드의 진주라고 한다. 1684년 훗날 영국 국왕 윌리엄 3세(1650~1702)가 매입한 전원 별장. 2000년대 초반에 복원해 현재에 이르고 있다.

고 피렌체의 역사나 가문들 사이의 내력을 소개해줘도 그게 곧 피렌체 정원 문화의 골격이 됩니다.

또 피에솔레 언덕 끝에 가면 국제정원학교가 있어요. 그곳에서는 외국의 왕실 정원사들을 교육하고 기술을 전파하는데 50여 나라에서 온 사람들이 교육받는답니다. 그곳을 졸업하면 이미 상당한 수준의 정원사 자격을 갖추게 돼죠. 전 세계 저명 인사들의 저택에서 근무하는 정원사들 상당수가 그곳에서 교육을 받아요.

고수를 위한 학교 말고도 정원애호가나 정원사의 길을 걸으려는 초보자들이 교육받을 만한 곳이 있나요?

피렌체 바로 옆에 피스토리아라는 도시가 있는데, 이곳은 도시 자체가 농장이에요. 또 남부로 가면 라티나가 있는데, 라티나와 피스토리아 두 곳이 각각 남부 식물과 중북부 식물로 나누어 시에서 운영하는 원예학교를 따로 두고 있습니다.

그곳에서는 정원 설계보다는 식물 소재에 관한 공부를 하겠네요? 일종의 도제교육 방식으로요.

그렇죠. 예를 들어 피스토리아에 가면 헬기로 포지에 비료를 줄 정도로 농장이 큽니다. 그래서 이탈리아의 조경 전공자들은 세 분야로 전갈려요. 농장주 자손, 농장을 운영해야 할 사람, 그리고 건축하는 사람들이 입학합니다.

이탈리아 정원의 대표적인 특징은 뭔가요?

유럽 정원을 크게 분류하면 이탈리아와 프랑스를 양대 축으로 볼 수 있어요. 프랑스가 초기에 이탈리아 정원 양식을 많이 모방하려 했지만 그대로 받아들이기에는 지형상 제약이 컸고, 게다가 케스케이드(계단상으로 흘러내리는 폭포) 같은 수공간을 조성하기 위한 시설이 제약돼 있어 결국 자신들만의 답을 찾으려 했던 겁니다. 그래서 베르사유 정원의 정원가 르노트르가 등장합니다. 르노트르는 이탈리아에서 미술 수업을 받은 뒤 고국으로 돌아가 정원을 조영하는 일을 맡게 되었는데, 가령 피렌체 근교에 후대에 만들어진 것 중 빌라 프라톨리노 Villa Pratolino에서 영감받은 후 만든 것이 보르비콩트예요. 프랑스식 평면기하학적 정원이 만들어지게 된 계기죠.

프랑스식 정원을 대개 바로크 정원이라고 하는데, 이탈리아 알도브란디니의 바로크 정원과 프랑스 바로크 정원은 좀 구분되는 특징이 있죠?

이탈리아 정원은 상당히 은유적입니다. 가려지거나 감춰져 있고, 님페오라고 해서 로마 시대의 분수, 조각상이나 꽃밭 정원에 있는 오락용 시설처럼 세세한 조각 형태에서부터 정원 전체를 이뤄나가는 방식으로 보여주려 해요. 예를 들면 건물을 거꾸로 놓는다든가 문을 거꾸로 달아놓기도 하고, 마스케로네라고 해서 입을 크게 한 마스크 형식을 만든다든가 해서 괴기한 느낌이 가미되어 있습니다. 반면 프랑스 정원은 굉장히 정제되어 있죠. 시기상 바로크 시대에 만들어졌기에 동시대 개념에서 바로크 정원이라 부를 뿐 의도는 프랑스와 이탈리아가 서로 다릅니다.

그렇다면 이탈리아적인 바로크, 프랑스적인 바로크라고
부르면 구분되겠네요.

그렇죠. 예를 들어 보볼리는 1550년대에 만들어진 전형적인 매너리
즘 정원이라고 하는데, 이런 곳은 동굴 같은 데 들어가면 사슴 이야
기, 성모 마리아의 일각수 이야기, 하늘 천장의 색조개 이야기, 노아
의 방주 이야기 등 신화적인 것들이 정원 요소를 구성하고 있습니다.
그런 것을 조금 닮은 것을 들자면, 영국의 풍경식 정원인 스투어헤드
의 동굴도 그런 그로타Grotta(동굴)일 것입니다. 프랑스 정원에서는
그런 것을 찾기가 어렵죠.

매너리즘이 영국으로 건너가면서 건축적으로는 고전주의
건축의 모태가 되었고 정원에서도 스투어헤드에 영향을
주었네요. 건축에서든 조경에서든 이탈리아의 매너리즘이
영국으로 건너가 영국식 양식을 만드는 모태가 되는 것이
고 거기서 신화적 요소가 들어간 배경이 만들어졌다고 볼
수 있을 텐데, 그런 신화적 요소가 이탈리아 르네상스 정
원에는 없었나요?

곳곳에 있죠. 빌라 란테를 비롯해 빌라 파르네세에서 분수 양쪽으로
테베레 강을 지키는 신, 아르노 강을 지키는 신의 이야기, 파르네세
팔라초 천정화에 나오는 헤라클레스 이야기…… 이탈리아 사람들은
매너리스트라는 말을 쓰지만 드러내놓고 이야기하진 않아요. 정원
요소로는 1598년에 조영한 알도브란디니에서 아주 명확하게 기괴
스러운 커다란 마스케로네가 만들어집니다. 양식사적으로는 그것을
기점으로 해서 르네상스가 끝났다고 봐요. 물론 18~19세기에 조형

카세르타 궁원.

자의 의도에 따라, 의뢰자에 요구에 따라 정형화된 르네상스 정원의 아류쯤 되는 것들이 만들어질 수 있었지만, 일단 알도브란디니로 이탈리아 르네상스 정원은 거의 정리됐다고 보는 게 일반적인 시각입니다.

지금까지 역사 정원을 상당 부분 살펴봤는데, 현대 정원 쪽으로 이야기를 돌려봤으면 해요. 현대 정원 역시 이탈리아 역사 정원들과 같은 맥락에서 볼 수 있나요, 아니면 현대적인 것이므로 양식적 의미가 다른가요?

이탈리아 출신이 조영한 19~20세기 현대 조경에서는 특별한 작품을 찾아보기 어렵습니다. 대신 기능주의, 바우하우스의 영향을 받아 18세기 이후 영국의 조경가들이 예술의 반열에 오른 정원들을 선보이죠. 그러면서 그들이 이따금 의뢰자의 요구를 받아 이탈리아 안에 작품들을 조금씩 만들어나갔죠. 이탈리아에서는 왜 미국에서처럼 새로운 양식이나 변화가 없는가 하면, 보통 이탈리아인들 중 그 지방의 영향력 있는 유지라고 하면 12~14세기에 입향해서 터를 잡고 살아온 사람들이기 때문입니다. 그때부터 지역의 유지였다면 지금도 유지예요. 그러니 큰 변화가 없죠. 대표적인 곳이 자르디노 시쿨타 정원입니다. 이탈리아 사람들은 정원을 개조할 때도 자기 가문의 가장 전성기였던 시대의 모습으로 뜯어고치지 지금 시대에 맞춰 꾸미지는 않습니다. 그러면 현대인으로서는 오늘날의 각 도시를 보면서도 그들의 가장 영화로웠던 시절을 목격하는 셈이 돼죠. 이탈리아 여행자들은 여행하면서 아마 이런 이야기에 상당히 공감하게 될 거예요.

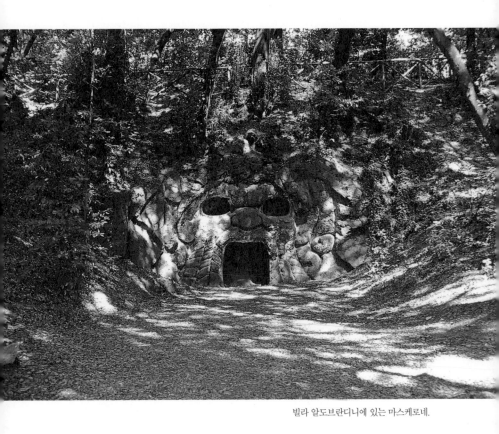

빌라 알도브란디니에 있는 마스케로네.

이탈리아 정원투어

마지막으로 유럽을 여행하려는 이들에게 권한다면, 작정
하고 정원을 주제로 삼아 돌아보는 것이 좋을까요, 아니면
조금씩 천천히 접근하는 게 좋을까요?

제 생각에는 혹 조경가라 해도 한 번에 다 보려 하면 무리가 따를 것
같아요. 일단은 여러 곳에 잠깐 발을 들여놓는 식이든 혹은 24박25일
의 정원투어든 쭉 한번 돌아보는 것이 좋아요.

정원투어에 상당한 비중을 두고 여행을 떠나려는 이들에
게 팁을 주신다면요?

만약 한 번에 정원을 두루 돌아보는 본격적인 정원투어를 계획한다
면 그에 맞는 포인트가 6개 정도 있습니다. 그렇지만 일반적인 여정
에서 정원만을 염두에 두고 여행한다면 자칫 단조롭거나 정원에 압
도돼 흥미를 잃을 수도 있어요. 또 로마를 가장 첫 여행지로 설정하
는 것은 그리 좋지 않은 전략인 것 같아요. 관건은 우선 유럽과 친숙

해져야 한다는 거죠. 보통은 영어에 익숙하니 영국을 먼저 둘러보는 것도 좋을 듯해요. 그리고 제 경험으로 보면 정원 공부 이전에 유럽에 대한 이해를 먼저 하는 게 좋습니다. 기독교, 혁명 등 유럽 역사가 거쳐왔던 사실들을 배경 지식으로 가져야 정원을 보는 눈이 달라집니다. 그것을 기점으로 로마에서는 정원 한 곳쯤 자연스럽게 갈 수 있겠고, 바로크 시대 이후 신도시로 정립돼온 베를린, 파리, 마드리드, 런던, 로마 등 대도시들을 쭉 보면서 자연스럽게 익혀나가는 것입니다. 그 이후 정원과 건축을 하나의 묶음으로 해서 보는 것도 좋을 것입니다.

　　　여행을 자주 떠나지 못하는 현실을 감안하면 어떤 방법이
　　　좋을까요?
도심지 가까이 있는 현대 정원을 이해하고 그 뒤 좀더 근원적인 원리를 담고 있는 정원으로 접근해가는 것도 좋죠.

　　　조경가로서 정원의 역사, 조경 공부에 목적을 두고 여행한
　　　다면 달리 좋은 방법이 있을까요?
이탈리아라면 조경가라 해도 건축 이야기를 먼저 해주는 것이 올바른 순서일 거예요. 그다음 도시나 광장 이야기를 한 뒤 이것을 이해하기 위한 배경으로 정원 이야기를 하는 것이 거부반응도 덜하고 쉽게 다가갈 수 있게 만들죠. 그 모든 것에 앞서 결국은 스스로 찾아나서도록 해야지 억지로 권하는 공부 방법은 좋지 않겠죠.
서양 조경사 책을 보면 고대 이집트 정원, 메소포타미아 정원, 중세 정원 등이 나열돼 전문가가 아니라면 거의 질식할 수준의 정보들이

담겨 있습니다. 사실 도시가 형성되고 건축물이 지어지고 그 바탕에 정원이 형성되는 과정을 알아야 하는데, 우린 단도직입적으로 정원에서부터 시작해 정원 중심으로 일관하죠. 서양 건축사 책도 마찬가지에요. 전문가나 관련 전공자의 시각이 아닌 일반인의 관점으로, 더욱이 누구의 도움 없이 혼자 공부하려 한다면 처음부터 거대한 정보에 압도되고 말아요. 하지만 이러한 것들이 어디서부터 형성되어 어떤 흐름을 타고 전개되는지 여러 방면으로 전체적인 것들을 알아간다면 유럽 정원의 속모습을 제대로 들여다볼 수 있게 될 겁니다.

제2편

프랑스,
절대왕권 속에서 피어난 정원의 절대미

김도훈

파리의 또 다른 얼굴,
베르시

조경에 관심 갖고 공부했다면 프랑스 바로크 정원의 최고
봉인 베르사유 정원으로 발길을 서두르겠지만 보통 사람
들이 향하는 곳은 다를 겁니다. 파리에 살면서 느꼈던 경
험담을 여행자들에게 들려준다면요?

파리에 있는 조그마한 동네 베르시 빌라주, 즉 베르시 마을은 꼭 가
볼 만해요. 센 강변을 따라 파리 남동쪽에 위치해 있는데, 1990년대
에 모습을 새롭게 가꿨죠. 오늘날 파리 구도심이 옛 역사 유적들로
즐비한 데 비해 이 마을은 색다른 풍경을 간직하고 있어요. 무엇보
다 19세기 이곳에 남아 있던 포도주 저장창고가 오늘날의 모습을 만
들어낸 거죠. 베르시 마을은 프랑스 각지에서 생산된 양질의 포도주
를 파리로 옮기기 전 포도주를 저장해둔 중간 거점이었습니다. 당시
파리 외곽이었던 마을 전체에 창고가 들어섰는데 지금은 뜯어고쳐
서 상가나 레스토랑 혹은 공연하는 시설이 되었어요. 또 창고 주변에
있던 넓은 공터는 녹음 진 베르시 공원으로 모습을 바꿔 새로운 중심

베르시 마을의 포도주 창고를 개조한 식당 건물.

역할을 하고 있습니다.

오늘날의 모습 바탕에 역사적 배경이 있어 도시 경관이
독특하겠어요.
이 마을을 가장 가까이 관통하는 전철 14호선의 역 이름인 '쿠르 생

테밀리옹Cour Saint-Emilion'도 사실 프랑스 보르도 지방의 포도주 관리소 이름에서 따왔습니다. 즉 베르시는 마을 역사에 관한 물리적 흔적을 토대로 자연과 장소가 복원된 파리의 새로운 여행지이죠. 오늘날 파리 시민들의 일상이 그대로 스며 있는 삶터이기도 하고요. 프랑스 하면 포도주를 떠올리잖아요. 그러니 베르시 마을에서 파리 여행을 시작한다면 남다른 의미가 있을 겁니다. 더욱이 여행자들에게 알려진 바는 잔디로 뒤덮인 베르시 실내체육관 정도이고, 조경가들에게는 베르시 공원이 알려진 정도이니, 파리의 관광 명소라 불리는 곳들보다 숨겨진 매력이 많죠. 유럽 사람들에겐 좀더 익숙하지만요.

 베르시 공원에 관심을 갖지 않을 수 없겠는데요.

우선 베르시 마을의 내력을 살펴볼 필요가 있어요. 이곳은 19세기 파리 외곽지역으로 당시 파리 근대 도시 계획이 대대적으로 일어나던 데서 비껴나 있었죠. 하지만 센 강변 가까이에 있어 센 강을 따라 포도주 저장통을 손쉽게 나를 수 있는 교통의 요지였고, 관세 부담도 없어 포도주 유통 등 상업활동을 펼치는 데 유리한 지역으로 손꼽혀 왔어요. 19세기에는 타지에서, 특히 부르고뉴 지방에서 파리로 수송된 포도주를 저장하기 위해 커다란 포도주 저장창고가 세워집니다.

베르시 공원, 베르시 마을
소재지 파리 서쪽 12구. 파리 시내이지만 구도심의 기존 관광지와는 조금 떨어져 있다.
교통 시내버스와 지하철로 베르시 역, 쿠르 생테밀리옹 역에서 하차.
조영 시기 1994년
파리의 대표적인 현대 공원 중 하나로 최근 여행 명소로 널리 알려졌다. 공원뿐 아니라 베르시 마을에 있는 현대식 극장과 레스토랑들이 발길을 잡아당긴다. 최근 센 강에 시몬 드 보부아르 인도교가 설치돼 프랑스 국립 도서관이 위치한 13구에서 도보로 접근하기 좋다.

베르시 공원.

그것도 잠시, 세월이 흐르면서 유통 구조가 변해 1970년대에 저장창고들은 하나둘 문을 닫고, 주변 지역은 1980년대 재정비 계획이 이뤄지기 전까지 파리 시민들 삶에서 멀어져요.

1970년대 유럽 사회의 구조적인 변화로부터 영향을 받은 셈인데, 산업이 쇠퇴 일로에 접어들면서 마을 재생사업 같은 게 필요하지 않았을까요?

베르시 공원 조성도 그런 사업의 하나였던 듯합니다. 파리 시는 1980년대 후반으로 접어들면서 베르시 마을 주변을 주거단지계획 구역으로 지정했고 공원 조성도 거기에 포함됐어요. 1990년대 들어서는 공

베르시 공원.

원 조성을 위한 국제설계경기가 있었고, 1994년 마침내 베르시 공원이 조성되었습니다. 포도주 저장고가 있던 곳이다보니 포도주를 운반하던 레일과 같은 디테일과 포도밭이 공원을 구성하는 소재가 됐죠. 이런 점이 공간에 대한 옛 기억을 더듬게 해주기도 해 현대 조경의 대표적인 사례이면서 도시 속의 한 지역이 제 모습을 갖춰나가고 또 시민들의 휴식 공간이 되는 곳으로 꼽히죠. 지하철로 이동하면 파리 중심에서 남동쪽으로 10~15분 거리예요.

서울 사대문과 파리를 견준다면 베르시는 영등포쯤 되겠네요. 위치는 다르지만 오늘날의 강남이 번창하기 전 영등포 공장지대가 강남지역의 중심이었으니까요.

물론 도시 자체가 지닌 고유한 특성은 다르지만, 도시 산업의 발달, 정체 그리고 이전이라는 변화의 모습을 견주자면 비슷한 면이 있어요. 베르시 공원과 그 주변은 근대화 과정에서 최근 새롭게 태어난 곳으로, 사회·문화적 역할은 바뀌었지만 파리 시민의 일상과 긴밀하게 호흡하고 있죠. 특히 저장창고 주변에 설치된 철로 및 수고 70미터의 울창한 튤립나무 수십 그루와 함께 포도주 창고를 뜯어고쳐 이룬 상업지역이 독특한 풍경을 연출합니다. 즉 베르시 공원과 베르시 마을은 울창한 수림으로 쾌적한 환경을 갖추면서 매력적인 상업지구를 정착시킨 곳이에요. 지금껏 알려진 파리 명소와 달리 이곳은 그 안에 펼쳐지는 또 다른 세계예요. 특히 베르시 공원과 연결되어 있는 시몬 드 보부아르 인도교를 따라 프랑수아 미테랑 국립 도서관을 둘러본다면 장중한 도서관 건물에 숨겨진 정원과 함께 파리의 색다른 모습을 만날 수 있을 겁니다.

파리, 전통과 현대의 긴장

파리 시내로 좀더 들어가보죠. 유럽을 여행하는 이라면 누구나 파리를 찾아요. 여행자 입장에서 파리는 문화 · 예술 · 패션의 중심지이고 볼거리가 많은 역사도시인데, 그곳에 터를 잡아 살고 있는 이들에게는 어떤 도시인가요?

한마디로 말하자면 백과사전 같은 도시예요. 먼저 패션, 음악, 미술, 영화 등 온갖 예술 장르에서부터 화장품, 피부 약품 및 향수 같은 화학기술에 이르기까지 수많은 분야의 지식이 켜켜이 쌓여왔죠. 이렇게 도시가 역사 문화적으로 깊고 다양한 색채를 띠게 된 것은 자신들의 언어를 통해 주변 문화를 적절히 받아들이고 이를 재해석해 결실을 맺은 것이라 봅니다. 다른 문화와 인종에 대해 열린 태도로 받아들이면서도 자신들 고유의 전통문화에 대해서는 고집스러울 만큼 자긍심을 지니고 있어요.

저는 마을 공청회에 참여한 게 기억에 남아요. 현재 파리는 1구에서 20구까지 있는데, 13구 도시계획위원회에서 마련한 13구 도시발전

계획에 관한 공청회에 갔어요. 여기서 파리 시민들이 기존의 건축 규범 및 도시 계획에 대해 강한 불만을 품고 있는 걸 봤죠. 특히 일상과 동떨어진 관광객을 위한 정책들이 사회적 갈등과 합의를 통해 얻어진 결과였다는 걸 알게 됐어요. 즉 타인에게 비춰지는 영광스런 파리의 모습 이면에는 도시 정책과 관련해 유연하지 못한 제도에 반발하는 시민들의 모습이 있습니다. 오늘날에 와서야 건축이니 경관 보전이니 논의하기 시작한 우리와는 전혀 다르죠.

　　　　파리도 독일처럼 엄격한 제한들을 가하고 있나봐요.
사회적 법규, 특히 경관 보호, 고도 제한 등과 관련한 정책이 철저히 지켜집니다. 그곳에 사는 사람들에게는 개보수나 토지변경에 관한 법제도의 강력한 구속력이 뒤따라요. 파리 시민들은 자유분방한 성향을 띠지만 도시 자체는 엄격하죠. 독일인들이 엄격한 제도에 기꺼이 따른다면, 파리 시민들은 그런 점에 답답해하기도 합니다. 즉 기존 제도의 강한 제재와 일상의 변화 사이에 생기는 충돌을 사회적으로 인정한다고 보면 될 것 같아요.

　　　　여행자라면 주로 파리의 구도심지인 역사지구를 찾겠죠?
　　　　볼거리가 많으니까요.
파리는 여느 유럽의 대도시들이 그렇듯 한때 산업화 과정을 거쳐 확장된 도시입니다. 그렇지만 서울과 견줘 면적이 6분의 1밖에 안 되니 그리 크진 않죠. 구도심은 구도심대로 여행하는 재미가 있고, 이곳을 둘러싼 주변 지역도 매력이 있어요. 현대 음악 축제나 만화전시회가 열리고, 녹음 짙은 공원은 문화의 장이 됩니다. 그러면서 루브르

나 개선문 같은 유명한 관광지와 함께 그 주변으로 여러 세대를 아우르는 새로운 장소를 사람들이 즐겨 찾죠. 가령 몽마르트 언덕과 언덕 위 대성당이 잘 알려졌었는데, 프랑스 영화 「아멜리에」(2001)가 상영된 뒤 여행자들의 관심은 언덕 맨 꼭대기에서부터 언덕 아래 깊숙한 골목길까지 넓어졌습니다.

> 여행자들에게는 파리가 천국이겠지만, 그곳에 사는 사람들은 불만이 좀 있겠어요. 구도심만 번잡한 게 아니고 많은 곳이 점점 그렇게 되어가니까요.

2000년 이후 파리 시민들은 외곽으로 빠져나가기 시작했어요. 근교에 도시화가 진행되고 있죠. 물론 복잡한 도시를 피해 떠나는 것이라기보다 땅 값이 오른 게 직접적인 이유이지만 그 여파가 없진 않죠. 대다수 여행자는 루브르, 개선문 등을 중심으로 둘러보지만, 훗날 파리에서 시 외곽으로 확산되는 과정을 지켜보면 흥미로울 겁니다.

> 파리에 며칠만 머무는 여행자들로서는 베르사유를 대표적인 곳으로 꼽겠죠. 그렇지만 워낙 멀리 떨어져 있기도 하니, 다른 곳으로 가본다면 어디가 좋을까요?

파리 시내만 다니는 것도 일정이 벅차지만, 좀더 넓게 보면 요즘 젊은이들은 오히려 모네 정원을 찾아요. 현대 미의 감각을 지닌 취향에 맞아 딱딱하고 권위적인 베르사유 궁과 대조되고, 낭만적인 분위기도 물씬 풍기죠. 그런 점에서는 반 고흐 마을도 뒤지지 않고요. 거리는 베르사유가 가깝지만 이동 시간은 비슷합니다.

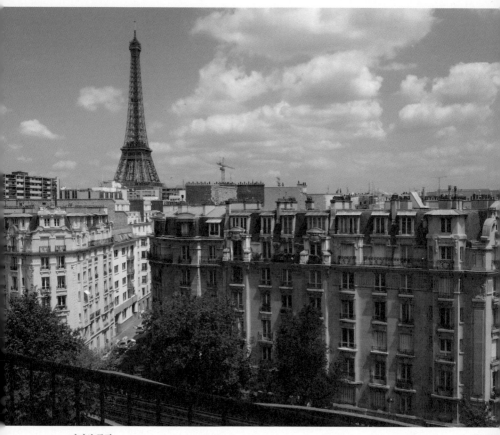

파리의 풍경.

'파리' 하면 '베르사유' 하던 시절이 있었기에 누구나 베르
사유에 대해서는 조금씩 알죠. 정원의 명소이기도 하고요.
화제를 돌려서, 파리 시민들에게 자신들의 도시는 유행과
패션의 상징인가요? 파리 시민들 성격이나 성향이 어떤지
궁금합니다.

흔히들 파리는 패션 도시라고 하지만 시민들은 최신 유행과는 거리가 좀 있어요. 우리에게 알려진 몇몇 브랜드의 유명세 때문에 과도한 이미지가 덧칠해졌죠. 물론 파리 사람들 패션 감각이 뒤떨어진다거나 관심이 없다는 건 아니고요, 그보다는 오히려 개인의 취미생활과 문화활동, 여행 등에 관심이 많아요. 또 살면서 만나는 파리 사람들은 수수하고 인간적입니다. 흔히 '파리 여자는 여우 같고 프랑스 여자는 수수하다'고 해요. 옛날 우리나라에서도 서울 여자를 깍쟁이라고 했죠. 그와 유사한 비유입니다.

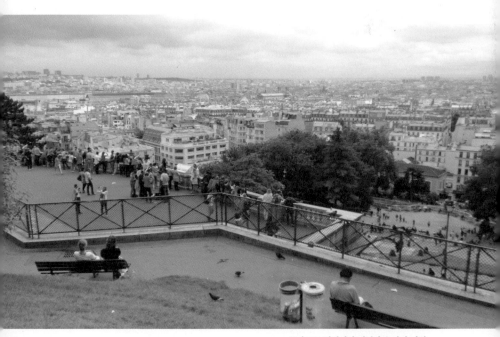

몽마르트 언덕에서 내려다본 파리 전경.

어떻게 보면 파리는 특색 없는 평범한 곳일 수도 있겠네요. 아니요, 관광 명소들 중에서도 파리만큼 특색 있고 볼거리 많은 도시는 흔치 않습니다. 그렇지만 이러한 도시의 잠재력이 그곳 시민들 개개인의 삶을 화려하고 영화롭게 하기보다는 그 저력이 시민들 삶 속에 스며들어 사회 윤활유 역할을 하는 거죠. 그런 점에서 파리는 평범한 도시일 수도 있어요. 한 국가의 수도는 엄청난 저력을 지니고 있지만, 실제 시민들의 삶은 평범해 보이죠.

그래서 저는 파리에 찾아온 친구들에게 유명 관광지나 화려한 상업 지구뿐만 아니라, 15구 그르넬 거리처럼 일요일과 수요일 오전에는 상설 시장에 가보라고 권합니다. 화려한 근대 도시 이면에 평범하면서도 인간적인 시장의 활기, 흥정이 여지없이 드러나거든요.

그런 시장은 관광지가 아닌 주택가에 서죠? 파리에 사흘을 머문다면 하루쯤은 시 외곽으로 나가 시민들 삶 속으로 들어가보는 것도 좋겠네요.

구도심 지역은 관광지이다보니 물가가 비싸서 보통 사람들은 숙박을 못 하죠. 대개는 그곳을 벗어난 지역에 머무는데, 주변에 있는 시장과 카페 등에서도 기대하지 않았던 즐거움과 매력을 느낄 수 있어요. 특히 아침 일찍 일어나 동네 한 바퀴를 돌아보면 도시 특유의 내음을 맡을 수 있죠.

모네 정원Jardin de Claude-Monet
소재지 파리 북서쪽 노르망디 지베르니에 위치(FONDATION CLAUDE MONET 84, rue Claude Monet 27620 Giverny).
교통 생라자르 역에서 출발해 베르농 역에서 내려 순환버스 이용. 파리에서 45분가량 걸린다.
의뢰인 모네
화가 모네의 개인 정원. 모네 정원과 집, 마르모탕 모네 박물관으로 구성되어 있다.

파리의 정원으로
발걸음하다

파리에서 역사정원을 보려면 쉽게 발길을 옮길 수 있는 곳이 있나요?

루브르 박물관과 마주하고 있는 튈르리 정원이 있어요. 파리 수도 안에 있는 정원 가운데 가장 오랜 세월의 흔적을 간직하고 있고 최초의 프랑스식 정원이기도 합니다. 또 다른 하나로 뤽상부르 정원을 꼽을 수 있어요. 가까이에 소르본 대학과 라틴 구역이 있어 이곳저곳 거닐다가 잠시 들러 쉴 수 있죠. 프랑스의 전형적인 정원인 뤽상부르와 튈르리 외에도, 나폴레옹 시대에 조성된 몽수리, 몽소, 뷔트 쇼몽 같은 공원도 사람들이 즐겨 찾는 곳입니다.

튈르리는 어떤 곳인가요?

튈르리를 설명하자면 우선 파리의 도시 구조를 살펴봐야 합니다. 즉 파리에는 르네상스 시대부터 근현대에 이르기까지 도시 발달의 중심을 이루던 축이 있어요. 오늘날 루브르 박물관-콩코드 광장-샹젤리

모네 정원.

제 거리-파리 개선문-라데팡스 신개선문으로 이어지는 시각축이 그 것이죠. 이 중심축의 루브르 박물관과 콩코드 광장 사이에 튈르리 정원이 있습니다. 루브르 박물관뿐만 아니라 장식예술 박물관과 오랑주리 미술관 그리고 주 드 폼 박물관이 이 정원 부지 안에 있어요. 또 인상주의 미술작품을 주로 소장한 오르세 미술관이 센 강 솔페리노 인도교를 거치면 튈르리 정원과 맞닿아 있기도 합니다. 말하자면 튈르리 정원은 파리 도시 전체의 중심이 되는 마당이자 그 중심부에 있는 여러 박물관과 미술관의 외부 공간 역할을 하는 셈입니다. 그렇기 때문에 튈르리 정원은 파리 도시 중심축을 따라 산책하거나 주변 박물관을 관람하면서 잠시 앉아 휴식을 취하고 새로운 여정을 시작할 수 있는 출발점이 되기도 해요. 7~8월에는 정원 북쪽 테라스를 따라 유랑극단의 축제가 열립니다. 정원 안에 온갖 먹거리를 펼쳐놓고 가족이 함께 즐길 수 있는 놀이시설도 들어서죠.

　　　원래 파리의 중심축에서 도시생활의 중심이 되려는 걸 염두에 두고 입지한 것일까요? 처음 조성된 시기로 봐서는 그렇게 계획적으로 고려했을 것 같지는 않은데요.

지금의 튈르리 정원은 루브르 박물관과 연결된 하나의 통합된 공간

튈르리 정원Jardin des Tuileries
소재지 파리 중심부 1구에 위치
교통 지하철 및 시내버스가 여러 노선 연결되어 쉽게 접근할 수 있다.
조영 시기 1564년, 1664년
의뢰인 카트린 드 메디치 왕비(앙리 2세의 부인)
설계 르노트르 재설계
현재 남아 있는 대표적인 프랑스 바로크 양식 정원 중 하나. 루브르 박물관과 마주하고 있으며, 파리의 대표적인 상업 거리인 리볼리 가와 센 강변을 따라 나란히 펼쳐져 있다. 에펠탑 주변 상드 마르스 공원과 더불어 시민들과 관광객이 가장 많이 찾는 곳이다.

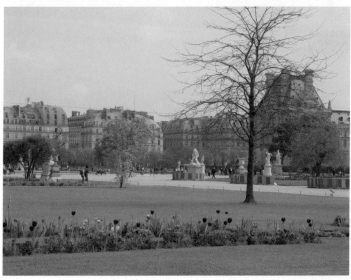

튈르리 정원.

으로 되어 있는데, 그건 1991년 보수 작업을 거친 뒤 그리된 것입니다. 원래 정원의 역사를 살펴보자면 400년 전, 즉 16세기로 거슬러 올라가요. 튈르리Tuileries라는 이름은 기와를 뜻하는 프랑스어 tuiles에서 유래했는데, 여기에는 원래 기와 제조공장들이 있었어요. 이곳에 1564년 카트린 드 메디치 왕비(앙리 2세의 부인)는 화려한 정원이 딸린 튈르리 궁을 세우도록 했고 1664년 르노트르가 프랑스식 정원으로 재설계해서 거의 지금의 모습을 갖추게 됐죠. 르노트르는 오늘날 샹젤리제 거리가 된 긴 통로를 따라 서쪽으로 장대한 통경축 효과가 나타나게 했는데, 그게 오늘날 이 정원이 파리의 중심축과 연결되도록 한 직접적인 배경일 겁니다. 이 튈르리 정원을 시작으로 또 다른 녹지대가 센 강변을 따라 이어지는데, 1618년 앙리 4세의 부인 마리 드 메디치가 세운 산책로로 쿠르 라 렌Cours la reine이란 곳이죠.

 뤽상부르 정원도 튈르리와 견줄 만큼 주목할 만한 곳이죠?

뤽상부르 정원 역시 파리의 도시 전개와 함께 살펴볼 수 있는데요, 파리는 센 강에 떠 있는 시테 섬을 기원으로 그 역사가 시작됩니다. 중세 이후 오늘날까지 파리는 센 강변을 따라 강북의 동-서축으로 발달하지만, 다른 한편 시테 섬을 남북으로 잇는 교량 건설과 함께 남-북축으로도 확장되어갑니다. 사실 파리에 로마인들이 정착했을 무렵 자리 잡은 곳은 센 강 남쪽과 뤽상부르 정원 동북쪽 사이에 위치한 구역으로 지금까지 이 동네는 라틴 구역Quartier latin으로 불려요. 파리 중심의 이 동네는 주변 지역에 비해 고도가 높아 완만한 언덕 위에 자리하고 있고, 이후 남-북축을 따라 주로 성당, 수도원 같은

종교 시설과 최초의 대학 관련 시설이 들어섭니다.

뤽상부르 정원은 어떤 곳인가요?

원래 뤽상부르 정원 부지는 피네-뤽상부르 공작의 땅이었는데, 앙리 4세의 미망인 마리 드 메디치 왕비가 그 땅을 사들여 1617년 궁과 함께 강한 원근법을 살린 정원을 조성했어요. 그러고는 프랑스 혁명이 일어난 뒤 수도원 자리를 포함해 남쪽으로 정원이 확장되면서 정원 안의 남-북 방향 통경축의 투시효과가 더욱 강하게 나타납니다. 1879년부터 프랑스 상원 의사당으로 쓰임새가 바뀌었고, 근대에 와서 파리 전체를 정비하던 오스만에 의해 오늘날의 정원 경계가 다듬어졌지요. 그런 내력을 갖고 있는 뤽상부르 정원은 파리 남쪽의 사회 문화적 중심 역할을 하고 있습니다.

문화적 중심 역할이라면, 어떤 것들이 있어요?

가령 파리를 찾았던 다른 나라 예술인들이 이 정원을 즐겨 찾았고, 최근에도 프랑스 배우들을 비롯해 많은 시민이 이곳을 방문하곤 합니다. 소설가 헤밍웨이가 파리에 잠시 사는 동안 이곳을 즐겨 찾았다 하는데, 생활이 궁핍해지자 이 정원의 비둘기를 잡아 끼니를 해결했다는 일화도 있어요. 어쨌든 정원 주변에는 소르본 파리 4대학을 비롯해 파리 2대학, 파리 5대학, 파리 6대학 등 많은 대학이 있나보니 학생들이 삼삼오오 만나 여유롭게 지내는 모습을 볼 수 있어요. 상원에서 주최하는 음악회나 사진 전시회가 정기적으로 열리기도 해요. 정원에는 자유롭게 이동시킬 수 있는 일인용 벤치가 있는데 그것도 상당히 이색적이죠.

뤽상부르 정원.

뤽상부르 정원.

뤽상부르 정원Jardin du Luxembourg
소재지 파리 센 강 남쪽 중심부 6구에 위치
교통 경전철RER B선 뤽상부르 정원 역에서 쉽게 찾아갈 수 있다.
조영 시기 1617년
의뢰인 앙리 4세의 미망인 마리 드 메디치 왕비
프랑스 바로크 양식의 정원으로 프랑스 상원 의사당에 속한 사적 공간이지만 공공장소로 시민들에게 개방되어 있다. 인근에 라틴 거주 지역을 비롯해 소르본 대학과 유명 어학원들 및 고등학교가 맞붙어 있어 많은 방문객을 맞이하고 있으며 산책 및 테니스, 조깅 등을 할 수 있는 공간으로 파리 시민에게 인기가 많다.

그 외에 또 어떤 곳들을 찾아볼 수 있을까요?

여태 언급한 곳들은 역사정원으로서 프랑스의 전형적인 정형식 형태를 띠고 있는데, 이외에도 나폴레옹 시대에 비정형적인 자연풍경식으로 조성된 몽수리 공원, 몽소 공원, 뷔트 쇼몽 공원을 파리 시민들이 자주 찾아요.

나폴레옹 시대라면 정치 사회적으로 왕권 시대 혹은 귀족 사회가 한풀 꺾인 때인데, 비정형식인 이들 공원이 만들어진 데는 그런 시대 상황이 반영되었겠네요?

특히 뷔트 쇼몽 공원을 중심으로 보면, 이곳은 몽수리나 몽소 공원처럼 파리 근대 도시 계획에 따라 애초에 공공시설로 조성된 대규모 오픈스페이스이며, 파리 북쪽의 녹음을 형성하는 대표적인 풍경식 정원을 모델로 하고 있어요. 19세기 파리 도시 계획을 주도했던 오스만식 공원의 원형을 잘 간직하고 있기도 하며, 1867년 파리 국제 박람회 때는 파리의 가장 아름다운 정원으로 평가됐죠. 원래는 파리 구도심 외곽의 쓰레기 폐기장으로 버려진 땅이었다가 프랑스 혁명 이후 채석장으로 이용되었고, 이후 파리 도시 계획 정책에 따라 1864년 정원사 장피에르 바리에데샹에 의해 공원 조성이 계획됩니다. 영국 풍경식 정원을 모델로 삼아 만든 것이지만, 도시인의 삶과 단절된 교외

몽수리 공원Parc Montsouris
소재지 파리 남쪽 14구
교통 시내버스, 경전철RER B선, 노면전차 시테-유니베르시테 역에서 하차.
조영 시기 19세기 말
파리의 대표적인 풍경식 정원 중 하나로 19세기 말 파리 근대 도시 계획이 한창일 때 녹지 확충을 위해 북쪽에 위치한 뷔트 쇼몽 공원과 균형을 이루도록 파리 남쪽에 조성되었다.

몽수리 공원.

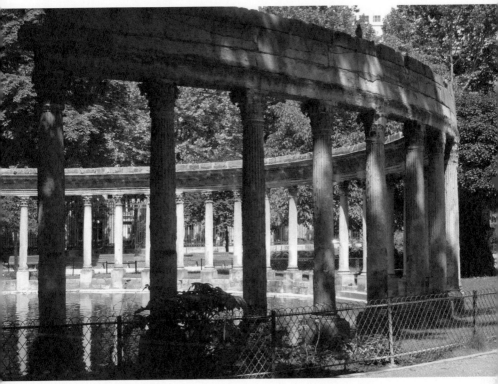

몽소 공원.

몽소 공원Parc Monceau
소재지 파리 서북쪽 8구
교통 시내버스, 전철 2호선 몽소 역에서 하차.
조영 시기 1860년
의뢰인 파리 시
몽수리 공원과 마찬가지로 파리 근대 도시 계획에 따라 조성되었다. 원래 18세기 말 공작의 개인 정원이었지만 1860년 파리 시가 땅을 매입해 공원으로 만들었다. 파리의 대표적인 풍경 식 정원이다.

의 방대한 정원이 아닌 도시적 맥락 안에서 시민들의 삶과 밀접한 관계를 맺고 있어요.

> 꼭 역사정원이 아니더라도 녹지대나 자연 속으로 걸어 들어갈 만한 곳이 있으면 좋을 텐데요. 지하철로 30분 안에 갈 수 있는 곳들이 있나요?

대학생이라면 파리 시 남쪽 경계에 있는 '대학 기숙사(시테 유니베르시테)' 단지에 가봐도 좋을 거예요. 이곳은 프랑스 정부가 외국 유학생들을 위해 지은 임대 아파트와 기숙사인데, 국가마다 개별적으로 지어진 기숙사 건물들과 이를 둘러싼 커다란 녹지대가 어우러져 공원 같은 주거 단지를 이루고 있습니다. 저렴한 학생 레스토랑과 카페도 이용할 수 있고, 국가별로 다르게 지어진 온갖 형태의 근대 기숙사 건축물을 만나볼 수 있어요. 수년 전 방영된 드라마 「파리의 연인」이 이곳을 배경삼아 찍었죠. 이외에 파리 동, 서 끝에 위치한 역사적인 숲도 있습니다. 뱅센 숲과 블로뉴 숲으로, 나폴레옹 시대 이전 사냥터였던 곳이 파리 시가 확장하고 근대화되면서 공원화된 곳입니다.

뷔트 쇼몽 공원Parc des Buttes-Chaumont
소재지 파리 동북쪽 19구
교통 시내버스와 전철 7-2호선 뷔트 쇼몽 역과 봇자리 역에서 하차.
조영 시기 1864년
의뢰인 파리 시
설계 장피에르 바리에데샹

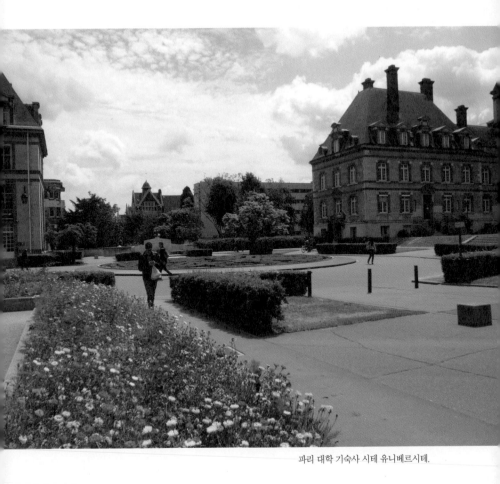

파리 대학 기숙사 시테 유니베르시테.

뷔토 쇼몽 공원.

그렇게 교외에 숲을 조성하고 휴식을 위한 공공의 녹지를 조성하게 된 것이 19세기 후반쯤이니까 시내에서 그보다 시대를 더 거슬러 올라가는 정원은 찾기 힘들 것 같은데요. 중세 시대의 수도원이 있다면 수도원 중정의 정원을 만날 수도 있을 텐데, 도심에 옛 수도원이나 수도원 정원은 있나요?

수도원 정원은 없을 거예요. 다만 일반인에게 개방하지 않는 정원 한 곳이 있는데, 우리나라에 천주교를 소개한 예수회 단체가 있는 곳입니다. 그 예수회의 본원이 파리 한가운데에 위치해 있는데, 중세 시기부터 있던 오래된 수도원은 아니지만 여느 프랑스 정원처럼 정형적인 미를 볼 수 있습니다.

블로뉴 숲Bois de Boulogne
소재지 파리 북서쪽
의뢰인 나폴레옹 3세
총면적 8.45제곱킬로미터
중세 시대 파리 북서쪽을 뒤덮었던 떡갈나무 숲의 흔적이 남아 있다. 프랑스 혁명 이후 훼손된 숲은 나폴레옹 3세 시대에 알팡, 바리에데상 등에 의해 전체적으로 손질되었다. 19세기 중반 40만 주의 나무가 심겨지고 굽이진 길과 호수를 조성한 뒤 산책로로 이용되고 있다. 주말에 파리 시민이 여유 있게 즐기는 곳으로 인기가 높다.

뱅센 숲.

개방은 전혀 안 되나요?

사유지이기 때문에 그렇습니다. 다만 문화부에서 지정한 날(2012년에는 9월 22~23일이었음) 특별 개방을 해요. '정원과의 만남'이란 취지로 행사를 열어 파리뿐 아니라 근교에 있는 잘 개방하지 않는 몇몇 정원이 함께 축제에 참가하죠. 이때만큼은 자유롭게 드나들 수 있고, 전문 해설가가 안내도 해줍니다.

파리 국립도서관 중정이 볼 만하지만 출입이 통제되어 평상시 멀찍이 외부에서만 그 모습을 볼 수 있는데, 이 기간에는 특별히 개장합니다. 이때만큼은 땅에 발을 디딜 수 있어요. 커다란 공원은 아니더라도 도서관 건물도 볼 겸 충분히 가볼 만해요. 그러고 보니 이 현대적 중정의 설계 의도가 중세 수도원 정원의 차분하고 신비로운 분위기를 묘사하고자 했던 것으로 알고 있습니다. 도서관 전체는 크게 책을 형상화한 4개 동의 유리 건물과 건물들 가운데 접근이 금지된 소나무 숲 정원(1만2000제곱미터)으로 이루어져 있습니다. 설계 당시 중세 수도원 몽생미셸에서 영감을 얻었다고 하는데, 도서관 정원은 그처럼 중세의 폐쇄 정원을 연상시키죠.

뱅센 숲Bois de Vincennes
소재지 파리 동쪽
의뢰인 루이 15세, 나폴레옹 3세
총면적 9.95제곱킬로미터
12세기부터 왕실이 수렵을 하던 곳이었으나 루이 15세 때 숲이 정비되고 인공적으로 가꿔지기 시작했다. 19세기 나폴레옹 시대로 접어들면서 각종 군수 및 국가 시설 등을 위해 일부 부지가 개간되었다. 나폴레옹 3세 때 블로뉴 숲 정비가 성공한 데 힘입어 뱅센 숲 부지 역시 파리 동쪽의 대표적인 근대 공공 공간으로 정비되었다. 풍경식 공원으로 파리 주변의 대표적인 생물종의 보고다.

평소에 개방되지 않는 곳들을 지도에 표시해두었다가 이를 정보화한다거나 할 수 있겠죠?

특정한 날에 잠깐 열리는 곳이라면, 여행하다가 오히려 발길을 이곳으로 돌리게 되겠죠. 특히 정원 자체보다는 건축 공간들에 관심을 갖고 보면 사뭇 색다른 여행을 할 수 있어요. 그런 다양한 관심사가 모여 파리의 문화와 도시에 대한 기억들이 퍼즐을 맞춰나가고요. 여행하면서 특정한 정원이나 숲을 일부러 찾아가지 않아도 중심에서 외곽으로 뻗어나가다보면 신도시나 근교 지역의 현대 문화 시설과 함께 저절로 여행 이야기가 쓰여져요.

또 베르사유 궁 옆에는 프랑스 조경 학교가 있습니다. 이 학교는 루이 14세 시절 원예사들이 채소를 키우며 작업했던 공간인데, 이 채소원이 원예학교나 조경학교로 이어져오고 있는 거죠.

앞서 베르사유 정원 옆에 정원학교가 있다고 했는데, 정원학교이기 때문에 조경가들에게 추천하려고 언급한 것인

파리국립도서관 중정Jardin dans la Bibliothèque nationale de France
소재지 파리 13구
조영 시기 1988년 도서관 건축 현상설계, 1996년 완공
의뢰인 프랑수아 미테랑
설계 도미니크 페로

파리 외방 선교회 본관 정원Jardin du Siège de la Societédes Missions Étrangères de Paris
소재지 128 rue du Bac, 75007 Paris
조영 시기 1683년
19세기 무렵 한국을 비롯해 동아시아 각국에 그리스도교 포교를 위해 선교사를 보낸 프랑스 교구 사제회 기관이 있는 곳이다. 당시 정원 부지가 오늘날까지 현존하며 정형식 정원으로 조성되었다.

지, 아니면 그곳에 원예나 온실이 잘 꾸며져 있어 이야기
를 꺼낸 것인지요?

두 가지 모두 해당돼요. 정원을 공부하는 사람은 물론 자기 전공 분
야라서 흥미를 갖겠지만 그렇지 않은 사람에게도 채소밭이 어떻게
정원이 될 수 있는지를 보여주는 좋은 사례에요. 서울 선유도공원을
설계한 분이 프랑스에서 공부했는데, 의도적으로 이곳과 비슷하게
가꾼 듯하다는 생각이 들었어요. 벽에 기댄 벤치에서부터 벤치 뒤에
있는 노출콘크리트, 그리고 그런 요소들이 주는 독특한 느낌들…….
그것과 어우러져 밭이 단순히 원예 작업만을 하는 곳이 아닌, 감상하
며 즐길 수 있는 미적인 공간이 되는구나라고 느꼈거든요. 그래서 프
랑스 주민들은 이곳에서 평생교육식의 원예 특강도 듣고, 거기서 키
운 작물을 사기도 해요. 특히 희귀 작물들, 루이 14세 시기에 키웠던
외국에서 들여온 특화 작물들을 살 수도 있구요.

그렇다면 그 정원학교의 커리큘럼은 현대 조경학과나 원
예학과에서 배우는 것과 다를 바 없겠네요?

디자인과 원예작물에 관한 것 등을 전부 배우죠. 학부 과정으로 개설
되어 있는데, 건축학교처럼 5년 과정의 전문인을 기르는 국립학교이
다보니 다양한 커리큘럼을 거치게 되어 있어요. 그래서 그 채소밭 정
원이 옛날 분위기를 띠면서도 현대적이기도 한, 묘한 분위기를 풍기
고 있어요.

즉 정형식이긴 하되 꽃밭 같은 게 연상되고, 어느 정도 형식을 갖추
고 있으면서도 노출콘크리트로 되어 있구요. 도시농업을 맛볼 수 있
는 대표적인 장소라고 생각돼요.

경작은 학교 실습작물반에서 하나요?

실습도 있고 관리인을 따로 두고 있기도 해요. 예전에는 학생들만 드나들 수 있는 제한된 공간이었는데, 언젠가부터 학사 일정에 따라 시민들에게도 개방하더라구요. 이런 점에서 채소밭이라는 곳도 다른 쓰임새가 있기 때문에 그런 식으로 가꾸는 게 아닌가 싶어요. 또 이 학교는 루이 14세 때 세운 최초의 원예학교라는 점에서 흥미롭기도 해요. 여행자들도 어느 정도 자유롭게 관람할 수 있는데, 한 바퀴 둘러보는 데 30분쯤 걸려요.

루이 14세 때 만들어진 베르사유 조경 학교라면 베르사유 궁원과 함께 궁원을 위한 부속 시설로 만들어진 역사적 유래가 깊은 곳일 듯해 아주 흥미로운데요.

베르사유 궁 남쪽의 "악취 나는 물웅덩이"라 불리던 늪지를 개간해 경작한 곳입니다만, 원래 절대왕정 시기에 만들어진 왕실 채원이었습니다. 왕실 조원 책임자였던 장바티스트 라퀸틴은 랑부이에, 샹티, 보르비콩트 같은 왕성에서 궁원을 조성해왔던 풍부한 경험을 토대로 채소원을 만들었어요. 한가운데 있는 연못을 중심으로 커다란 장방형 밭이 펼쳐지고 각기 다른 종류의 채소를 심은 조그마한 밭들이 구획되어 있습니다. 여러 정원사가 이곳에서 채소와 과일 재배 기술뿐만 아니라 나무 전정 기술을 익혔다고 해요.

국왕 채소원Potager du roi
소재지 10, rue du Maréchal Joffre 78009 Versailles Cedex France
교통 경전철 C선 베르사유–리브고슈 역에서 도보로 5~10분
조영 시기 1678~1683년
의뢰인 루이 14세
설계 장바티스트 라퀸틴

베르사유 국왕채소원.

다시 시내로 돌아와보죠. 시내에서 한가롭게 거닐 만한 곳을 소개해줄 수 있나요? 뱅센 숲 같은 곳이 좋을까요?

뱅센 숲은 좋긴 하지만 선뜻 추천하기 어려운 게 지하철로 연결돼 있다 해도 무척 넓다보니 쉽게 지칠 수 있거든요. 오히려 잘 알려지지 않은 로댕 박물관 안의 정원이 매력 있어요. 시내 한가운데 위치해 있고요. 원래는 영주의 개인 저택이었는데 뒷날 국가 소유가 되어 관공서나 주요 공사관이 들어섰다가 관리 유지가 어려워 1905년부터는 유명 예술인들에게 세를 받고 작업장으로 임대해주고 있어요. 로댕을 비롯해 마티스, 장 콕토 등이 입주했었다고 해요. 로댕은 자신의 작품과 소장하던 수집품들을 보전·관리해줄 박물관이 될 조건으로 가지고 있던 모든 것을 헌정했는데, 바로 지금의 로댕 박물관이된 배경입니다. 피카소 박물관도 마찬가지인데, 미술관뿐만 아니라 그 안에 있는 정원을 무심결에 지나칠 수 없어요. 루브르나 오르세 미술관 말고도 조그만 박물관들에는 대개 정원이 딸려 있습니다.

어떻게 보면 파리 도시 전체가 정원인 셈이죠. 가령 센 강변 자체가 하나의 정원이라고 생각됩니다. 강뿐만 아니라 다른 볼거리들도 있어요. 여름이면 파리 플라주라고 해서 인공 해변을 만들어 파리 시민이나 여행자들에게 커다란 호응을 얻고 있거든요. 어떤 특정 장소를 가보는 여행도 좋겠지만, 한번쯤은 꽉 짜인 여정에서 벗어나 도시 구석구석 발길 닿는 대로 다니는 것도 매력 있어요.

로댕 박물관 정원.

로댕 박물관 정원Jardin du Musée Rodin
소재지 79 rue de Varenne 75007 Paris
교통 시내버스, 전철 8호선 13호선 바렌 역, 앵발리드 역에서 하차.
조영 시기 1730년(건물)
조각가 로댕의 작품을 전시하는 정원으로 도심 가운데 로댕의 야외 전시품과 어우러진 정형식의 정갈한 정원이 인상적이다. 정원은 박물관 입장료 외에 별도로 1유로 정도의 입장료를 받고 있으며 로댕과 그의 제자이자 동료인 카미유 클로델의 작품과 수집품을 전시하는 근대 박물관의 부속 정원이다.

파리 이야기를 마무리짓기 전, 파리에서 그냥 지나치면 절
대 후회할 만한 건축물이 있나요?

유럽 다른 도시와 비교해보면 파리는 현대적인 요소와 과거의 전통
이 어떻게 조화를 이루는지 표본을 보여주는 듯해요. 퐁피두센터를
대표적인 예로 꼽을 수 있는데, 현대 도시 건축물이 주변의 옛 건물
들과 절묘한 조화를 이루죠. 또 각각의 박물관이 소장하는 유물이나
각 도시의 유적이 겉보기에는 비슷해도 조금만 관심을 가지면 완전
히 새롭게 다가와요. 루브르나 오르세 미술관은 파리에 살면서 여러
번 가봐도 여전히 또 가보고 싶게 만드는 곳이죠.

그런 것 때문에라도 파리 시내 관광을 빼놓기 힘들죠. 어
떤 쪽에 무게를 두고 발길을 잡으면 좋을까요?

여름에는 센 강변을 걸으면 좋을 것이고, 겨울이라면 파리 곳곳의 건
축물들을 볼 것을 권해요. 날씨 때문이기도 하지만, 여름에 각종 행사
가 많이 열립니다. 특히 베르사유는 꼭 가봐야 할 곳인데, 궁 내부보
다는 외부를 먼저 봤으면 해요. 프랑스 문화가 응축되어 있어 강렬한
인상을 주거든요. 게다가 자연 자체에서 뿜어져 나오는 맛도 있어 자
전거 타고 정원을 둘러봐도 좋고 운하에서 배를 타며 르네상스 이후
왕과 귀족들이 어떻게 즐겼을지 상상해볼 수도 있어요. 역사적 배경
지식 없이도 정원의 풍요로움을 만끽할 수 있을 겁니다.

베르사유라면 정원만 해도 규모가 어마어마하지 않나요? 체계를 알고 보는 것이 오히려 진정 자유롭게 보는 것일 텐데, 궁을 외부에서 접근해 들어간다면 어디서부터 시작해야 할까요?

궁에서 정원을 바라봤을 때 왼쪽 화단에서부터, 즉 오랑주리가 내려다보이는 화단에서 시작해 그 밑으로 내려가다보면 여러 총림과 자수화단이 나와요. 그리고 그 밑에 분수가 있고요. 즉 운하가 시작되는 부분에 아폴로 신의 이야기가 연출된 분수대가 있습니다. 이것을 지나 운하 오른쪽으로 가면 자전거 빌리는 곳에서 자전거를 탈 수도 있어요. 넓은 곳을 훑어보기에 좋은데, 물가를 쭉 따라가는 데는 30분가량 걸리고, 정원 구석구석을 마음속에 담고 싶다면 1시간에서 2시간은 걸려요.

정원을 만든 데는 어떤 의도가 있었나요?

베르사유 궁을 세운 루이 14세는 막강한 중앙 권력을 바탕으로 거대한 정원을 조성할 수 있었는데, 원래 이곳은 앙리 4세 때부터 왕실 수렵장이었습니다. 루이 13세는 수렵을 정기적으로 즐기려고 이곳에 작은 궁을 지었습니다. 그 뒤에 루이 14세가 명해 르노트르의 설계로

베르사유 정원Jardin du château de Versailles
소재지 파리 서남쪽 외곽 이블린 지방 베르사유 시에 위치
교통 경전철 C선 베르사유-리브고슈 역 하차. 파리에서 40분 소요.
의뢰인 루이 14세
설계 르노트르
크게 궁전, 마리 앙투아네트 별궁, 정원, 운하 주변 숲 등으로 구분할 수 있는데, 구역별로 성수기와 비수기에 따라 출입과 관람 시간을 달리하며 궁전분수축제, 정원음악축제, 야간분수축제 등 다양한 정원 축제 행사가 열린다.

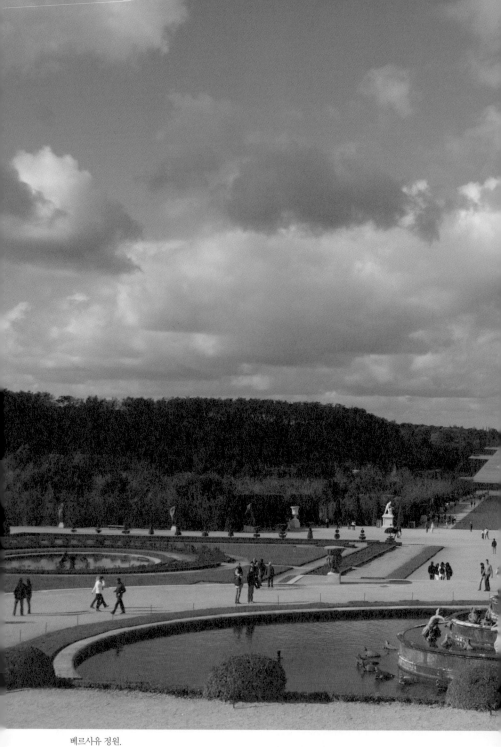

베르사유 정원.

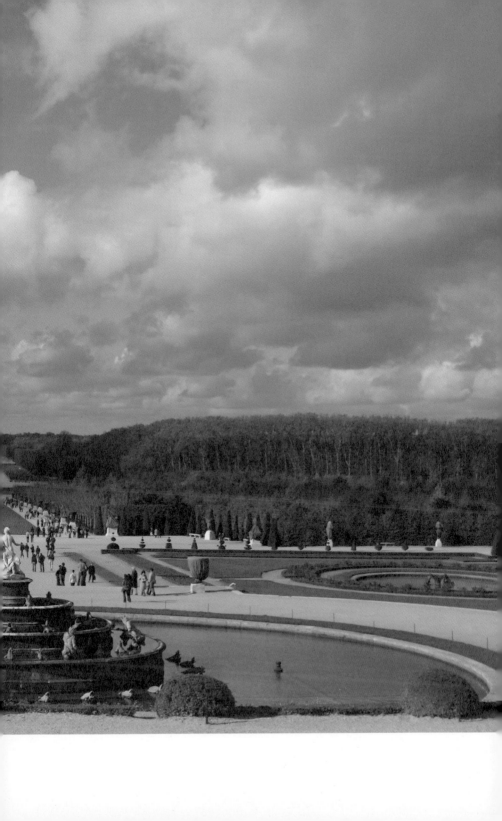

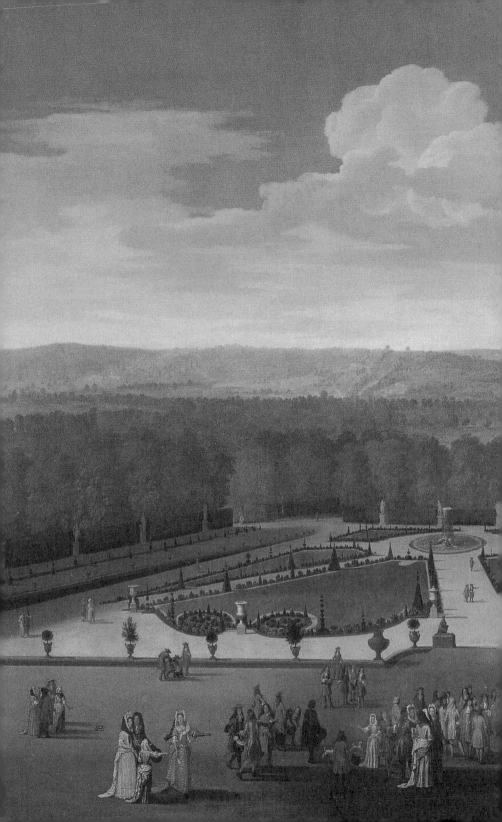

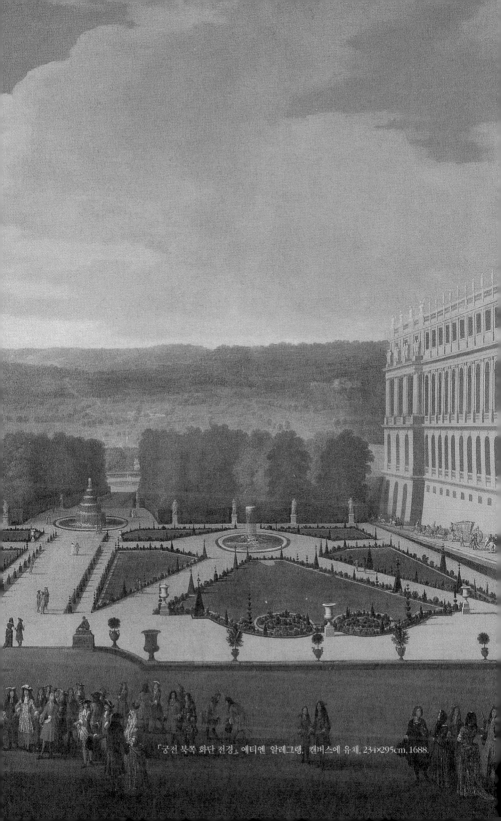

「궁전 북쪽 화단 전경」, 에티엔 알레그랭, 캔버스에 유채, 234×295cm, 1688.

조성된 대규모 궁원이 바로 베르사유 공원입니다. 프랑스혁명이 일어나기 전 전체 면적은 80제곱킬로미터에 달했어요. 지금도 대규모라고는 하지만 7.15제곱킬로미터인 것을 보면 원래 규모는 어마어마했던 거죠. 이 정원 전체는 그의 힘을 이상화한 강한 이미지를 드러냅니다. 그는 유럽 신화 속 인물, 아폴로 신의 의상을 즐겨 입었다고 하는데, 강렬한 빛을 발산하는 태양처럼, 정원은 왕궁을 중심으로 멀리 보이는 지평선을 향해 펼쳐져 있고, 마침 아폴로 분수는 정원 내 시각적 축의 중심으로 궁전과 운하 사이에서 완전한 균형을 이루고 있습니다. 이처럼 태양 신화가 반영된 베르사유 정원술은 당시 발달한 천문학에 대한 깊은 관심에서 비롯된 것입니다. 이와 더불어 망원경 효과처럼, 멀리 떨어진 공간을 가까이 있는 듯 보이게 하는 공간배치, 긴 원근법 아래 지배된 공간들과 함께, 규칙적인 움직임과 질서

베르사유 정원 내 운하.

안에서 자연의 아름다움을 추구했던 바로크 정원의 예술은 기하학, 광학, 토목기술 같은 근대 학문 발달의 결실이기도 합니다.

베르사유 궁의 외부 공간은 화단과 총림으로 이뤄진 소정원 단위의 여러 공간으로 구성되어 있어요. 이 정원들은 더 큰 단위로 대운하, 스위스 못, 트리아농의 숲 등으로 이뤄진 대정원에 둘러싸여 있고요. 궁전 바로 아래에는 물화단parterres d'eau, 북쪽 화단parterres du nord, 정오 화단parterres du midi이 있고, 그 아래에 오랑주리(오렌지밭)가 펼쳐집니다. 눈에 띄는 대규모 통경 시각축은 궁실 거울의 방에서 물화단으로 이어지도록 되어 있고, 이 축을 따라 녹색 융단과 라톤 화단parterre de Latone이 대운하를 향해 열려 있어요. 루이 14세가 불안한 정치 분위기를 쇄신하고 귀족사회를 장악할 만한 강력한 권력을 얻고자 파리를 떠나 베르사유에 거처를 마련했던 만큼, 공원 전체를 지배하는 강한 시각축을 이루는 통경선과 사방으로 뻗어가는 방사형 소로들은 왕의 권위와 막강한 권력을 상징하며 장관을 이룹니다. 자신의 왕권 강화를 위해 그처럼 커다란 정원을 만든 것이니, 왕가와 귀족들 삶의 영위를 위한 것이겠죠. 당시 프랑스 지배층은 이탈리아, 특히 메디치 가문이 이룬 문화로부터 커다란 영향을 받았어요. 아마도 로마의 성지 순례를 통해 익히 알려진 16~17세기 이탈리아의 도시들, 예를 들어 로마, 피렌체, 토스카나에서 확인되는 강한 원근법의 도로 건설에서 영향을 받은 듯해요. 그리고 베르사유 정원을 감상하는 약간 다른 포인트로 운하에서 배를 꼭 타볼 것을 권하고 싶어요. 그러면 베르사유 궁과 정원을 제대로 감상할 수 있거든요.

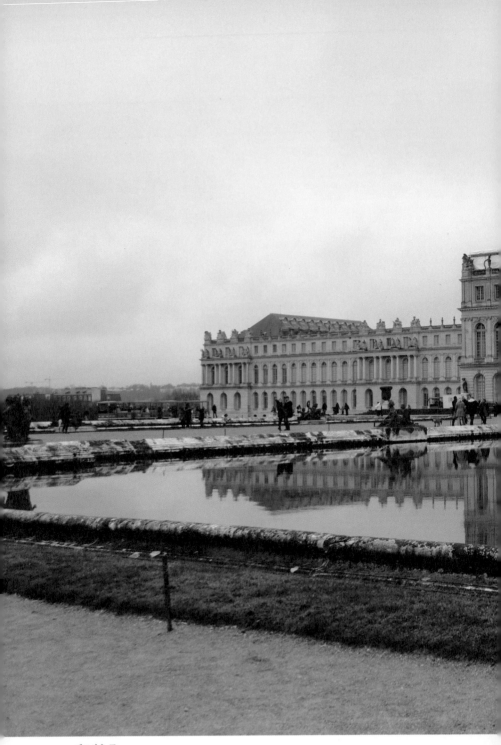

베르사유 궁.

자전거와 배를 타면 비교적 짧은 시간에 그 넓은 베르사유 정원의 핵심을 어지간히는 꿰뚫을 수 있겠네요.

그렇죠. 하지만 꼭 놓치지 말아야 할 곳이 더 있어요. 즉 정형적인 정원 구성과 구별되는 공간으로, 루이 16세가 1774년 부인 마리 앙투아네트를 위해 선물한 프티 트리아농 별궁입니다. 베르사유 정원 안에 있는데, 마리 앙투아네트는 그곳에 자기 취향을 살려 프랑스의 전형적인 기하학적 정원과는 다른 형식의 영국 풍경식 정원을 만들게 했어요. 이 프티 트리아농 정원은 르네 루이 지라르댕의 장 자크 루소 정원과 함께 18세기 프랑스에 전해진 영국의 풍경식 정원을 대표합니다. 기하학적인 형상의 프랑스 바로크 정원의 원형이자 대표 격인 곳에서 이와 완전히 대조되는 목가풍의 자연을 연상시키는 프랑스의 풍경식 정원을 만나게 되는 셈이죠.

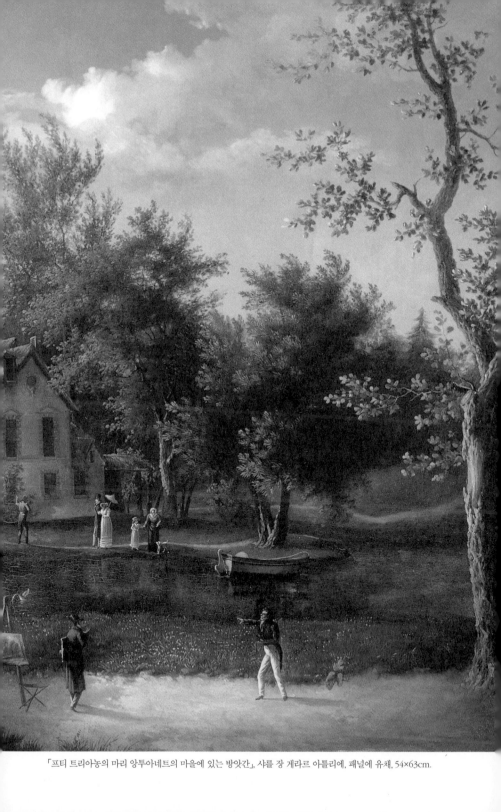

「프티 트리아농의 마리 앙투아네트의 마을에 있는 방앗간」, 샤를 장 게라르 아틀리에, 패널에 유채, 54×63cm.

프티 트리아농.

파리 외곽의
정형식 정원 vs 풍경식 정원

파리 중심부를 벗어나 외곽을 둘러보면 거기서 현재 파리
의 일상적인 모습이 그려지겠네요. 꼭 파리가 아니어도 어
디든 여행을 가면 숙소는 도심지에서 약간 떨어진 외곽에
잡게 되고 동네를 돌다보면 그 도시의 독특한 향을 맡게
되는데, 파리도 마찬가지이죠? 그렇다면 파리에 구도심
지역 말고도 문화 시설을 갖춘 현대 도시가 외곽으로도 이
어져 있는 어떤 곳들이 둘러볼 만할까요?

특히 파리 남쪽에 그런 지역이 많아요. 프랑스의 전형적인 도시 모습
이 남아 있을뿐더러 숙박하기도 편리하고, 마을이 옹기종기 다 모여
있어요. 북쪽으로는 현대 공원으로 유명한 라빌레트 공원 주변이 있
구요. 특히 19세기 도시 모습이 구석구석 배어 있다보니 그곳에 머물
면서 자연스럽게 공원도 찾아보게 되더라구요. 혹 베르사유를 가지
못한다면 파리 남쪽에 소sceaux 공원을 찾아보세요. 베르사유 정원의
설계자인 르노트르가 조영한 프랑스 정형식 정원술이 반영된 곳입니

다. 더욱이 마을 거주지와 붙어 있어서 마을 자체가 공원 같은 풍경을 연출하기도 해요.

그렇다면 파리 외곽의 위성도시이군요. 소 공원은 최근에 조성되었나요? 지하철로 가면 얼마쯤 걸리나요?
소 공원은 역사정원으로, 17세기 재상 콜베르 귀족이 살던 곳이에요. 시내에서 20~30분쯤만 가면 돼요.

여행자가 쉴 겸 이곳에 들른다면 박물관과 함께 정원도 보게 되는 기막힌 정원투어를 하게 되는 셈이네요. 정리하

소 공원.

자면 파리 구도심의 유명한 곳들이 박물관으로 탈바꿈하면 현대 정원처럼 소담하게 꾸며진 박물관이 되는 셈이고, 그런 박물관을 두루 다니다보면 그게 결국 현대 정원투어가 되네요. 조금 더 외곽으로 벗어난다면 어떤 정원들을 만날 수 있을까요?

먼저 중세 프랑스 왕들로부터 19세기 바르비종화파 밀레가 활동했던 퐁텐블로 숲과 루이 14세 때 재상 푸케의 거처였던 보르비콩트 성 및 정원을 들 수 있습니다. 모두 파리 남쪽 외곽에 있는 숲과 정원들이에요.

밀레와 바르비종화파, 각각 귀에 익은 그 둘은 그렇게 파리 외곽 숲과 연관되는군요. 퐁텐블로 역시 유명한 정원이 있는 곳으로 알고 있는데요.

퐁텐블로는 숲과 함께 퐁텐블로 성의 정원을 빼놓고 지나칠 수 없는 곳이에요. 프랑스 역사상 가장 권위 있는 장소로 꼽히며 시대별로 다양한 양식이 고스란히 남겨진 정원이기도 합니다. 퐁텐블로 주변 숲은 프랑스 왕들이 수렵하던 곳으로 알려져 있고, 숲 가까이에 세워진

소 공원Parc de Sceaux
소재지 파리 남쪽 외곽 오트드센의 소와 안토니 사이에 걸쳐 있음(Domaine de Sceaux, Parc et Musée de l'Ile-de-France 92330 SCEAUX).
교통 경전철 RER B선 파크드소 역에서 하차.
설계 르노트르
소 지방 영주의 개인 땅을 루이 14세의 재상 콜베르가 사들여 그의 개인 저택으로 삼고 정원사 르노트르의 손을 빌려 그 주변에 정원을 조성했다. 파리 외곽에 위치한 대표적인 프랑스 바로크식 정원으로 꼽힌다. 프랑스 혁명 때는 농업학교였다가 이후 많은 정원 장식이 훼손되면서 전체 면적의 20퍼센트가 줄어들기도 했다. 19세기 초 국가 소유가 되었다. 르노트르에 의해 재단된 방대한 원근법이 잘 보존되고 있고, 오늘날 파리 외곽의 가장 아름다운 산책로로 남아 있다. 현재 저택 건물은 박물관으로 꾸며져 있다.

퐁텐블로 성 정원.

보르비콩트 성 정원.

궁은 프랑수아 1세부터 나폴레옹 3세에 이르기까지 역대 군주들이 머물러 살던 곳이죠. 오랜 역사만큼이나 중세, 르네상스, 고전주의 양식의 시대별 요소로 구성되어 있는데, 이탈리아 예술과 프랑스 전통이 만들어낸 결정체라고 할 수 있어요. 성 전체는 건물 외에 4개의 주요 뜰과 3개의 정원 그리고 이를 둘러싼 대정원으로 이뤄져 있습니다. 또 보르비콩트는 루이 14세가 베르사유 궁원을 조성하게 된 직접적인 계기를 만들어줘 이름을 널리 알리기도 했고, 루이 14세의 재상 푸케가 엄청난 규모의 화려한 정원을 만들었다가 오히려 왕의 눈 밖에 난 곳으로도 잘 알려져 있죠.

퐁텐블로 성 정원Jardin du Château de Fontainebleau
소재지 파리 남부 센에마른 퐁텐블로 시
교통 파리 리옹 역에서 몽타르지 상스 또는 몽테로 방면 기차를 타고 퐁텐블로-아봉 역에서 하차. 레 릴라 방면 버스를 타고 샤토 정거장에서 내리면 된다.
조영 시기 1660~1664년, 1812년(영국식 정원)
의뢰인 프랑수아 1세~나폴레옹 1세
설계 앙드레 르노트르, 루이 르보
1660~1664년 앙드레 르노트르와 루이 르보에 의해 조성되었는데, 특히 정원에 펼쳐진 화단은 유럽에서 가장 방대한 면적의 1만1000제곱미터에 달한다. 이 정원의 회양목 자수화단은 루이 15세 때 사라졌으나, 당시 조각상들로 장식된 연못과 풀밭으로 구획된 형태는 남아 있다. 또한 프랑스 혁명 이후 정원 내 일부 부지가 훼손되자 나폴레옹 1세의 명령으로 1812년 영국식 정원을 조성하기도 했다.

보르비콩트 성 정원Jardin du Château de Vaux-le-Vicomte
소재지 파리 남부 센에마른 맹시(VAUX LE VICOMTE 77950 MAINCY)
교통 파리 리옹 역에서 몽타르지 상스 또는 몽테로 방면 기차를 타거나 샤틀레 역에서 경전철을 이용한다. 믈랭 역에서 내려 순환버스를 타면 15분쯤 걸린다.
의뢰인 푸케
설계 르노트르
정원사 르노트르가 푸케의 의지를 반영해 구성한 정원 내 3킬로미터 이상의 원근법이 인상적이다. 건축가 르보와 정원사 르노트르가 처음으로 건축과 정원의 완벽한 조화를 이루고자 했던 작품이다. 베르사유 정원의 정원사 르노트르가 만든 최초의 작품이자 프랑스 최초의 바로크 양식 정원이다. 5월 5일~10월 6일 매주 토요일 저녁 8시부터 자정 사이에 진행되는 궁전 저녁 촛불 잔치가 추천할 만하다.

그런 역사적 사건의 유명세만으로도 보르비콩트는 프랑스 바로크 정원의 원천이라 할 만하네요. 그 외에 또 어떤 곳들이 있나요?

파리 서쪽으로는 20세기에 지어진 프랑스 현대 건물들의 공연장인 라데팡스 지역이 있고, 이곳에서 좀더 멀리 나가면 앙리 2세 때 지어진 왕궁과 함께 생제르망 앙레이 숲을 만날 수 있습니다. 이밖에 북쪽으로는 모네 정원과 고흐가 프랑스에 정착해 살기 시작한 '오베르 쉬르우와즈'라는 고흐 마을이 있어요. 이들 모두 거리상 베르사유를 가는 정도로 보면 돼요.

베르사유와 지금까지 말한 곳 중에서 파리에 오래 머물지 못할 여행자에게 한 곳만 권한다면 어디를 꼽을수 있나요?

단 한 곳만 가게 된다면, 단연 모네 정원을 꼽게 돼요. 정원뿐 아니라 미술작품들도 같이 볼 수 있어서 그렇죠. 그런데 정원이 아닌 도시를

생제르망-앙레이 성 정원Jardin du Château de Saint-Germain-en-Laye
소재지 파리 서쪽 이브린 생제르망 앙레이에 위치
교통 버스 또는 경전철 A선 생제르망 앙레이 역에서 내린다. 파리 샤를 드골-에투알 역에서 20분쯤 걸린다.
조영 시기 르네상스 이전부터 프랑스 군주의 거처이자 정원이었다.
설계 르노트르 재설계
오늘날 성 전체 면적은 0.7제곱킬로미터이나 주변을 둘러싼 면적 35제곱킬로미터의 방대한 숲은 왕실의 수렵 공간이었다. 1124년 루이 6세 르그로는 사냥감이 풍부하며 센 강을 따라 수로를 이용할 수 있는 이점을 살려 이곳에 왕실의 첫 거주지를 마련했고, 이후 프랑수아 1세 등 여러 왕이 성을 세우고 확장했다. 루이 14세는 이곳에서 유년 시절을 보냈으며, 베르사유 궁에 정착하기 전 이곳에 머물며 궁 확장 공사를 비롯해 정원 조성과 여러 수로 공사를 이끌었다. 특히 이 정원은 르노트르의 또 다른 기술력이 드러난 곳으로 1669~1674년 정원을 장식하기 위해 길이 1950미터, 폭 30여 미터의 방대한 테라스를 만들었다. 센 강 둔덕 위에 오늘날까지 남아 있는 이 테라스는 라데팡스 고층 건물을 비롯해 파리 서쪽의 원경이 조망되는 장대한 시점장이 되어준다. 오늘날 궁 건물은 고고학 국립박물관으로 이용되고 있다.

추천한다면, 파리 북쪽에 위치한 중세 도시를 소개하고 싶어요. 사람들에게 알려지지 않은 상리스Senlis라는 곳으로, 로마 점령 때 지어진 요새도시이며 그 도시에서 15킬로미터쯤 떨어진 곳에 루소의 무덤이 있습니다. 그곳 역시 대표적인 프랑스 정원의 하나인데, 풍경식 정원입니다. 풍경식 정원이 어떻게 프랑스에 전해졌는지 알 수 있는 모델이 되기도 하고요.

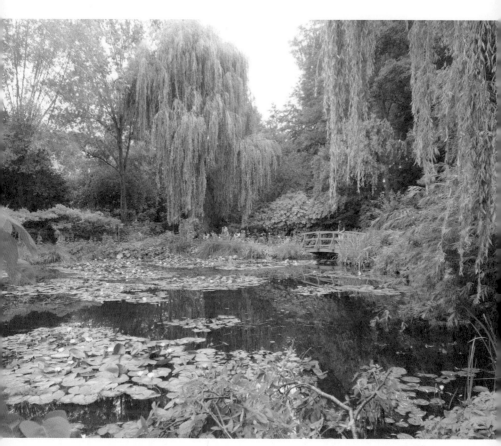

모네 정원.

베르사유를 떠나 중세풍 도시에서 루소의 무덤이 있는 풍
경식 정원을 마주하게 되니 이것 역시 저절로 정원투어가
되는 셈이네요.

사실 파리에서 유학할 때 그곳을 아주 어렵게 찾아간 기억이 있어 여
행자들에게 추천하기는 조심스러워요. 대중교통으로 루소 정원과 도
시 전체를 연결해 다니는 루트는 그리 원활한 편이 아닙니다.

대도시의 도심을 떠나 외곽으로 벗어나는 것은 정원에 대
해 얼마간의 관심을 갖고 있어야 할 수 있겠죠. 방금 말한
그곳에는 중세 시대부터 이어져온 영주의 영지였나요? 아
니면 왕실 소유인가요?

루소 정원과 그 도시와의 관계는 좀더 살펴볼 필요가 있어요. 왜냐하
면 도시가 있고 정원이 있다면 그 정원은 도시에 속해 있던 영지일
가능성이 있을 테니까요. 도시의 역사적 맥락과의 관계를 보자면, 사
실 루소 정원은 지명을 따서 에르메농빌 정원이라고도 하는데 이곳
을 가꾼 이가 직접 토지를 매입해 조성한 것으로 알려져 있습니다.
지라르댕이라는 프랑스 조경가로 역사적 인물이죠.

그럼 그곳은 지라르댕의 소유지인가요? 프랑스는 유럽 국
가 중에서도 절대군주에 의해 다스려진 강력한 중앙집권
국가였으니 혹시 왕실과는 관련이 없나 하는 생각이 들었
어요.

지라르댕은 귀족 가문의 후손으로, 그 역시 후작이었습니다. 영국 여
행을 하던 중 풍경식 정원술에 푹 빠져 프랑스에 이를 도입했으며,

평소 자신과 친분이 있던 루소를 이곳에 오게 해 정착할 수 있도록 도와준 인물입니다.

장 자크 루소 공원Parc Jean-Jacques-Rousseau
소재지 파리 북동쪽 오아즈 지방 에르메농빌(PARC JEAN-JACQUES ROUSSEAU 1 rue Renéde Girardin, 60950 ERMENONVILLE)
교통 대중교통 없음
조영 시기 1778년
의뢰인 르네 루이 드 지라르댕 후작
프랑스 작가이자 사상가인 장 자크 루소가 인생의 황혼기를 보냈고 사후에 이곳에 묻혔다. 루소의 지인이었던 후작 르네 루이 드 지라르댕이 평소 관심을 가졌던 영국식 정원을 프랑스에 소개하며 그의 영지에 당시 새로운 풍경식 양식을 따라 정원을 조성했다. 지라르댕 후작은 당시 철학 사상의 위협을 받으며 인생 황혼기에 접어든 루소를 이곳에 머물도록 초대해 1778년 루소가 죽자 정원 내 포플러 섬 가운데 그를 묻었다.(오늘날 그의 시신은 파리 판테옹에 안치되어 있다.) 이후 문학적 순례 장소로 알려지며, 그의 영혼을 기려 유럽 곳곳에 포플러 섬을 모델로 정원이 조성되어왔다.

투르의 고성과
리옹의 정원들

정원에 좀더 깊은 관심을 갖고 있는 여행자가 파리를 떠나 제2의 도시를 찾는다면, 어느 곳이 좋을까요?

프랑스 중부를 가로질러 대서양으로 흘러나가는, 프랑스에서 가장 긴 루아르 강 계곡이 있는데 이 계곡을 따라 프랑스 옛 고성이 즐비합니다. 대부분 르네상스 시대 군주나 귀족들의 거처로 지어졌는데, 특히 투르 주변에는 40군데가 넘는 고성 부지가 오늘날까지 남아 있어요.

프랑수아 1세는 프랑스 르네상스 군주로 알려져 있기도 하지만, 그때의 재상 장 르브르통의 빌랑드리 성은 르네상스 시기에 세워진 커다란 투르의 고성들 중 가장 마지막에 세워진 궁입니다. 비록 오늘날은 망루와 같은 궁의 건축 일부만 남아 있지만, 시대 상황에 따라 이탈리아적 요소와 작은 종루나 포탑 같은 중세의 기억들이 점차 사라지고 좀더 단순한 양식으로 바뀌어간 과정을 살펴볼 수 있어요. 또 폐쇄적 형식의 중세풍 정원이나 채소원은 장식 정원으로 바뀌고 성벽

투르 빌랑드리 성 정원.

투르 빌랑드리 성 정원Jardin du château de Villandry à Tours
소재지 투르
의뢰인 장 르브르통

은 군사시설로 이용하기보다는 주변 환경을 조망하는 벽으로 그 쓰임새를 다하기도 했죠. 그럼에도 불구하고 17세기에 등장하는 프랑스 군주들의 성에서 보이는 확연한 원근법이나 넓은 화단이 이곳에는 없어요. 이렇듯 16세기에 지어진 투르 지방 고성 정원은 이탈리아 르네상스 정원 양식과 프랑스 바로크 정원 양식 사이의 변화 단계를 짐작케 해주는 곳이기도 해서 좀더 깊이 있는 정원 지식을 원하는 이들에게는 의미 있는 답사지가 될 거예요.

또 다른 곳은요?

파리를 떠나 조금 멀리 나가본다면, 리옹이 있죠. 남쪽으로 좀 떨어져 있긴 해도 기차가 있으니 닿기 어렵지 않아요. 여행자들이 흔히 남쪽에 매력을 느껴 니스나 혹은 세잔이 그렸던 빅토아르 산이 있는 엑상프로방스로 가는데, 리옹은 그 중간 기점에 있어요. 여행자를 위한 제2의 도시 중 대표적인 곳이죠. 이 도시는 파리처럼 역사적으로 형성되긴 했지만, 고대 로마 제국의 영향을 받아서 로마의 흔적이 곳곳에 남아 있는 게 특색이에요.

독일의 쾰른처럼 고대 로마의 영향을 받았군요. 파리는 19세기에 대대적인 개조사업으로 그 모습을 확 바꾼 반면, 리옹은 쾰른처럼 고대 로마 도시의 바탕에서 성장했다면 고대나 중세의 느낌이 많이 남아 있을 것 같은데요?

근대 도시 계획으로 진행된 게 파리라면, 리옹은 옛 모습을 유지한 채 확장되며 제 모습을 가꿔왔죠.

리옹이 강을 따라 형성된 도시이다보니, 론 강과 손 강 둘이 만나는

주변에 현대 공원들이 있어요. 물론 구시가지를 따라 곳곳에 현대 도시들이 갖추고 있는 풍부한 녹지대를 접할 수 있지만, 강을 따라 자연스럽게 도시를 살피다가 현대 정원들을 만날 수 있습니다.

리옹 강변을 따라 거닐 수 있는 현대 공원들 외에 혹 옛 역사정원들도 볼 기회가 있나요?

리옹은 경사가 심한 지형이어서 언덕을 따라 형성된 정원이 군데군데 있어요. 우리가 파리에서 쉬 볼 수 있는 모습의 정원은 아니지만요.

프랑스는 유럽에서도 대표적으로 중앙집권 체제가 강력했고, 정원이란 것이 워낙 권력 구조와 떼어놓고 볼 수 없잖아요. 그래서 파리를 중심으로 왕족의 저택이나 왕궁 중심의 정원이 분포해 있을 테고요. 혹 어느 정도 크고 작은 정원이 있다 해도 19세기 즈음 귀족사회가 되어서 조성된 정원이거나 수도원에 딸려 있는 정원들일 거예요. 지방 도시로 가면 영주 세력이 있긴 했지만 대부분 왕 직할 영지이거나 그리 대단치 않은 영주였을 것이고, 따라서 규모가 작거나 수도원 정원들일 가능성이 높아요. 그러니 리옹 같은 곳에서도 프랑스를 대표하는 파리의 정형식 대규모 바로크 정원 같은 것을 떠올릴 수는 없을 것도 같지만, 리옹에는 어떤 정원들이 있었을까요?

리옹은 특히 구교가 강한 지역이기 때문에 파리에서 널리 볼 수 있는 강한 원근법의 정형식 정원이 아닌, 아기자기하면서 분수 광장과 채소원 같은 중정 정원들을 볼 수 있습니다.

이제 프랑스를 좀 떠나볼까요? 다른 지역들도 여행을 많이 다녔죠? 북부나 동부 유럽 쪽을 많이 둘러보았다고 들었는데요. 보통은 프랑스에 있으면 스페인 같은 곳을 많이 갈 텐데, 왜 라틴 쪽이 아닌 슬라브나 게르만 쪽을 다녔어요?

친구들과 어울리다보니 그쪽 지역들을 주로 다녔어요. 영국에 한 친구가 유학 중이었고, 네덜란드 등 북유럽은 정원을 위한 조경이 아니라 도시를 위한 조경을 보여주는 곳이라 동경했던 것 같아요. 도시 전체 모습에서 나타나는 자연과 정원의 관계랄까, 그런 점 때문에 암스테르담이 눈에 들어왔어요. 유럽에서 새로운 변화를 꾀한 나라가 네덜란드이고 그런 점에 관심을 갖게 된 거죠.

저는 네덜란드의 신도시, 현대 공원 등이 굉장히 인상 깊었어요. 사람들이 정원을 어떻게 만들어가는지가 궁금했는데, 신도시에 가보면 주거단지에서 정원이 차지하는 비중이 꽤 크더라구요.

주거단지 안의 그런 곳은 정원일까요, 아니면 공원일까요?

정원이라고 봐요. 정원과 공원을 구분하는 데 있어 저는 정원은 사유지 성격이 강하다고 보기 때문에 네덜란드 신도시 주거단지 내의 녹지도 정원이겠죠. 공공적 성격이 없지 않지만, 사유적인 면이 더 강합

리옹 론 강 둔치 공원Parc des quais du Rhône à Lyon
리옹은 프랑스 중부 론알프스 지방을 가로지르는 론 강과 손 강의 합류 지점에 위치한다. 리옹 시는 2007년 주요 환경 요소인 강을 정비해 시민들에게 강에 좀더 쉽고 매력적으로 다가갈 수 있도록 했다. 6킬로미터 길이의 론 강둑을 따라 둑방, 잔디, 산책로, 자전거길, 총림으로 구성되어 있다. 시민들이 일상 속에서 쉽게 접할 수 있는 론 강 둔치는 리옹에 새로운 삶의 활력을 불어넣고 있다.

니다. 그런 정원들이 상당히 길게 주거단지를 따라 띠처럼 선형을 이루고 있어요. 네덜란드는 땅이 협소한 나라인데, 그런 환경에서도 넓은 정원을 확보하고 있는 게 굉장히 두드러진 특징이죠.

또 들자면, 독일 프랑크푸르트 지역 마을에 채소밭같이 일군 클라인가르텐(임대형 시민 정원으로 한국의 도시 텃밭 가꾸기와 비슷하다)이 인상적이었어요. 주말에 가꾸고 작물들을 판매도 하더군요.

클라인가르텐 같은 것이 프랑스에는 없나요?

있지만 아주 드물어요. 독일에는 마을마다 있는 게 다르죠. 제가 알고 있는 한 프랑스에는 특정 도시, 특정 지역에만 발달해 있어요.

절대권력을 응집시킨
프랑스 정원

조경사적으로 봤을 때 정형식 정원은 파리가 종주국이라 할 수 있는데, 베르사유를 봤던 그런 눈으로 프랑스 외의 다른 나라, 특히 독일처럼 규모는 훨씬 작지만 전국 각지에 널리 분포해 있는 정형식 정원들을 보면 어떤 느낌이 드나요?

프랑스의 왕권이 워낙 강력해서 절대자의 의지가 반영된 것이 드러나죠. 프랑스는 권위를 내세우며 시각적 효과에 좀더 치중한 듯합니다. 재력이 있는 데다 좀더 강한 자극을 주는 원근법이라고 할까요?

제가 학생들을 대상으로 설문조사를 한 적이 있어요. 즉 베르사유 정원을 보여주고 또 다른 이름 없는 정형식 정원을 보여주면서 어떤 느낌이 드는가 하고 물어봤더니, 학생들이 하나같이 깨끗하고 소담하고 정갈하다는 반응이었어요. 실제로는 꼭 그렇지 않을 수 있지만 사진으로 봤

을 때 그런 인상을 풍기죠. 이탈리아 빌라정원이 화려하고 웅장하다면, 같은 정형식이지만 파리의 정원은 어마어마한 반면 독일 정원은 소담해지죠.

실제로 그런 느낌이 있어요. 인위의 극치이긴 하지만 오히려 인위의 극단이 자연스런 느낌을 갖도록 하는 거죠. 프랑스 정원의 특징이 인간의 힘을 남김없이 드러내는 것이라면, 그런 능력을 갖고는 있지만 자기 규모에 맞춰 지역마다 드러내는 모습이 다르겠죠.

조경가로서 인식하고 있어야 할 것이, 베르사유를 비롯해 유명한 바로크 정원들이 화려할 뿐 아니라 규모가 웅장해서 오늘날 그 시대를 볼 때는 지나치게 화려함을 추구했구나 하는 부정적 이미지를 갖게 될 수도 있거든요.

요즘 프랑스의 현대 정원을 보면 해당 장소의 재평가와 함께 다시 공원으로 조성되는 곳들이 있는데, 제가 살았던 동네에도 아주 작지만 즐겨 찾았던 정원이 있어요. 정사각형 지역에 균일한 간격으로 벚꽃이 심겨져 있고 뒤에는 교회가 있습니다. 그런데 희한하게도 그곳에서 동양적인 느낌이 물씬 풍겨나더라구요. 정형식 정원을 이런 식으로 설계하면 좋겠구나 하는 생각이 들었어요.

프랑스는 꼭 정형식이라기보다 직선을 바탕으로 식재와 설계가 되는 디자인이 강세인 것 같아요.

그런 것에 아름다움이 있다고 보는 듯해요.

저 개인적으로는 직선을 좋아하는데, 어떤 디자인을 좋아

하나요?

저는 직선과 곡선이 어우러진 것을 좋아해요. 한국 사람들이 곡선을 좋아한다면 전체적인 공원을 곡선으로 하되 내부를 정형식으로 해보는 게 어떨까, 이런 것이 새로운 설계 패턴이 될 수 있지 않을까 하는 생각도 합니다. 물론 해당 장소의 특징을 먼저 고려해야겠지요.

제3편

영국,
풍경식 정원의 백미를 만나다

이준규

영국 정원을
이끌어가는 힘

영국에 간 지 벌써 여러 해가 되었는데, 영국 생활은 어떤
가요?

영국에서 사는 것은 20년 가까이 마음속에 품었던 꿈이었어요. 1993
년 영국을 처음 여행하고 공원과 정원에 맘을 빼앗기고부터였습니
다. 낯설고 힘든 삶이지만, 정원을 공부하러 왔기에 정원 여행이 제
일상의 가장 큰 부분입니다. 영국에 온 첫해에 다닌 정원이 서른다섯
군데쯤 되더라구요. 이런 즐거움을 다른 사람들과 함께하고 싶어서
'심플가든투어'라는 조그만 프로젝트 하나를 진행했어요.

투어 프로그램을 시작한 것은 다른 사람들과 함께하기 위
함이고, 거기에 '간단하다, 단순하다'라는 말을 덧붙였는
데, 그 이상의 의미를 담고 있을 듯해요.

'심플'이란 단어는 '소박하다'라는 뜻으로 썼어요. 영국 정원을 거창
하고 화려한 모습으로 그리는 사람이 많은데, 그 진면목을 보려면 이

전에 머릿속에 그렸던 화려한 이미지를 벗겨내고 소박하게 바라봐야 한다는 뜻에서 그렇게 지었어요. 몇 해 전 정원투어를 온 한 팀을 만났는데, 위즐리 정원을 40분 둘러보고 가더라고요. 뛰어다니다시피 하면서 열심히 사진만 찍고요. 저는 그들이 영국 정원을 제대로 음미하지 못했다고 생각했어요. 그래서 이런 투어를 시작하게 된 거죠.

멀리 유럽까지 왔으니 커다란 기대감이 있을 것이고, 그 기대치를 충족시키려고 가능한 한 많은 곳을 찾는 거죠. 그렇잖아도 영국의 정원문화에 대해 이야기를 듣고 싶었는데 이미 그런 일을 준비하고 있다니 흥미로운데요.

얼마 전 한 단체가 정원투어 목적으로 영국에 온 적이 있어요. 6박8일 일정에 600만 원이 넘는 거액을 들여서 정원을 둘러보는 것이었습니다. 기존에 영국은 여러 번 와봤던 터라 새로운 볼거리로 정원에 관심을 가졌던 듯해요. 저는 그 자리에 동참하지 않았지만, 그 기획에 관해 듣고는 영국에 오는 이들에게 값비싸지 않게 정원을 경험할 기회를 만들어주고 싶었어요. 그러면 자연히 한국에서도 정원이 힘을 갖게 되지 않을까 생각했고요. 쉽지 않지만 프로그램 준비하면서 저 자신도 많이 배우고 있어요.

정원 공부를 본격적으로 하고 싶다고, 그래서 영국 유학을 떠나고 싶다고 오래전부터 이야기했던 게 새삼 떠오르네요. 젊지 않은 나이에 와서 그런지 제 자신을 접고 영국인처럼 살아보려고 부단히 애를 썼어요. 그들처럼 생각해보려 했고, 행동하려 했고, 느껴보려 했죠. 틈 내서 영국 정원들도 부지런히 다녔어요. 가까운 곳

은 두세 번씩 둘러보면서 영국 사람들이 정원을 즐기는 모습을 눈에 담으려 했죠. 처음에는 신기하고 예쁘게만 보였다가 차츰 그 뒤에 깔려 있는 문화적인 배경을 읽게 되더군요. 눈에 담기 급급했던 영국 정원이 그제야 마음에 담아지기 시작했습니다.

영국 정원은 제가 생각했던 것과는 커다란 차이가 있었어요. 화려하고 잘 꾸며진 것이 아니라 생활에 스며 있는, 그래서 디자인이나 형태를 중시하기보다는 정원을 가꾸는 데서 즐거움을 찾는 것인데, 그것이 바로 정원문화를 이끌어가는 힘인 듯합니다. 영국 사람들에게 물어봤어요. 왜 정원을 좋아하냐고. 사실 그게 얼마나 바보 같은 질문이에요? 저한테 왜 김치 좋아하냐고 물으면 설명하기 힘든 것과 같죠. 제가 살고 있는 첼름스퍼드 지역은 런던에서 기차로 40분쯤 떨어진 조그만 도시예요. 2011년 여왕 즉위 60주년을 기념해 마을town에서 시city로 격상됐지만 조금만 걸어도 밀밭을 볼 수 있는 곳이죠.

영국 사람들이 좀처럼 속내를 드러내지 않는다고 들었는데, 그 사람들의 마음을 읽어내는 것이 쉽지 않았겠어요.

제일 먼저 찾아간 곳은 현지 영국인들의 교회였어요. 그분들이 먼저 마음을 열어줬죠. 덕분에 할머니 할아버지들과 이야기하면서 그들의 문화를 배우고 서로의 집에 오가면서 그들이 정원에 대해 어떻게 생각하는가를 정리할 수 있었어요. 첼름스퍼드 같은 교외지역에서는 다른 나라 사람을 보기 쉽지 않아요. 런던이 300개의 언어를 들을 수 있는 국제도시인 것과 대조되는데, 그렇다면 이제 런던은 영국 스타일이 아닌 국제적 틀에 맞는 정원을 만들어가고 있다고 봐야겠죠. 그럼에도 전통은 살아 있어요. 어르신들과의 만남은 요즘 젊은 영국인

가든 센터.

들에게조차 생소한 그런 전통에 대해 자세히 들을 기회가 되었어요. 영국에서 정원의 의미는 예쁜 마당이 아니라 나한테 즐거운 일을 할 수 있는 마당이에요.

예나 지금이나 우리 할머니들도 손바닥만 한 땅만 있어도 그냥 두지 못하고 텃밭을 가꾸곤 하잖아요. 영국에서는 어떤 역사문화적 배경이 작용했을지 궁금한데요.

역사적인 배경을 살펴보면 나라의 근간이 된 기독교 철학이 지금의 정원 모습을 만드는 데 기본이 되지 않았나 싶어요. 이슬람의 쿠란에서는 최초의 정원인 에덴동산이 하늘, 즉 천국에 만들어졌다고 적혀

161

있습니다. 인간이 죄를 짓고 지구로 쫓겨난 거죠. 그래서 이슬람 정원은 아주 화려하면서 상징성을 띠며, 지금까지 보존이 잘되어 있어요. 반면 성경에 따르면 에덴동산은 하늘이 아닌 이 땅에 만들어졌어요. 그리고 신은 인간에게 '다스리라Cultivate'는 의무를 줘서 인간은 에덴동산에서 그것을 가꾸는 일이 생활이 되어버리죠. 따라서 영국에서는 일상생활과 아주 밀접한 키친 정원이나 허브 정원이 발달합니다. 그런 철학적 배경이 아직까지 남아 있어서 정원을 가꾸고 아끼는 일이 일상과 아주 친숙한 듯해요. 그리고 제 개인적인 생각으로는 프랑스나 이탈리아에 비해 정원문화가 뒤떨어졌던 시기에 그 열등감을 극복하고자 기하학적인 선은 진정한 아름다움이 아니라고 주장하면서 풍경식 정원을 만들고, 시골의 코티지 정원을 주류로 가져오면서 정원이 발달한 것 같아요. 그게 영국 사람들 마음 깊숙이, 정원을 빼놓고는 이야기가 안 되는 문화적 기반을 마련한 것이 아닌가 합니다.

　　　　굳이 열등감이라기보다는 선진 문화에 대한 후진성을 극복하기 위해 그들과는 다른 목표를 가지고 매진했다고 보면 좋겠네요. 그런 문화적 배경이 투어를 진행할 때도 반영되겠죠?

투어 프로그램을 계획할 때도 그런 문화가 가장 두드러지는 정원으로 선정했어요. 예를 들어 영국 사람들이 제일 사랑하는 정원 중 하나로 꼽히는 시싱허스트 정원은 영국 사람들의 문화적 코드를 읽지 못한다면 매력을 못 느끼죠.

영국 정원은 보면 볼수록 사람의 마음을 잡아당겨요. 처음에는 그저 꽃이 예쁘고 나무가 아름답지만, 차츰 그 속에서 즐거운 시간을 보내

는 영국인들의 모습이 예뻐 보이고, 더 나아가면 그 속에서 정원을 가꾸는 정원사들의 모습이 참 아름답게 느껴져요. 정원사라 하면 당연히 전문 교육을 받은 사람들이겠거니 짐작하겠지만, 실제로는 10년 넘게 자원봉사하는 정원사가 더 많다는 사실이 놀랍습니다. 그래서 저도 집에서 가까운 곳에 있는 하이드 홀 정원RHS Hyde Hall Garden에 매주 자원봉사를 나가요. 거기서 보통 5~10년 동안 자원봉사해온 할머니들로부터 노하우를 전수받고 있죠. 날씨 좋은 계절에는 방문객이 많은데, 일에 열중하고 있는 자원봉사자들과 이야기를 나누고 정원에 대해 토론하는 것이 전혀 낯설지 않습니다.

영국의 정원 이야기로 들어가기 전 유럽 여행자들에게 어떤 여행지를 가장 유럽적인 곳이라 추천하고 싶어요?

유럽에서라면 단연 스위스 융프라우입니다. 꼭 다시 가보고 싶은 곳이에요. 2007년 여름, 큰맘 먹고 스위스, 프랑스 여행을 한 적이 있어요. 정상에서 하이킹으로 내려오면서 만난 스위스의 자연과 사람들 모습, 아름다운 경치는 지금도 잊히지 않아요.

지금 제가 살고 있는 에식스 지역은 영국에서 가장 평평하고 건조한 지역으로 유명하죠. 그래서 산이 그리워요.

영국에서 인상적인 곳은 어디였나요?

북부의 레이크디스트릭트를 꼽고 싶어요. 영국의 자연을 보고 싶어하는 이들에게 꼭 권하는 곳이죠. 저도 계절마다 가려 하고 있구요. 여섯 시간 정도 차를 타고 북쪽으로 거슬러 올라가는 것뿐인데도 시간상으로는 어느덧 300여 년을 거슬러 올라가게 돼요. 여행안내서『타

레이크디스트릭트

임아웃』이 이곳에서의 즐거움은 끝이 없다고 표현할 정도죠. 남북으로 40여 킬로미터, 동서로 50여 킬로미터에 이르는, 영국에서 두 번째로 큰 국립공원입니다. 19개의 크고 작은 호수로 이루어져 있고요. 봄, 여름, 가을, 겨울 제각각 모두 경험할 만한데, 이렇게 1년 내내 여행자들이 찾는다는 것은 그만큼 치명적인 아름다움이 있기 때문일 것입니다.

> 융프라우와 레이크디스트릭트를 말하는 걸 보니, '유럽' 하면 자연을 가장 먼저 떠올리게 되나보군요. 싸늘함과 쌉싸름함, 대자연이 펼쳐진 가운데 그런 묘한 맛이 살짝 스며 있는 자연의 아름다움을 품은 곳이죠. 문화적으로 보자면 제 경우 유럽적 특징을 잘 드러내는 곳으로 독일의 하이델베르크와 옛 성을 들고 싶거든요. 그런 관점에서 추천하고 싶은 곳이 있나요?

저는 스트래퍼드 어폰 에이번을 꼽겠어요. 영국의 대문호 셰익스피어가 태어난 곳이지요. 오래된 고성처럼 거창한 것은 없지만 영국 역사상 가장 뛰어나다는 셰익스피어의 흔적만으로도 유럽의 문화를 느낄 수 있을 거예요. 이곳의 주된 산업이 문화재 보존이라 할 만큼 셰익스피어를 중심으로 많은 볼거리가 있어요. 셰익스피어의 아내 앤 해서웨이의 코티지 정원도 유명하죠. 셰익스피어가 정원이 내려다보이는 창가에서 로맨틱하게 프러포즈를 했다고 합니다.

역사 이야기가 깃든
런던의 정원들

런던 관광 1번지인 구도심 역사지구 같은 곳을 다니다가 다리도 쉬고 숨도 고를 겸 잠시 들어가 정원을 볼 수 있는 곳이 있을까요?

유럽의 다른 나라들과 견줄 때 영국은 정원문화가 그리 발달하지 않았던 나라였기에 역사적으로 뛰어난 정원을 찾기란 쉽지 않아요. 예를 들어 알람브라나 빌라 데스테, 베르사유와 견줄 만한 곳은 꼽기 어렵죠. 그렇지만 영국의 역사적인 재미가 깃들어 있는 정원을 하나 들자면 햄프턴코트 궁이 있어요. 이곳은 헨리 8세라는, 영국 역사상 가장 이야깃거리를 많이 만들어낸 왕의 궁전으로 원래 모습을 잘 복원해놓았습니다. 당시 이야기를 정원에서 들을 수 있는 프로그램들도 마련돼 있구요.

헨리 8세 시대의 이야기를 정원에서 들을 수 있는 프로그램이라면 일종의 스토리텔링 같은 것이네요.

그렇죠. 이곳은 대표적인 튜더 시대의 궁으로, 영국에서 가장 유명한 이야기 중 하나인 헨리 8세의 이야기를 담고 있어요. 운이 좋다면 여러 명의 시녀를 거느린 헨리 8세가 직접 호통치며 자신의 이야기를 들려주는 기회도 만날 수 있고요.

대체로 어떤 것들인가요? 한두 가지 소개해주신다면요.
헨리 8세와 6명의 아내 이야기는 아주 흥미진진하죠. 원치 않은 결혼을 한 뒤 사랑을 찾기 위해 과감히 종교를 만들어버렸던 일. 사랑을 위해 두 명의 아내를 사형에 처했던 일. 여섯 번째 부인은 헨리 8세가 죽은 뒤 다시 결혼을 하기도 하죠. 이런 이야기는 햄프턴코트 궁에 전시된 그림과 함께 찾아낼 수 있습니다. 또 궁의 부엌을 개방해 전통의 요리법대로, 왕의 만찬을 위해 준비되었던 음식을 요리하는 모습을 직접 볼 수 있어요. 그야말로 오감을 통해 역사를 체험할 수 있는 것이지요.

햄프턴코트에 대해 좀 소개해주세요.
1514년 헨리 8세의 측근이었던 토머스 울지가 햄프턴코트를 사들여 기존의 저택을 새로운 형식의 궁과 정원으로 리모델링하기 시작했어요. 그랬다가 한번은 이곳을 방문한 헨리 8세가 무척 마음에 들어해 1525년 강제로 빼앗았어요. 그러고는 프랑스의 퐁텐블로 성을 경쟁 상대로 삼아 대대적으로 리모델링 작업을 거쳐서 지금의 모습으로 탈바꿈시켰죠. 프리비 정원Privy Garden, 마운트 정원Mount Garden, 폰드 정원Pond Garden이 그때 조성됐습니다. 뒷날 르네상스의 영향을 받아 노트 정원Knot Garden이 조성되었고 정원 곳곳에 조각상이 놓였

는데, 1534년 헨리 8세가 이혼하기 위해 영국 성공회를 만들고 난 뒤로 가톨릭 수사들에 의해 발전해오던 피직 정원Physic Garden이나 키친 정원Kitchen Garden은 파괴됐어요. 지금은 38명의 정원사가 관리하고 있는데, 3제곱킬로미터 규모의 왕실 정원 중 0.25제곱킬로미터가 정형식 정원으로 복원되었습니다. 매년 20만 주의 구근이 새로 심겨지고 14만 주의 식물이 온실에서 재배되는 등 정원의 원래 모습을 되찾기 위해 종자를 보존하고 복원하는 일도 함께 이뤄지고 있죠. 580미터에 달하는 다년초 화단은 영국에서 가장 긴 화단으로 시기마다 아름답고 다양한 초화류가 어우러져 장관을 이뤄요.

햄프턴코트에서 주로 볼 수 있는 것은 어떤 것들이에요? 이탈리아나 프랑스에도 있듯이 역사정원으로서 영국의 대표적인 정원 형식이 있을 텐데요. 이를테면 영국적인 정취를 간직한 정원을 만날 수 있나요?

말씀드렸다시피 이곳은 프랑스의 퐁텐블로를 경쟁 대상으로 삼아 조성했던 까닭에 프랑스 스타일의 기하학적 패턴이 기본이 되었지요. 한번은 학교 친구들하고 답사를 갔는데, 안내자를 따라서 궁전의 지

햄프턴코트 궁
소재지 런던 남서쪽 템스 강 유역.
교통 런던 워털루 역에서 기차에 승차해 햄프턴코트 역에서 내리며, 35분쯤 걸린다.
조영 시기 1236년 조영된 뒤 1514년 재건축을 시작했다.
의뢰인 토머스 울지(헨리 8세의 측근으로 로마 교황청의 추기경이자 요크의 대주교)
튜더 시대의 대표적인 궁으로 헨리 8세의 이야기를 담고 있다. 최근 복원 작업이 진행되어 아름다운 정원과 역사 이야기가 어우러져 많은 관광객이 즐겨 찾는다. 해마다 RHS에서 주관하는 플라워 쇼가 열리기도 한다.

폰드 정원.

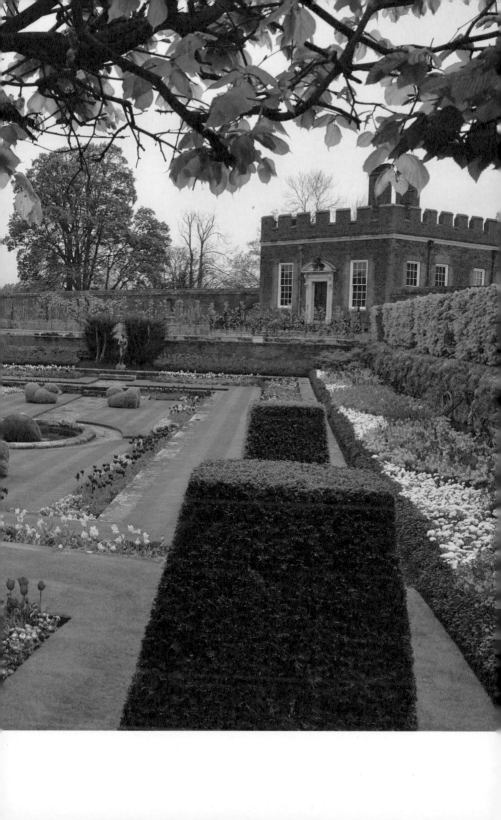

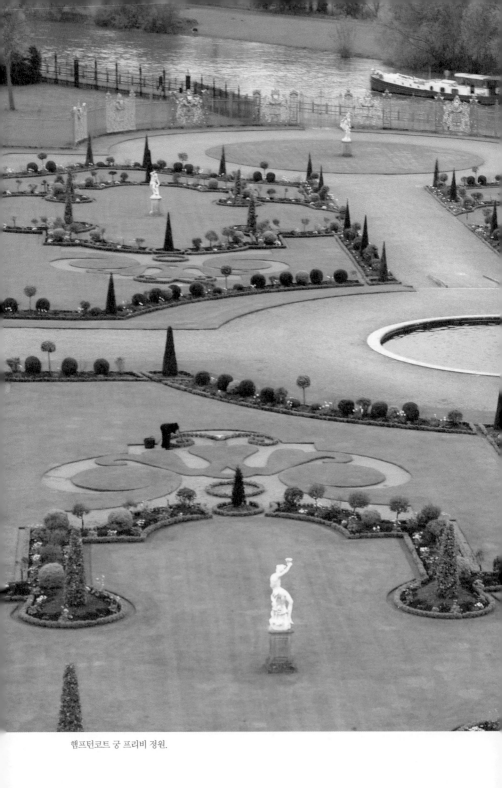
햄프턴코트 궁 프리비 정원.

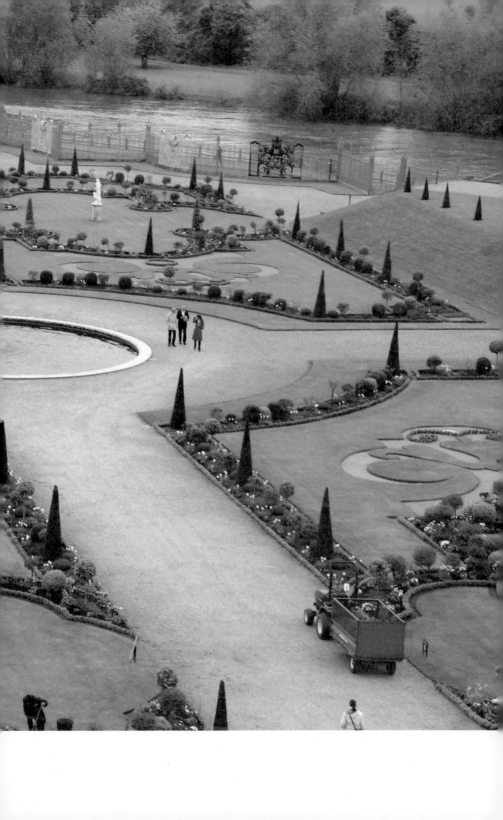

붕으로 올라갈 수 있었어요. 지붕에서 한눈에 보이는 정원은 아주 훌륭했죠. 높은 건물이 많지 않은 영국이기에 그 정도 높이에서 정원을 내려다본다는 건 쉽지 않은 기회죠.

'영국' 하면 떠올리는 풍경식 정원은 바로 햄프턴코트로 대표되는 튜더 시대 정원의 정형성을 비판하는 것에서 시작됐어요. 여기서 풍경식 정원을 만나볼 수는 없지만, 변화의 지점을 찾아볼 수는 있겠죠.

정원 탐방을 통해 여러 학습 효과를 얻을 수 있는 프로그램이 있군요.

요즘 인류 무형문화 유산이 영국에서도 관심을 받고 있어요. 눈에 보이지 않는 가치를 보여주기 위한 다양한 프로그램이 진행되고 있죠. 한 가지 흥미로운 것은 이곳은 그 당시의 식물 재배 기술을 잘 보존해서 당대의 정원을 복원하고 유지하는 데 활용한다는 점입니다. 예

를 들어 똑같은 종류의 식물을 같은 곳에 심었다고 해서 원래 모습을 되살렸다고 말할 수는 없죠. 아무리 똑같은 식물이라도 다른 개체이니까요. 그런 까닭에 이곳에서는 부모가 되는 식물로 똑같은 DNA를 가진 식물을 번식시키고 재배해요. 그 식물에 문제가 생겼을 때 자손들이 그 역할을 대신하게 되는 거죠. 인간이 가문을 이어가듯 말입니다. 그래서 눈에 보이지 않는 식물을 재배하거나 관리하는 방법이 상당히 중요하게 여겨지고 있습니다. 이런 요소들은 정원 탐방 프로그램으로 대중과 공유되고 있고요.

식물을 재배하는 것이나 정원을 가꾸는 일을 전혀 하고 있지 못한 저로서도 상당히 흥미롭게 들려요. 햄프턴코트 궁원은 런던 시내에서 얼마나 떨어져 있어요?

대중교통으로 쉽게 찾아갈 수 있어요. 그런 까닭에 제가 만든 정원투어 프로그램에서는 제외시켰죠. 어쨌든 여행자들에겐 헨리 8세와 관련된 곳이라고만 이야기해도 관심받을 만한 곳이에요. 우리나라 장희빈만큼이나 많은 이야깃거리를 만들어낸 왕으로 유명하니까요. 헨리 8세와 더불어 이 정원에서는 튜더 왕조의 건축물과 정원, 그리고 그 복원되어가는 과정까지 온갖 이야기를 담아갈 수 있어요. 웅장한 붉은 벽돌로 된 건축물과 프랑스 정원에 견줄 만한 정원의 모습이 마음속 깊이 각인돼죠. 역사 공부를 좋아한다면 더 큰 매력을 느낄 거구요.

역사정원 혹은 조경사적으로 이름이 있거나 대규모 정원이 아니더라도 박물관이나 미술관에 딸린 정원처럼 쉽게

찾아갈 만한 곳이 있을까요?

런던 시내를 걸으면 꼭 한번 보게 되는 빅밴이 있어요. 큰 시계탑인데, 요즘 그게 기울고 있다고 해요. 그 빅밴에서 멀지 않은 곳에 정원 박물관Garden Museum이 있어요. 이곳 외에 영국 자연사 박물관에 딸린 와일드라이프 정원Wildlife Garden이 있습니다. 1995년 문을 연 도심 한복판의 작은 공간이지만, 2000여 종의 식물을 보유하고 있고 도심에서 야생 생태의 모습을 보여주는 곳이죠. 자연사 박물관을 관람하면서 한번 둘러볼 만해요. 무료로 살짝 경험할 수 있는 정원은 세인트 폴 성당에 딸려 있는 정원입니다. 세인트 폴 성당 자체가 워낙 유명한 관광 명소이기도 하지만, 성당을 둘러보느라 지쳤다면 잠시 그 뒤에 있는 정원 벤치에 앉아 바람을 쐬는 것도 좋아요.

> 정원 박물관에 대해 좀더 자세히 설명해주세요. 위치가 좋으니 꼭 정원에 대해 깊은 관심을 갖지 않은 사람이라도 충분히 발길을 향할 만한 곳 같은데요.

취향이 저마다 다르겠지만 이곳에는 무언가 아주 두드러진 것은 없어 보통의 여행자라면 불만족스러울 수 있어요. 특히 입장료에 비한 만족도 면에서요. 영국은 빙하시대에 거대한 빙하가 쓸고 내려가 식물종이 다양하지 못합니다. 많은 나라에서 새로운 종들을 도입해 오늘날의 풍부한 식물 자원을 이뤄놓은 것이 불과 100여 년밖에 안 됐죠. 이 박물관에서는 그런 역사를 훑어볼 수 있어요. 그 외에도 웨스트민스터 사원도 보이고 템스 강도 보이는 곳에 위치해 있습니다. 정원 공부를 하는 사람으로서 이 박물관은 아주 소박하지만 소중하게 느껴져요. 시내 가까이서 차 한잔 하고, 귀한 정원 서적을 마음껏 볼

수 있는 곳이랄까요. 1980년에 노트 정원을 만들었고, 17세기의 정원 영웅들을 기리기 위해 17세기 스타일의 조그만 정원을 조성했죠.

풍경식 정원을
만나다

영국 역사에서 정원문화가 갖는 의미에 대해 잠깐 짚어주세요.

제가 2012년 초에 영국 정원에 대해 4주간 화상 강의를 진행한 적이 있어요. 강의 제목은 'Second nature'였습니다. Second nature는 정원을 뜻하죠. 제가 재미있게 읽은 책 제목이기도 하고요. 어떤 기다림을 통해서 영국 정원문화가 꽃피우기 시작했는지 등등 정원 사례를 중심으로 이야기를 풀어봤는데, 흥미롭다는 반응도 있었던 반면역사와 이론 쪽으로 치중했다는 평도 있었어요. 첫 주에는 영국 정원의 문화적 기원부터 튜더 시대 정원까지 영국의 전통적인 정원문화가 시작된 시기를 다뤘어요. 이것을 기점으로 영국식 정원, 소위 말하는 자연풍경식 정원과 영국 토착의 새로운 정원 형식 그리고 현재의 영국 정원과 문화 등을 주제로 진행했죠.

화상강의 내용을 간추려서 들어보고 싶어요.

첫 주에는 로마 정원에서 시작해요. 여기서는 정원을 '끊임없이 식물들을 심고, 서로 조화를 이루도록 가꾸고, 시간의 흐름에 따라 스스로 변형되어가는 이야기'로 정의합니다. 영국에 정원문화가 자리잡기 시작한 것은 고대 로마 제국 시기 무렵이죠. 즉 영국의 정원은 로마의 영국 정복에서 그 기원을 찾는데 튜더 시대에 이르러 그 문화가 영국식으로 뿌리를 내립니다. 헨리 8세가 여자에 눈이 멀어 종교를 새로 만들기도 했지만 나름의 정치적 업적을 남겼고 나라는 안정을 되찾았죠. 오늘날과 마찬가지로 정원문화는 삶에 조금은 여유가 있어야 누릴 수 있는 것이었기에 이 시기에 정원문화가 널리 퍼집니다. 하지만 튜더 왕조의 대표 정원인 햄프턴코트 궁을 보면 프랑스와 다를 바 없지요. 무너졌던 궁이 복원되어가는 모습이나, 정원이 담고 있는 역사적인 이야기 등 외형만 보자면 분명 프랑스풍이 느껴져요. 그런데 세밀히 들여다보면 그 안에는 지극히 영국적인 사고와 생활방식이 자리잡고 있음을 알게 돼요.

두 번째 강의에서는 영국 스타일을 만들어가는 풍경식 정원 이야기를 했어요. 알렉산더 포프가 글을 쓰기 시작하면서, 프랑스 정원의 정형적인 아름다움을 추구하는 것은 아주 저급하다고 평한 것이 사회적 공감을 얻었고, 그리하여 자연을 빼닮은 정원이 아름답다고 주장합니다. 아이러니한 것은 풍경식 정원이 자연 그대로의 모습을 구현한다지만, 사실 그 모든 것이 인공으로 만들어진다는 것이죠. 이렇게 영국 스타일의 정원이 만들어졌는데, 알다시피 풍경식 정원은 규모면에서 정원이라기보다는 공원에 가까워요. 근대 공원의 모태로 보기도 하죠. 더욱이 일부 상위층이 돈과 권력을 과시하기 위한 목적으

로 만들었기 때문에 정원의 성격이 많이 퇴색됐어요.

셋째 주에는 이런 정원의 변질이 가져온 새로운 스타일의 정원, 즉 코티지 정원 스타일과 아트 앤 크래프트 정원에 대해서 다뤘어요. 우리나 영국이나 정원문화를 이끌어온 계층은 양반 또는 귀족으로 상류층이었습니다. 하지만 영국에는 분명히 제도권으로 나오지 못했던 정원의 전통이 이어져왔는데, 바로 시골의 조그만 초가집에 딸려 있는 정원이죠. 이 스타일이 현대로 넘어오면서 아트 앤 크래프트 운동을 통해 제도권 안으로 들어와 많은 정원이 꾸며졌어요. 우리나라 사람들이 코티지 스타일을 무척 좋아하는데, 아마도 한국에서 보지 못했던 배식 기법들에 매력을 느끼는 듯해요.

마지막으로 이렇게 뿌리내리고 정착한 영국의 정원문화가 지금은 어떤 모습으로 사람들 삶에 실질적인 영향을 끼치는지와 영국왕립원예학회 RHS에서 진행하는 프로그램 및 영국 가든 센터에 대해 소개했어요.

이야기 가운데 나온 '실질적'이란 말은 원예, 소재, 관리 같은 것을 뜻하나요?

원예, 소재, 관리뿐만 아니라 생활에서 정원을 어떻게 즐길 수 있는가를 다뤘죠. 강의를 들은 사람들은 정원을 가꾸려는 분명한 동기를 가지고 있었어요. 그렇다보니 영국 정원문화를 그대로 보여주는 데 상당히 흥미를 느꼈죠.

영국 역사에서 정원이 갖는 의미는 한마디로 '생활'이라고 말할 수 있어요. 생활을 위해 정원을 가꾸기 시작했고 사회가 성장함과 동시에 정원도 성장해나갔으니까요. 강의 듣는 이들이 처음에는 좋은 그림을 보길 원했다가 이내 내 집 앞마당을 저 그림처럼 꾸밀 수 있는지

를 알고 싶어해요. 하지만 저는 시간이 디자인하는 정원의 모습을 강조해요. 여기에 공감하는 사람이 조금씩 늘어나긴 했지만, 아직은 정원을 가꾼다기보다 만드는 데 초점을 두는 사람이 많은 것 같습니다.

그렇군요. 하긴 독일의 후작인 퓌클러 무스카우가 자신의 영지 전역을 정원으로 개조하면서 쓴 책 『풍경식 정원』 (1829)에서 이런 말을 했죠. "문명 수준이라는 점에서 보면 영국은 우리보다 근 100년은 앞서가고 있음이 분명하다. 영국에서는 쉽게 되는 것도 우리에게는 여전히 요원한 일일 뿐이다. 이제 영주나 지주들은 선진 문명을 맹목적으로 모방하는 일을 그만두고, 적어도 형식보다는 정신적인 면에 비중을 두어 우리의 지역성을 살피는 노력을 해야 한다. 여기서 영국을 강조하는 것은 유행을 좇고 영국을 선망해서가 아니라, 아름다움을 찾는다는 측면에서 품위 있고 신사다운 삶, 특히 전원생활을 포함한 보편적인 쾌적함을 추구하는 삶은 고상한 미적인 충족감과 관련된다." 그 책이 나온 때가 지금으로부터 200년 전인 1800년대 초반이에요. 이처럼 정원에 대해 아직 잘 모르긴 해도 많은 사람이 오래전부터 정원에 지대한 관심을 가져왔죠.

이제 본격적으로 정원투어 이야기로 들어가보죠.
제가 하고 있는 프로그램에 대해 말해볼게요. 먼저 영국 하면 떠오르는 정원 형태가 풍경식 정원이죠. 런던 근교에 있는 풍경식 정원 가운데 가장 유명할 뿐 아니라 영화 「오만과 편견」이 촬영된 곳이기도 한 스투어헤드 정원Stourhead Garden을 첫 번째 일정에 넣었습니

다. 프랑스와 이탈리아에 항상 열등감을 지녔던 영국이 풍경식 정원을 통해 이를 어떻게 극복했는지를 잘 보여주죠. 영국의 오랜 귀족문화, 권력과 부 또한 이 정원을 통해 들여다볼 수 있어요. 영화로 인해 낭만적인 분위기가 더해지기도 했고요. 두 번째 일정은 영국 사람들이 가장 사랑하는 시싱허스트 정원Sissinghurst Garden과 처칠의 생가 차트웰 정원Chartwell Garden으로 향해요. 이 두 곳은 요즘 영국 정원의 주류로 자리잡고 있는 코티지 스타일과 아트 앤 크래프트 스타일로 가꿔져 있죠. 시싱허스트는 레즈비언 작가와 게이 귀족 남자의 사

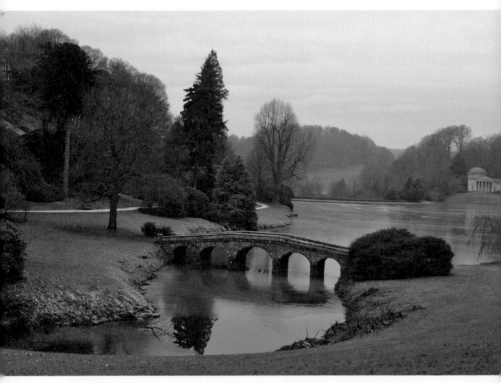

스투어헤드 정원.

랑 및 우정을 간직한 공간으로 이름이 나 있고, 여름철 화이트 정원이 아주 매력적입니다. 마지막 일정은 현재 영국에서 가장 영향력 있는 여류 정원 디자이너인 베스 샤토의 정원입니다. 연간 강우량이 50밀리미터가 채 안 되는 척박한 환경에서도 스스로 성장할 수 있도록 조성돼 있는데, 숱한 사람이 이 정원에 애정을 품고 떠나죠.

투어는 어떻게 운영되고 있어요? 꽤나 많은 사람이 여기에 애착을 가질 듯한데요.

처음에 시행착오를 겪다가 제 블로그 등을 통해 알리고 있어요. 물론 예약을 받아 진행하는데, 한 주에 한 팀만 해요. 주로 정원에 관심을 갖고 있는 분들이 유럽 여행을 왔다가 합류하는 경우가 많아요. 프로그램은 한두 시간 짧게 둘러보는 식이 아닌, 최대한 많은 시간을 들여 정원에서 영국 사람들의 삶과 모습을 느낄 수 있게 하고 있어요. 여행자들이 영국에 오면 정원을 둘러보고 싶은데, 그것을 특화한 투어가 없고 혼자 가려 해도 교통이 불편하니 아쉬운 발걸음을 돌리곤 하죠. 그런 욕구를 충족시켜주는 거예요, 제 프로그램이. 2012년 여름에는 할아버지와 손자, 손녀로 구성된 가족 3대가 다녀갔는데, 손녀딸이 정원에 푹 빠졌어요. 저도 그런 이들을 보며 꿈을 더 키워가고 있구요.

그럼, 첫 번째 일정에 속하는 스투어헤드 정원 이야기부터 들어볼까요?

영국 풍경식 정원의 특징 중 하나는 담을 없애고 주변 풍경을 내 품으로 끌어들이는 기법인데, 스투어헤드 정원 역시 아주 사적인 공간

이었지만 정원 바깥으로 시선을 열어 정원을 더 넓게 느끼도록 만들어주고 있어요. 정원 주인이자 설계자인 헨렌 호어의 별명이 'the Magnificent(참으로 아름다움)'라고 불릴 만큼 당시 사람들의 스투어헤드 정원에 대한 사랑은 각별했습니다. 지금도 정원 보전이 잘되어 있어 18세기 헨렌 호어 2세의 시선 그대로를 느낄 수 있고, 정원을 한가롭게 산책하다보면 여러 곳에서 마치 풍경화 속에 들어와 있는 듯한 느낌을 받아요. 영국의 풍경식 정원은 사계절 내내 관람이 가능해서 눈 오는 겨울에 그곳에 간다면 다른 계절에는 볼 수 없는 환상적인 풍경을 감상할 수 있어요. 스투어헤드 정원은 영국의 대표적인 풍경식 정원으로, 완벽하게 풍경화 같은 정원으로 디자인되었어요. 헨렌 호어 2세가 호수 주변에 고전적인 사원과 고딕 양식의 건물을 세웠고 진귀한 열대식물들을 식재하도록 했죠.

풍경식 정원Landscape Garden
영국 정원에 큰 변화를 준 정원 양식이다. 기존의 정형식 정원에서 보이는 직선적이고 인위적인 패턴이 영국인들에게 피로감을 주면서 자연스러운 정원을 만들기 위한 노력들이 있었다. 여기에 17세기 이탈리아의 고전적 풍경과 로코코 화가들의 풍경화가 주는 아름다움에 감명받아 그림 같은 정원을 만들고자 한 것이 바로 풍경식 정원으로 탄생했다. 형태상 직선과 정형성을 탈피해 곡선과 비정형이 등장했고, 하하The Ha-Ha와 같은 깊은 배수로가 등장하면서 높은 담이 사라져 정원 밖의 풍경들이 정원 안의 풍경들과 어우러지기 시작했다.

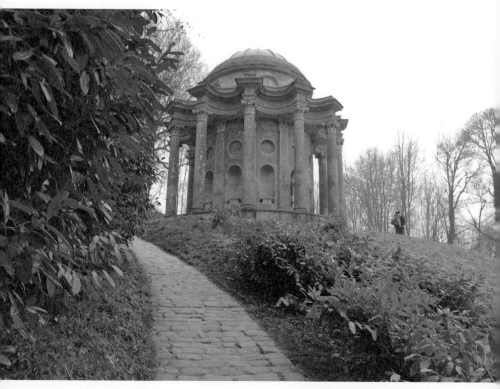

영화 「오만과 편견」이 촬영된 사원.

스투어헤드 정원Stourhead Garden
소재지 윌트서 주의 스투어 강 유역에 위치.
교통 기차 길링엄 역에 내려 택시로 20분쯤 이동한다.
조영 시기 1448년 조영되었고 1725년 재건축을 시작했다.
의뢰인 스투어튼 가문, 이후에는 헨렌 호어
설계 콜린 캠벨, 헨렌 호어 2세(정원 디자인)
알렉산더 포프가 그동안의 정형적인 정원은 저급한 아름다움이며 진정한 아름다움은 자연을 닮아야 한다는 개념을 세운 뒤 많은 풍경식 정원이 만들어졌다. 스투어헤드 정원은 그 대표적인 곳으로 지금은 내셔널 트러스트가 관리한다. 1750년대에 이 정원이 공개됐을 때 많은 사람이 '살아 있는 예술'이라며 극찬했다.

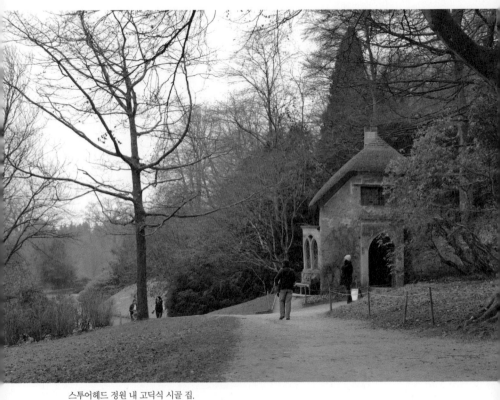

스투어헤드 정원 내 고딕식 시골 집.

기하하적 패턴과
자연스런 터치가 조화를 이룬 정원

영국에는 무수한 정원이 있는데, 대부분 역사정원인가요
아니면 시민정원, 이를테면 공공단체나 개인이 각자의 취
향에 따라 가꿔온 현대의 소시민적 정원인가요?

사람들이 즐겨 찾는 정원은 대부분 개인 취향에 따라 가꿔온 정원을
내셔널 트러스트, RHS, NGS(National Garden Scheme), 잉글리시 헤
리티지 같은 공공단체에 기탁해 관리하고 있는 곳들이에요. 내셔널
트러스트에서 관리하는 정원이 영국 전역에 300곳이 넘어요. 그중에
는 역사적으로 가치 있는 정원도 많죠. 매년 새로운 정원이 문을 열
기도 합니다. RHS에서는 직접 운영하는 정원이 4곳 있고, 파트너 정
원으로는 영국 안에 약 145개, 영국 바깥에 23곳쯤 있어요. NGS은
3700여 곳의 개인 정원을 기부받아 대중에게 개방하고 있어요. 잉글
리시 헤리티지에는 1600여 곳의 정원이 등록돼 있고요. 종합해보면
역사정원보다는 현대의 소시민적 정원이 많을 거예요. 현대에 와서
복원된 곳도 상당수이고 새롭게 리모델링된 정원도 꽤 있어요. 정원

이라는 것이 개인 취향에 바탕을 두는 까닭에 주인이 누구인가에 따라 모습을 완전히 바꾸기도 하죠. 그렇지만 공공단체에서 좀더 노력을 기울여 원래 모습으로 되돌려놓은 곳들이 있고, 기부를 받아 당대의 모습을 잘 간직하고 있는 곳도 있습니다.

> 이제 런던을 떠나보죠. 그런데 정원을 주제로 삼으면서 런던을 벗어나 다른 도시 이야기로 나가는 건 어느 정도 런던 정원의 체험을 바탕으로 좀더 본격적인 정원투어에 발을 들여놓는다는 의미이기도 하거든요.

영국의 지형과 기후 특징으로 인해 남부 지역에 정원이 발달해 있어요. 특히 런던 근교를 다니다보면 정원을 숱하게 만날 수 있죠. 즉 런던을 중심으로 남쪽과 동쪽에 많아요. 그중에서도 켄트와 서식스에는 특별히 아름다운 정원들이 있습니다.

> 그렇다면 켄트에 있는 정원들에 관해 이야기 좀 들려주세요.

영국 남동부에 있는 켄트에는 영국의 정원Garden of England이라는 별칭이 따라붙을 만큼 아름다운 정원이 곳곳에 있어요. 대부분 한 시간 안팎으로 오갈 수 있어 자기 취향에 맞게 다양한 정원을 찾아 즐길 수 있습니다. 현재 영국 정원의 경향을 읽을 수 있기도 하구요. 가령 영국인이 가장 사랑한다는 시싱허스트 정원을 비롯해 20세기 영국 정원 역사에 획을 그은 거트루트 지킬의 아름다운 정원들, 윌리엄 로빈슨의 정원, 크리스토퍼 로이드의 정원 등 저마다 온갖 색깔을 뿜내고 있죠.

켄트는 가히 정원의 도시라 할 수 있겠네요. 그중에서도
제일 추천할 만한 곳은 어디에요?

시싱허스트에 가보셨으면 해요. 비타 섹빌 웨스트가 만들고 가꾼 정
원인데, 지금은 내셔널트러스트가 소유·관리하고 있어요. 이 정원
은 사람들의 관심을 끌 만한 탄생 배경을 지니고 있지요. 우리의 문
화적 가치관으로는 이해하기 힘든…… 그렇다고 출생의 비밀까지는
아니고 정원을 만든 사람들의 독특한 배경이라고 해야겠네요. 정원

켄트의 풍경.

디자인을 하고 지금의 모습으로 가꿔낸 정원사의 이름은 비타 섹빌 웨스트입니다. 영국의 유명한 여류작가로, 그녀와 함께 정원을 만들어간 이는 남편 해럴드 니콜슨이구요. 외교관이기도 했던 해럴드의 영향으로 비타는 페르시아 등지에서 생활하며 페르시아 정원 양식을 자기 정원에 적용시킬 수 있었죠. 이 이야기가 평범하게 들리나요?

아직은 별로 특별한 이야기인 줄 모르겠는데요.
사실 비타는 레즈비언이고, 그녀의 남편 해럴드는 게이였습니다. 남들과 다른 성 정체성을 지녔던 부부, 이들의 사랑과 우정이 적절한 거리를 유지한 정원이라고 할 수 있어요. 정원에 들어서는 순간 아, 이걸 말로 어떻게 표현해야 하나…… 이런 생각이 듦과 동시에 마음이 평안해져요. 이곳에 오는 사람 대부분이 이런 감정을 똑같이 느껴요.

그렇다면 이 정원을 만든 비타를 중심으로 정원에 관해 이야기를 풀어갔으면 해요.
그녀의 러브 스토리가 이곳에서는 꽤나 유명하죠. 그녀는 해럴드와 결혼한 뒤 사랑의 열병을 앓아요. '결혼 후'라는 이야깃거리 외에 사랑에 빠진 상대가 동성이었다는 것만으로도 호기심을 자극하죠. 그녀는 사랑하는 여인과 프랑스로 도피하는데, 남편 해럴드가 프랑스까지 찾아가 설득해 결국 영국으로 되돌아와요. 그 뒤 역시 유명한 여류작가인 버지니아 울프와의 사랑은 아주 유명한 이야기죠. 버지니아 울프는 그녀들의 사랑 이야기를 모티브로 삼아 소설을 쓰기도 했어요. 비타 섹빌 웨스트는 어린 시절 놀 성Knole Castle에 살면서 정원에 관심을 가졌고 이곳에서 많은 영감을 얻어요. 1915년 고향 놀

에서 조금 떨어진 롱 반Long Barn이라는 곳에 자신의 두 번째 정원을 만들면서 다양한 식재 기법을 터득합니다. 비슷한 계열의 식재를 적절히 혼합 배치해 정원의 구획을 꾸미기 시작했죠. 1930년 시싱허스트 성으로 이사온 뒤 두 사람은 그동안 연구해왔던 정원 기법을 바탕으로 정원을 가꾸기 시작하죠. 그녀는 이곳을 잠자는 숲속의 성이라고 표현하며 스스로 정원과 사랑에 빠졌다고 말하곤 했어요. 오랜 기간 둘은 이 정원을 자신들만의 색깔로 가꿨죠.

　　　　이야기를 듣고 보니 앞뒤가 연결되네요. 사실 저는 시싱허스트 정원이 버지니아 울프의 정원인 줄로만 알고 있었거든요.

버지니아 울프의 『올랜도』는 비타와의 사랑을 소재로 한 소설입니다. 여기에 등장하는 400년을 사는 여인의 성 정체성에 대한 혼란이 바로 자신들의 이야기인 셈이죠. 이렇듯 문화적으로 몹시 혼란한 생활을 하고 있던 비타는 이곳 정원에서 질서를 찾아요. 즉 그것은 무질서한 외부세계로부터의 구원을 뜻했습니다. 아마도 세상의 따가운 시선으로부터의 도피처이자 자신을 치유해주는 공간으로 정원을 만들어간 듯해요. 이런 이유로 아직까지 이곳은 세상의 무질서로부터 상처받은 영국인들에게 가장 사랑하는 정원으로 기억되는 것 같아요.

　　　　비타 이야기로 되돌아가서, 그녀가 이곳에 질서를 부여하고 세상의 따가운 시선으로부터의 도피처이자 치유 공간으로 삼았다면, 아무래도 비타 부부와 좀더 관련지어서 정원 사정을 알고 싶습니다.

서싱허스트의 장미정원.

시싱허스트 정원의 탑.

시싱허스트 정원Sissinghurst Garden
소재지 켄트 주
교통 기차역 램스게이트 역 하차. 버스로 15분가량 이동한 뒤 20분쯤 도보로 이동한다.
조영 시기 1930년대
의뢰인 비타 섹빌 웨스트, 해럴드 니콜슨
설계 비타 섹빌 웨스트, 해럴드 니콜슨
영국인들이 가장 사랑하는 정원 중 하나다. 영국의 여류 작가 비타 섹빌 웨스트와 그의 외교관 남편 해럴드 니콜슨이 만들고 가꾼 정원으로 가든 룸Garden Room의 개념을 적용하여 다양한 테마가 있는 곳으로 유명하며 6월 말에서 7월 초의 화이트 정원이 널리 사랑받고 있다.

비타는 원래 귀족 집안의 자녀였어요. 그녀는 놀 지방 놀 성에서 어린 시절을 보냈죠. 거기서 정원 일에 대한 열정을 키우고 작가로서 영감을 얻어요. 비타는 결혼한 뒤 놀에서 조금 떨어진 롱 반이라는 곳에 자신의 정원을 만들어요. 그녀 개인적으로 두 번째 정원을 갖게 된 셈이죠.

첫 번째 정원이 어린 시절 정원 일의 즐거움과 작가로서의 영감을 얻게 해주었다면, 두 번째 정원에서는 자신만의 스타일을 만들어가요. 비슷한 계열의 식재를 적절히 혼합 배치하는 기법을 도입하죠. 아니, 실험했다고 보는 게 맞을 거예요. 이곳은 영국의 코티지 스타일이나 아트 앤 크래프트 스타일을 담고 있지만, 비슷한 계열(색깔이나 질감 등)의 식재를 심어 구획을 나누어 계획하는 가든 룸 Garden room 개념을 끌어들여 새로운 모습의 정원으로 만들어내요. 두 번째 정원에서 15년 동안의 생활을 마치고 1930년 드디어 시싱허스트로 이사를 와요. 두 번째 정원에서 터득한 정원 기법으로 시싱허스트를 만들어 가꾸는데, 이곳에서 가장 유명한 화이트 정원이 탄생하죠.

그렇다면 두 사람의 성향이 어떤지도 궁금한데, 그걸 정원에서 직접 느낄 수 있나요?

물론이죠. 남편 해럴드와 비타는 정원 디자인에서 확연히 다른 스타일을 추구했어요. 해럴드가 정형적인 패턴을 즐겼던 반면, 비타는 자유로운 터치를 즐겼죠. 이 정원을 둘러보면 이런 기하학적 패턴과 자연스러운 손길의 적절한 거리를 느낄 수 있습니다. 이런 것이 정원을 더 아름답게 만들어주죠. 해럴드가 정형적인 스타일을 추구한 것은 외교관으로 활동했던 콘스탄티노플에서 본 페르시아 정원의 기하학

화이트 정원.

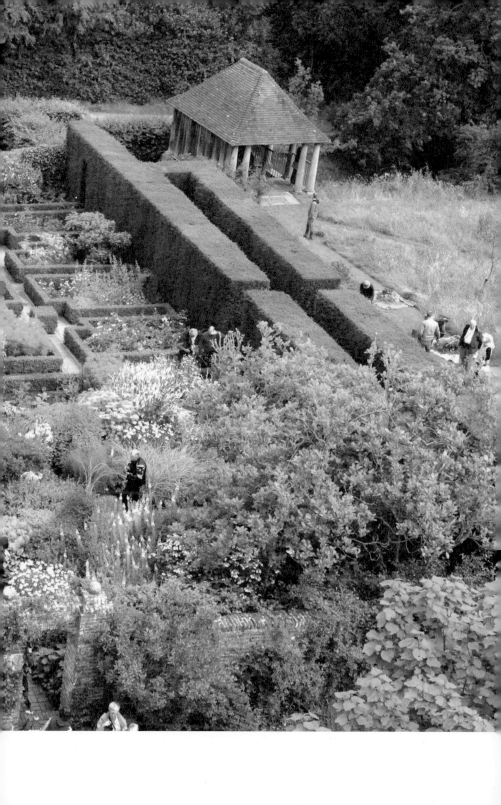

적 질서로부터 영향을 받은 듯해요. 비타 역시 페르시아 정원에서 그런 정원의 원리를 발견했다고 회고한 바 있는데, "정원에서의 기하학적 질서는 외부세계의 무질서로부터의 구원"이라고 표현했죠. 그러면서도 그녀는 자유로운 터치를 더 즐겼어요. 이렇게 어울릴 것 같지 않은 정형과 비정형의 적절한 거리감이 얼마나 아름답게 어우러질 수 있는지 느낄 수 있죠.

> 흥미로움을 넘어 감동을 불러일으키네요. 그런데 궁금한 것이 기하학적 패턴과 자연스러운 터치가 어떻게 병립되는지요? 이를테면 각자의 구역에 별개의 정원처럼 독립하여 조성되어 있는지, 아니면 하나로 묶여 있으면서 각각 다른 패턴으로 병치된 것인지 궁금하네요. 그리고 이들 부부의 아픔과 치유가 이 정원에 어떻게 펼쳐졌을까 상상해보는 것도 좋을 듯해요.

이 정원에서 질서가 부여된 부분은 기하학적 패턴이 담당하고 있어요. 크게 6개의 독립된 공간인 가든 룸으로 정원을 나누어볼 수 있는데, 정원마다 가지치기가 잘된 주목을 이용해 질서를 부여하고 있어요. 때로는 긴 선형의 질서를, 때로는 점을 이용한 질서를, 때로는 작은 사각형을 이용한 질서를 부여하죠. 어떻게 보면 프랑스의 패턴이나 페르시아의 패턴과 비슷해 보여요. 하지만 부여된 질서를 자연스러운 식재의 패턴(저는 '침입'이라는 표현을 쓰고 싶은데요)이 비집고 들어와요. 말하자면 길게 부여된 질서 앞으로 자연스러운 화단이 함께 있다거나, 사각의 질서 안에 자연스러운 식재 패턴이 들어오는 식이죠. 비타와 해럴드는 식재의 색깔이나 질감을 통해 공간의 특징을 살

리는 정원 스타일을 좋아했습니다. 그중 대표적인 곳이 바로 화이트 정원이에요. 흔히 하얀 꽃을 심어 연출한 정원이라고 생각할 수 있겠지만, 그 이상의 요소들이 있죠. 꽃은 물론 줄기까지 흰색 계열의 식물을 이용해 전체적으로 환상의 흰색을 연출합니다. 꽃이 피는 절정의 기간은 한 달이 채 못 되지만, 줄기의 색과 질감으로 사계절 내내 흰색을 느낄 수 있어요. 이곳에 있으면 향기조차 순백색처럼 느껴질 정도예요.

그 모습이 그림 그려지듯 상상이 돼요. 직접 가봐야 할 것 같네요. 이제 다른 정원으로 이야기를 돌려볼까요? 켄트가 '영국의 정원'으로 불린다 했죠? 그런 명성에 어울리게 여러 정원이 가까이에 있을 텐데요.

켄트 지역으로 한정하기보다는 런던 남동쪽을 이야기하는 게 좋을 듯해요. 시싱허스트 정원에서 그리 멀지 않은 곳에 있는 그레이트 딕스터 정원도 정말 아름다운 곳이에요. 엄밀히 말하면 그곳은 켄트가 아니라 서식스에 속하지만 두 지역 경계에 있기에 시싱허스트에서 자동차로 30분쯤 가면 됩니다. 그레이트 딕스터 정원은 영국 현대 정원 역사에서 중요한 위치를 점하는 크리스토퍼 로이드가 디자인하고 가꿨어요. 로이드는 자연의 색을 아주 중요한 디자인 요소로 삼은 정원사이자 정원 디자이너에요. 자연스럽게 바람을 타고 온 꽃씨를 통해 자리잡은 꽃의 조화야말로 가장 아름답다고 여기며, 그것에서 영감을 얻어 색을 이용한 식재로 정원을 꾸며 그야말로 찬란하죠.

바람을 타고 온 꽃씨를 통해 자리잡은 꽃의 조화라……
흥미로운 이야기인데요.

크리스토퍼 로이드는 어린 시절 어머니의 영향을 받아 정원 일을 시작해요. 어머니와 단둘이 넓은 정원을 관리하다보니 아마도 자신의 손이 미치지 못한 곳이 있었나봅니다. 그곳에서 피어난 아름다운 꽃들의 조화를 보고 그는 큰 영감을 얻었고 자신만의 정원철학을 갖게 돼요. 자연의 우연이 만들어내는 색의 조화가 가장 완벽하고 아름답다고 여기기에 그의 정원에서 이런 우연이 연출돼 아름다운 경관을 만들어내게 된 거예요. 가끔 예기치 않은 식물의 씨앗이 정원으로 침범해 뿌리를 내리고 꽃을 피우곤 했는데, 바로 이런 조화를 반기며 기본 뼈대조차 없는 자연 그대로의 정원을 만들어냈죠. 정원 입구는 소박하다 못해 초라합니다. 그 요란한 표지판도 하나 없구요. 덕분에 이곳은 기분 좋게 이웃집에 놀러 가는 마음으로 다녀올 수 있어요.

공작 모양의 토피어리.

오처드 가든.

그레이트 딕스터 정원Great Dixter Garden
소재지 서식스 주
교통 대중교통으로 이동하기 어려움
조영 시기 1910, 1933, 1973년
의뢰인 로이드 가문
설계 크리스토퍼 로이드
색의 마술사라 일컬어지는 정원사 크리스토퍼 로이드가 2006년까지 살면서 가꿨던 정원으로 아트 앤 크래프트 스타일부터 갖은 형태의 토피어리, 다양한 색의 초화류가 어우러져 영국인이 사랑하는 아름다운 정원 중 하나가 되었다.

평소 목초지를 좋아했던 그의 어머니를 기리고자 주입구는 목초지 경관으로 디자인했고, 솔라 정원Solar Garden에는 1년에 두 차례씩 초화류를 번갈아 심어 다양한 경관을 만들려 했죠. 일본의 아네모네 꽃이나 한국의 국화도 자주 심어요. 또 월 정원Wall Garden은 바람이 가장 심하게 부는 곳에 식재하기 위해 담장을 두르고 아담한 정원을 만들었는데, 바닥 포장은 그가 평소 아끼던 강아지, 우리가 흔히 소시지 강아지라 부르는 닥스훈트를 유머러스하게 모자이크해 표현하기도 했어요.

그레이트 딕스터 정원 말고도 여러 정원이 있겠네요?
서식스 지역 서쪽으로 좀더 이동하면 덴만스 정원이 있어요. 나이를 많이 잡수셨는데도 왕성하게 활동하고 있는 존 브룩스의 정원으로 유명합니다. 이곳은 코티지 스타일의 아트 앤 크래프트 정원으로 이름 나 있죠. 아직도 존 브룩스가 직접 가위를 들고 정원을 가꿔요. 저도 이곳을 찾았을 때 나무를 손질하고 있던 존 브룩스를 만날 수 있었어요. 정원의 거장이 아직도 흙을 만지고 가위로 손질하는 정원이라 의미가 더 깊습니다.

조금 전 코티지 스타일의 아트 앤 크래프트 정원이라 해서 영국 정원의 특정 스타일을 말한 듯한데, 좀더 자세히 설명해줄 수 있어요?
코티지 스타일은 타샤 튜더라는 미국 정원사가 유명세를 얻으면서 우리나라에 또 하나의 정원 열풍을 일으킨 스타일이에요.

그레이트 딕스터, 성큰 가든(뜨락 정원).

　　　　'타샤의 정원'이라고 해서 책이나 다큐멘터리를 통해 널리
　　　　알려진 분이죠? 코티지 스타일은 타샤의 정원과 같은 것
　　　　으로 보면 되겠군요.

그렇죠. 세계 어느 나라나 마찬가지일 텐데, 정원문화를 이끌어온 세
력은 대중이 아닌 권력과 부를 소유한 계층이었어요. 그렇다고 민중
에게는 정원문화가 없었느냐 하면 그렇지 않아요. 우리나라도 초가
집 마당에 갖은 채소를 가꾸기도 하고 꽃을 심기도 했던 것을 보면,
제도권 안으로 들어오진 못했지만 분명히 더 많은 사람이 정원문화
를 누렸던 것 같습니다. 영국의 코티지 스타일이 바로 대중이 가꾸고
즐겨온 정원 스타일이에요. 400여 년 전부터 나타났다가 특이하게도
현대로 접어들면서 제도권 안으로 들어왔고 영국 정원에 큰 붐을 일
으키는 기폭제 역할을 했죠. 코티지는 '띠'로 엮은 지붕이 있는 시골
집을 의미하는데, 말하자면 400년 전 시골집 정원 스타일이라고 보
면 될 거예요.

　　　　영국 첼시 정원 쇼에서 우리나라 작가가 상을 거머쥐고
　　　　호평받았던 해우소 정원이 생각나는데, 그것과 연관시킬
　　　　수 있을까요? 코티지 정원의 특징이라든가 외형을 좀더
　　　　알려주세요.

해우소 정원에서 보듯, 영국 사람들 눈에 동양의 자연스러움이 아름

코티지 정원Cottage Garden
400여 년 전부터 있었던 영국 시골의 정원 스타일이다. 처음에는 단순히 생산을 목적으로 채
소를 가꾸고 가축을 키우던 곳이었다. 그 때문에 코티지 정원은 거의 빈틈 없이 식물이 심겨
져 있는 특징을 보인다. 때로는 벽과 담까지도 식물로 가득 채워져 있다. 그러나 이후 생활수
준이 높아지면서 생산을 위해 심었던 채소들은 아름다운 꽃이 피는 초화류로 바뀌고, 이것은
조금의 빈틈도 허락하지 않는 코티지 정원으로 발전했다.

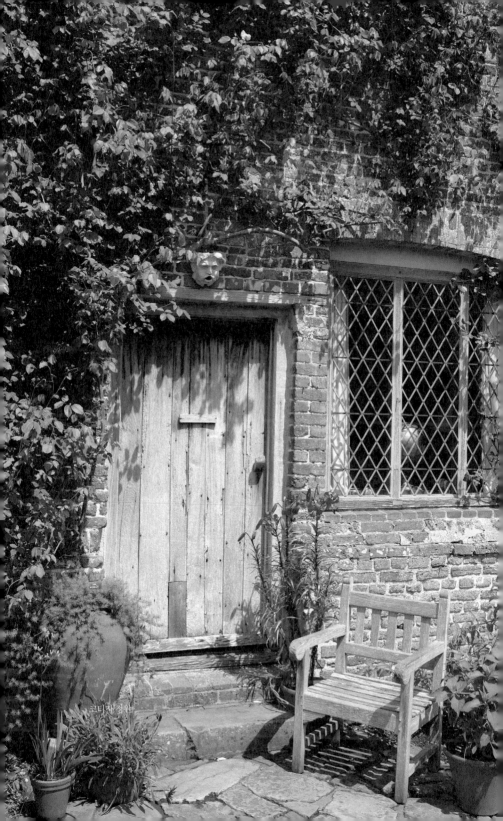

코티지 정원

답게 느껴지나봐요. 코티지 정원은 특별한 스타일이랄 게 없는 것이 특징이기도 하지만, 그래도 몇 가지로 엮어 이야기할 수 있습니다. 첫째, 자유로움이 있는 정원입니다. 시골 정원이라 하면 먹을 것을 재배하기 위한 목적으로 정원이 가꿔지기 시작했던 까닭에 실용적인 측면이 중요하죠. 따라서 코티지 정원에는 구지 구역을 나누거나 디자인을 나누는 인위적인 면보다는 자연스럽고 자유스런 공간 활용이 돋보여요. 둘째, 풍부함을 들 수 있어요. 코티지 정원은 아주 조그만 공간도 빈 곳으로 두지 않을 만큼 식물로 빽빽하게 채워놓죠. 심지어 벽이나 계단까지도 식물로 채워놓은 것을 흔히 볼 수 있어요. 때로는 과일나무도 벽을 이용해 재배하죠. 정원에 잔디밭을 만드는 것도 허용하지 않을 정도로 공간 활용을 합니다. 셋째로 들 수 있는 게 다양성입니다. 재배를 위한 실용적 공간에서 즐거움을 위한 공간으로 변해가면서 다양한 경관의 연출을 시도해요. 여기에는 영국의 계절적 영향이 큰 듯합니다. 항상 비가 오고 계절의 아름다움은 짧게만 스쳐가는 기후이기에 다양한 경관을 보여주려면 다양한 식물을 심어야 하는 것이죠.

서민답고 향토적인 분위기가 물씬 풍기는데요.

코티지 스타일은 한마디로 친근해요. 주변에서 쉽게 볼 수 있는 식물들로 꾸미는데, 이것은 역사적으로 식물의 유통이 원활하지 않았던 까닭도 있지만 주변에서 가장 쉽게 볼 수 있는 식물이 그 지역의 토양과 기후에 가장 적합한 식물이기 때문이에요. 결과적으로 강한 지역색을 띤 정원을 만들게 되고, 이것이 바로 영국 서민의 색이라고 표현할 수 있을 거예요. 이런 모든 것을 종합해보면 코티지 정원은

장미 정원.

유행을 타지 않는 소박한 스타일이라고 봐야겠죠. 그리고 여기에 날개를 달아준 것이 바로 아트 앤 크래프트 운동입니다.

> 아트 앤 크래프트 운동은 비단 정원에 국한된 게 아니라 영국 사회 전반에 걸친 새로운 사조인 것 같네요.

아트 앤 크래프트 운동은 산업혁명 이후 기계로 찍어낸 것들에 대해 회의를 품으면서 일어난 운동이에요. 내 손으로 직접 만든 아름다움이 가장 아름다운 것이라는 철학으로 일어났는데, 다른 분야에서는 길게 지속되지 못했지만 정원 분야에서만큼은 그 정신과 스타일이 꾸준히 계승되고 있어요. '내 손으로 직접'이 바로 코티지 정원의 가치, 어쩌면 정원의 가치를 가장 잘 말해주는 것이 아닌가 싶어요. 누군가 만들어놓은 것을 보기만 하는 것이 아니라 내가 직접 손에 흙을 묻히고 식물 하나하나를 애정 있게 가꿔가는 것이 정원이 우리에게 주는 가장 큰 이로움이죠. 정원이 지니는 치유 가치를 연구해봐도, 그저 보기만 하는 것이 아니라 직접 정원 일에 뛰어드는 것이 효과 있다는 게 많은 연구를 통해 입증됐어요. 따라서 시골의 비록 조그만 공간이지만, '내 손으로 직접'이라는 모토를 내걸고 그 지역에 맞는 식물들을 영국 전역으로 퍼져나가게 하고 뿌리내리게 했죠.

> 지금 설명해준 것이 영국 정원을 이해하는 데 크고도 세밀한 밑그림이 되네요. 그 외에 켄트 지역에서 찾아볼 만한 또 다른 곳은 어디인가요?

단순히 정원만 보는 것이 아니라면 차트웰 정원도 추천할 만해요. 이곳은 윈스턴 처칠이 제1차 세계대전 이후 정계에서 밀려나 칩거할

키친 정원.

처칠이 사색을 즐긴 연못.

때 머물던 집이에요. 여기에 그가 가꿨던 정원이 있습니다. 정원사적으로 뛰어나거나 유명한 것은 아니지만 처칠이란 인물의 중요성 때문에 많은 사람이 매력을 느끼죠.

　　　처칠의 정원이라…… 정원을 본격적으로 탐구해 들어가자면 어떨지 모르겠지만, 보통의 여행자라면 크게 흥미를 가질 것 같아요.

그렇죠. 역사정원도 아니고 또 요소 요소들이 그리 뛰어나다고 할 순 없지만, 영국 역사상 가장 위대한 인물로 꼽히는 사람이 이곳에서 칩거하며 꾸몄다니 발길을 끌어당길 수밖에요. 어쨌든 이 정원은 코티지 스타일과 영국의 풍경식 정원, 그리고 키친 정원 등 다양한 모습을 한꺼번에 지니고 있어요. 게다가 재미있는 것은 동양적인 요소들이 간간이 보인다는 거죠. 예를 들어 영국에서는 연못에 금붕어를 키우지 않았지만 일본의 영향을 받아 이곳 정원 연못에는 금붕어가 살고 있어요. 정계에서 밀려난 처칠의 입장이 돼서 천천히 정원을 거닐어보는 것도 좋은 경험이 될 겁니다.

차트웰 정원Chartwell Garden
소재지 켄트 주
교통 대중교통으로 이동하기 어려움
조영 시기 1924년
의뢰인 윈스턴 처칠
설계 윈스턴 처칠에 의해 가꿔짐
정원으로 유명하다기보다는 윈스턴 처칠이 정계에서 밀려나 1924년부터 정원을 가꾸며 살아온 곳으로 유명하다. 처칠의 자연에 대한 태도를 엿볼 수 있으며 그의 부인이 가꿨던 장미 정원과 키친 정원이 여전히 아름다운 모습으로 남아 있다.

'생활' 정원

런던과 켄트 지방의 정원들을 통해 영국 문화에 좀더 가까이 다가갈 수 있었어요. 좀 어폐가 있을지 모르겠는데, 우문 하나 던져볼 테니 현답을 해주세요. 혹시 '영국 정원은 ○○○다'라고 한마디로 이야기할 수 있나요? 특히 다른 나라 정원들과 견주어서요.

영국 정원에 대해 이야기하자면 끝이 없어요. 백이면 백, 천이면 천 모두 다른 모습을 띠고 있기 때문이에요. 질문한 것을 전문가 입장에서가 아닌 언뜻 떠오르는 대로 생각해 답해보자면, 정원은 '생활'이라고 생각해요. 그 많은 이론으로도 섭렵할 수 없지만 '생활'이란 말은 영국 정원의 모든 것을 담을 수 있는 말이거든요.

생활이라니 알 듯도 한데, 좀더 구체적인 예를 들어 설명해줄 수 있나요?

영국 정원이 지금처럼 하나의 문화로 자리잡을 수 있었던 것은 바로

정원의 시작이 '재배'에 있었기 때문이에요. 영국은 전통적으로 기독교 국가인데, 성경에 신이 인간에게 "땅을 다스리라"라고 했죠. 여기서 '다스리다'는 곧 재배를 뜻하지요. 즉 무언가를 재배하기 위해 정원을 만들게 된 것입니다. 앞에서 이슬람 문화와 비교해 말씀드렸습니다만 이슬람 정원처럼 하늘에 만들었던 에덴동산을 표현하기 위한 화려한 정원이 아니라, 이 땅 위에 만들어놓은 에덴동산에서 생활을 위해 식물을 다스리며 정원이 발달하게 된 거죠. 시대가 바뀌고 사회가 변하면서 그 식물은 채소에서 화려한 꽃으로 탈바꿈했지만 생활 속에서 가꾸는 즐거움은 변치 않았죠. 생활로 자리잡은 정원문화는 그리 화려하지 않을 수 있어요. 바쁜 현대인의 생활 속에서 힘든 정원일을 한다는 것은 녹록지 않기 때문이죠. 그러니 '생활'이라고 정의한 정원은 소박하지만 내가 즐길 수 있으면 되는 정도로 볼 수 있죠.

투어의 셋째 탐방 대상이라 했던 베스 샤토 정원은 어떤 곳입니까?

베스 샤토 정원이 있는 콜체스터는 영국에서도 연간 강수량이 50센티미터도 안 될 정도로 비가 가장 적게 오는 곳이에요. 이렇게 척박한 환경에 정원을 만들 수 있었던 것은 베스 샤토와 앤드루 샤토의 철학과 식물에 대한 이해 덕분이었습니다. 원래 이곳은 샤토 가족의 과수원에 포함돼 있었는데, 척박한 환경으로 인해 과수원으로 쓰기에는 적절치 않자 이곳에 다른 시도를 했던 거죠. 모든 식물은 저대로 적합한 장소가 있다고 여겨 이곳에 맞을 것 같은 식물들을 심고 가꾸는 일을 계속했던 거예요. 그런 노력 끝에 이 땅에 가장 적합한 식물들을 발견했고요.

베스 샤토 정원 연못.

실제 이 정원에서는 그들의 실험과 독특한 시도가 여전히
성공적인 결과를 보이고 있는지요?

뚜렷한 결과를 보고 있어요. 1991년 이후로 전혀 관수를 하지 않았지
만 지금의 모습처럼 아름다운 정원이 유지되고 있으니까요. 그 외에
도 이 정원에서는 지중해성 식물들을 이용해 다양한 경관을 만들어
내고 있는 것을 눈여겨볼 만해요. 정원에는 연못을 하나 만들어 전체
경관이 건조해 보이지 않도록 연출하고 있어서 생태적으로도 안정감
을 유지해주죠. 요즘도 많은 사람이 피크닉이나 생태 교육을 위해 이
정원을 찾는데, 이곳에서 발견된 품종이 영국 전역에 퍼져 식재되고
있어요.

영국의 오랜 역사문화에서 정원이 차지하는 몫이 적지 않
다고 말했는데, 하지만 디자인으로 설명하려 해도 영국 스
타일의 정원은 이야기하기 쉽지 않죠. 전 세계적으로 교류
가 활발한 오늘날에 와서는 더더욱 그렇구요. 그렇더라도
지금처럼 영국적 특색이 희석되기 전으로 미루어보자면,
영국 정원의 스타일은 어떤 것이었어요?

수많은 영국 정원을 하나의 틀로 설명한다는 것이 조심스럽지만, 자

베스 샤토 정원Beth Chatto Garden
소재지 콜체스터
교통 콜체스터 역 또는 콜체스터 타운 역에서 하차 후 버스로 이동
조영 시기 1960년
의뢰인 베스 샤토, 앤드루 샤토
설계 베스 샤토, 앤드루 샤토
버려져 있던 쓸모없는 땅을 이용하여 아름다운 정원을 만든 곳이다. 초기 토양은 건조하거나
아주 습하거나 또는 완전히 양지이거나 음지여서 식물이 자라기 쉽지 않은 환경이었으나 부
부의 노력으로 가장 생태적인 정원이 조성되었다.

베스 샤노 드라이 정원.

연스러움의 추구였다고 정리할 수 있어요. 유럽에서 제일 먼저 정원에 곡선을 구현하기 시작한 것도 영국의 풍경식 정원이었습니다. 풍경식 정원은 가장 자연스러운 정원을 만들기 위해 여러 인위적인 조작을 가하기도 했어요. 흔히들 우리나라 정원이 자연스러움을 추구한다 하지만, 영국 정원이 추구해온 것 역시 자연스러움이죠.

그런 점에서 보면 현재까지 저변에 깔려 있는 '생활'로서의 현대 영국 정원은 역사정원과 어느 정도 이분화된 특징으로 바라볼 수 있겠어요. 이를테면 풍경식 정원이 주류를 이루던 시대의 정원 스타일과 현대의 소시민적 차원에서 꾸민 정원의 주류가 구분될 듯한데요.

그렇다고 볼 수 있어요. 정원문화를 앞장서서 이끌어온 상류층의 정원들은 오늘날 역사정원으로서 좋은 볼거리를 제공해주고 사람들에게 좋은 이야깃거리가 돼죠. 그러다가 대중의 부와 힘으로 영국이 성장해오면서 일반 시민의 정원이 주류로 자리잡기 시작했어요. 이런 영국 정원은 아름답게 만들어놓고 바라보며 즐기는 것이 아니라, 내가 정원의 일부가 되어 직접 흙을 만지고 나무를 가꾸면서 정원과 내가 더불어 성숙해가는 곳이 돼죠. 그것이 바로 생활이구요. 물론 누가 가꿨는가에 따라서 좀더 세련되어 보이기도 하고 서툴러 보이기도 하지만, 모두 때가 되면 가위를 들고 가지치기를 하고 가든 센터에서 나무를 사다 심고 일주일에 두 번씩 잔디를 깎아주고 정원에 앉아 힘을 얻고 그러는 거죠. 정원에 심어놓은 허브를 따다가 차를 우려 마시는 여유, 이런 것 모두가 생활에서 나오는 겁니다.

이야기를 듣고 보니 얼핏 독일의 클라인가르텐이 연상되는데요. 물론 클라인가르텐은 채원에서 시작됐고 지금도 채원을 가꾸는 성격이 강하지만, 일상생활과 뗄 수 없다는 점에서 둘은 연관성이 있는 듯해요.

클라이가르텐과 비슷한 형태가 영국에도 있어요. 얼로트먼트 정원이라고 하죠. 저는 그게 조금 의외로 여겨졌어요. 런던 같은 도시에서는 서울처럼 개인 정원을 소유하기 힘들기 때문에 얼로트먼트 정원을 만든다는 게 쉽지 않지만, 제가 살고 있는 곳에서는 거의 모든 가정이 개인 정원을 소유하고 있고 군데군데 얼로트먼트 정원이 있습니다. 몇몇 친구에게 물어보니, 개인 정원에는 주로 즐기기 위한 꽃들을 심고, 식구들이 먹을 채소는 얼로트먼트 정원에서 재배한다고 해요. 물론 사람에 따라서 콩이나 허브류는 정원에 심기도 합니다. 영국의 얼로트먼트 정원은 사상가 제라드 윈스탠리에 의해서 시작된 디거

얼로트먼트 정원.

스Diggers(땅을 파는 사람들)라는 운동에서 생겨났다고 해요. 재미있는 것은 그가 '영국은 가난한 사람들이 자유롭게 땅을 파는 것이 허용될 때까지 자유국가가 아니다'라고 주장했다는 겁니다. 이에 황무지를 개간해 모든 사람이 공동으로 경작하고 소유하는 얼로트먼트 정원을 만들죠. 그런데 기본적으로는 생활화된 문화라는 측면에서 클라인가르텐과 비슷한 점을 찾아볼 수 있어요. 정원문화가 가장 뒤떨어져 있던 영국에서 오늘날 찬란한 정원들을 탄생시킬 수 있었던 것은 바로 겉모습을 치장하는 정원이 아니라 생활에서 기쁨을 얻는 정원을 만들었기 때문이라고 생각돼요.

> 유럽 정원의 역사로 따져보자면, 이탈리아와 프랑스에 중심을 둔 르네상스 정원, 바로크 정원이 맹위를 떨칠 때 영국은 그 변두리 입장에 있었고, 그 점에서 가장 뒤떨어진 정원문화였다고 하죠. 저는 그 점에 대해 생각하는 바가 좀 다르지만, 어쨌든 이제는 영국이 새로운 정원문화를 열어가고 있잖아요. 그런 점에 대해 좀더 자세히 이야기를 나눴으면 해요.

저는 정원에 대해 스스로의 고민 없이 화려함을 따라가고 자신들의 정체성을 보여줄 만한 정원의 형태가 없었다는 점에서 영국이 '뒤떨어졌었다'고 말했던 거예요. 그러다가 영국인들도 고민을 거듭해 자신들만의 정원을 가꾸게 된 거죠. 흥미로운 것은, 정원사들이 새로운 정원의 시대를 연 것이 아니라, 글을 쓰던 작가나 그림을 그리던 화가들이 정원문화를 개척했다는 점이에요. 그들이 바로 정형화되고 인위적인 정원 디자인의 피로감을 비평했고, 정원은 자연을 닮아야

한다는 주장을 펼쳤으며, 이것이 바로 영국의 풍경식 정원의 물꼬를 텄죠. 알렉산더 포프는 시인으로 유명하고, 그의 뒤를 이어 풍경식 정원을 만들기 시작한 윌리엄 켄트는 지극히 평범한 솜씨를 지녔던 화가였어요. 그런데 이들이 문화적 공감대를 형성해 풍경식 정원이 귀족층을 중심으로 사회 전반으로 확산돼가요. 이때부터 정원 디자이너나 컨설팅 개념이 나타나고 하나의 산업으로 자리잡죠. 19세기에서 20세기로 넘어오면서 아트 앤 크래프트 운동에 영향을 받은 윌리엄 로빈슨이 영국 정원에 또 다른 붐을 일으켜요. 그는 정원을 디자인해서는 안 되고, 꽃의 색과 잎, 식물의 모습, 자연의 성질을 존중해 스스로 성장할 수 있는 정원을 만들어야 한다고 주장했죠.『영국의 꽃 정원The English Flower Garden』이라는 잡지를 통해 다년초 식물의 활용을 영국 전역에 퍼트리는 역할을 합니다. 이렇게 만들어진 영국 정원이 기존의 역사정원과 전통과 현대로서 조화를 잘 이루는 듯합니다.

정원투어 떠나기

오랜 시간 런던을 중심으로 영국의 정원을 짚어봤네요. 지금 유럽여행을 하려는 이들에게 정원투어에 대해 어떤 이야기를 들려주고 싶나요?

눈으로 모든 것을 담아가려고 욕심 부린다면 영국 정원은 그리 매력적인 곳이 아니겠지만, 마음에 담기 위한 여행이라면 영국 정원만 한 곳도 없을 거예요. 오감이 되살아나는 것은 물론 흥미로운 이야기들도 마음에 담고 갈 수 있죠. 대영박물관에서 바쁜 걸음으로 「오벨리스크」를 관람했다면 정원에서는 느린 걸음으로 영국 문화를 느껴보는 것도 좋아요.

독특한 문화를 체험하는 방법은 여러 가지가 있을 텐데요. 가령 축구를 좋아한다면 영국 명문 축구단을 둘러보고 영국 사람들의 남다른 축구 사랑을 몸으로 체험하고 공감하는 것도 있을 거구요. 다양한 문화 체험을 통한 풍물 익히

기란 어느 나라에서나 그곳을 이해하기 위한 통과의례가 될 텐데, 영국만의 남다른 특징이 있을까요?

많은 사람이 영국 거리를 거닐고 느끼고 싶어해요. 그런 욕구를 가장 잘 해소시켜줄 수 있는 것 중 하나가 정원투어라고 봐요. '그 사람이 어떤 사람인지 알고 싶다면 그의 정원을 보라'는 말처럼, 영국인들 삶의 철학과 방식이 고스란히 녹아 있는 정원을 여행하는 것은 의미가 깊겠죠.

결국 답은 정원이네요.

거듭 말하지만 정원만큼 영국 문화를 대표할 수 있는 것은 없어요. 하지만 정원의 아름다운 모습만을 상상하고 그것을 배경 삼아 사진만 찍으려 한다면 실망할 수 있어요. 좀더 긴 호흡으로 여유롭게 정원을 거닐면서 영국 사람들이 즐기듯 꽃잎을 만져보고 꽃향기도 맡고 의자에 앉아 쉬고 햇볕을 온몸 가득 받아보고 양말을 벗고 잔디를 한번 걸어보고 나오는 길에 크림티 한잔 한다면 영국인들이 왜 정원을 사랑하는지 알게 될 거예요. 이렇게 하려면 정원여행에서만큼은 '다다익선'이라는 강박관념을 버리고 여유를 찾아야 해요.

그런 점에서 코스 하나를 추천하자면, 먼저 켄트 지방의 시싱허스트와 그레이트 딕스터 정원을 거닐고, 이곳에 딸려 있는 베지터블 정원에서 재배한 유기농 야채를 사먹을 수 있는 식당에서 가볍게 식사를 하는 거예요. 특히 그레이트 딕스터에서는 좀더 다양한 색깔의 정원을 만날 수 있고, 크리스토퍼 로이드가 2006년에 돌아가셨기 때문에 여전히 그의 손길과 흔적을 느낄 수 있죠. 운 좋게도 그가 서명한 책을 아직도 구입할 수 있어요. 이 두 곳은 런던에서 차를 렌트해 다

녀야 하는 번거로움이 있지만 정원을 찾아가면서 창밖으로 펼쳐지는 아름다운 영국의 전원 풍경 또한 잊지 못할 추억이 될 겁니다. 렌트하기가 어렵다면 런던 시내에 있는 정원을 둘러보며 아쉬움을 달랠 수 있어요. 헨리 8세의 이야기를 담고 있는 햄프턴코트 궁의 정원을 둘러보면 역사와 정원 미학을 두루 느낄 수 있을 겁니다. 런던 시내에는 유명 관광지 사이사이 조그만 정원, 이름 모를 정원이 많이 있습니다. 그런 데서 쉬엄쉬엄 바쁜 여행의 걸음을 잠시 멈추는 것도 좋을 거예요.

제4편

독일,
숲의 도시에서 만나는 역사정원과 현대 정원들

윤호병

바로크풍의 정원

베를린 이야기로 들어가기 전에, 유럽 여행자들에게 유럽 적 특징이 가장 두드러지는 곳 한 군데만 추천해주세요.

유럽이라는 커다란 곳을 놓고 봤을 때, 백미는 바로크풍 정원이겠죠. 특히 우리나라와는 가장 두드러지게 차이 나는 모습을 보여주기도 합니다.

바로크 정원이라고 하면 보통 사람들은 잘 모를 것 같은 데요. 가구나 아파트 광고에서 '바로크풍의 품격'이라는 말은 흔히 듣지만요. 그때 곧잘 등장하는 게 유럽의 궁과 궁 앞에 펼쳐진 잔디밭인데, 가장 대표적인 바로크 정원으 로 어디를 꼽을 수 있나요?

17세기 중후반 프랑스에서 나타난 정원 양식인데 단연 프랑스의 베 르사유 궁을 들 수 있겠죠. 종이 위에 자와 컴퍼스를 이용해 선을 그 은 것처럼, 광활한 평지 위에 대칭성을 살려 길을 내고 식재했어요.

하노버 헤렌하우젠.

대단히 웅장하고 남성적인 힘이 풍겨납니다. 이런 양식은 독일의 왕이나 귀족들에게도 커다란 영향을 끼쳐 여러 곳의 궁전에 바로크 정원이 조성돼 있어요. 그렇지만 독일 입장에서는 프랑스식 정원을 그대로 받아들이자니 지리적 환경이 다르고 왕권이나 경제력도 한참 모자랐습니다. 여기에 소유주의 개인 취향이 보태지면서 바로크 궁원마다 저마다의 특색을 띠게 돼요. 그중 아기자기한 맛이 일품이라고 평가받는 곳은 하노버의 헤렌하우젠 궁원입니다. 전형적인 바로크 정원으로 제2차 세계대전 때 거의 파괴된 것을 복원했지만 그 원형을 잘 보여주고 있어요.

헤렌하우젠 궁원Herrenhäuser Großgarlen
하노버 구도심의 왕궁에서 멀리 떨어진 습지에 바로크 양식으로 궁과 정원을 조성했는데, 파리 구도심으로부터 떨어져 베르사유에 궁과 궁원이 조성된 것을 모델로 삼았다. 바로크 양식의 정형적인 정원으로 꾸며진 궁원 주변에 훗날 자연풍경식 정원이 덧입혀졌으며 현재 하노버대학의 교정도 자연풍경식 정원의 일부를 장식하고 있다.

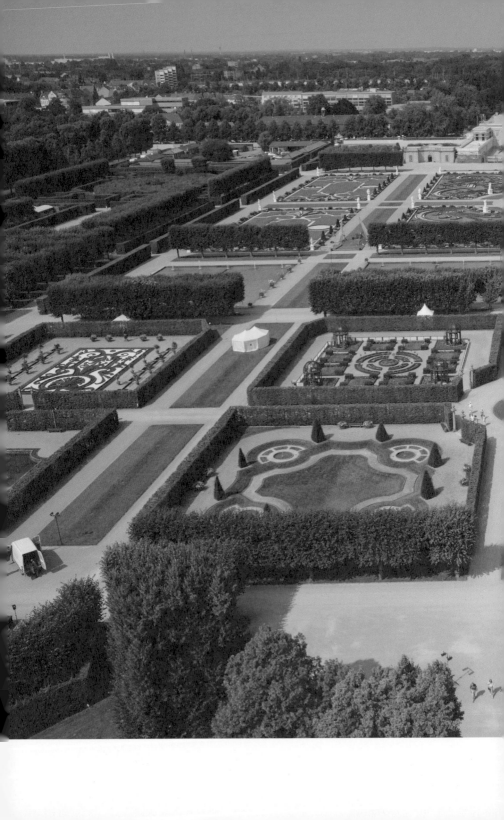

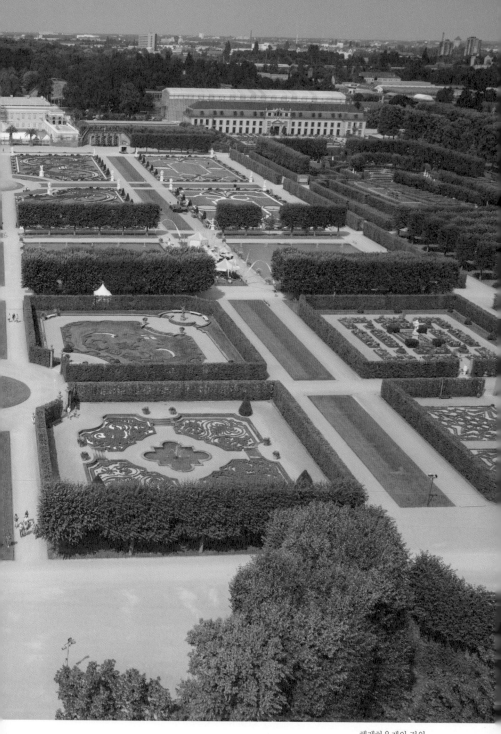

헤렌하우젠의 정원.

한 손에 잡힐 듯 유럽적 특징을 볼 수 있는 곳을 꼽는다면
요?

포츠담과 베를린 사이에 볼만한 곳이 연이어 있습니다. 우선 베를린
과 포츠담의 지형 및 물길을 살펴봐야 해요. 베를린 북서쪽으로 흘러
들어오는 하펠 강은 베를린 남동부에서 북서부로 관통해 흘러가는
슈프레 강과 합류해 수량이 더욱 풍부해지면서 남서쪽의 포츠담으로
흘러갑니다. 슈프레 강과 포츠담 유역의 물이 합류한 뒤에 하펠 강
은 방향을 바꿔서 본류인 서쪽의 엘베 강으로 흘러들어, 독일의 북서
쪽에 자리한 북해로 빠져나갑니다. 베를린에서 가장 높은 산이 해발
110미터쯤이니 서울의 남산이 265미터인 것과 견주면 베를린은 평
지나 다름없어요. 지형이 이렇다보니 강물의 유속이 매우 느리죠. 더
구나 런던도 습하기로 유명하지만, 베를린은 런던 강수량의 두 배라
고 해요. 수량이 풍부한 데다 베를린과 포츠담 사이를 유유히 흐르는
강과 호수들로 인해 식물이 성장하는 데는 천혜의 입지 조건을 갖추
고 있어요.

베를린 지역 하펠 강 한가운데에는 파우엔인젤, 우리말로 하면 공작
섬이 있어요. 거기서부터 하펠 강변과 주위 여러 호수를 따라 굵직굵
직한 옛 정원이 줄지어 있습니다. 이 역사정원들은 근현대 시민사회
가 형성·발전하면서 공원으로 탈바꿈했어요. 수변을 따라 옛 정원
들이 시각적으로 연결되는 것은 물론이고, 이런 역사 경관들을 베를
린과 포츠담의 광역도시 녹지체계에 융합시키는 환경계획안이 포츠
담의 상수시 궁 정원으로도 이어집니다. 강변과 호수변에 위치한 정
원들이 연결되어 하나의 루트가 된 셈이지요.

옛 정원이라면 어떤 것들이 있나요?

파우엔인젤과 바벨스베르크의 정원들이 있습니다. 바벨스베르크 정원은 특히 티퍼 호에서 바라보는 풍광이 아름다운데, 18~19세기 독일 조경계를 대표하는 두 거장 레네Peter Joseph Lenné와 퓌클러Hermann von Pückler-Muskau가 연이어 참여해 조성한 곳이죠. 그리고 포츠담 북동부와 베를린 남서부가 맞닿는 지역에 남아 있는 프로이센 왕국 시대의 궁전들과 그 부속 정원들을 통틀어 "포츠담과 베를린의 궁전과 공원들"이라 부릅니다. 1990년 유네스코 세계 문화유산에 등재됐는데, 그 일부분인 파우엔인젤은 짧은 여행 코스로 인기 있어요. 17세기 후반 브란덴부르크의 선제후 프리드리히 빌헬름 1세가 이곳을 토끼 사육지로 정한 뒤 토끼섬이라 불렸고, 프리드리히 빌헬름 2세의 집권기에 공작(파우엔Pfauen)을 풀어놓아 자유롭게 살도록 한

포츠담 수변.

파우엔인젤.

뒤 지금까지 파우엔인젤(공작섬)이라 부르죠. 지금도 공작이 살고 있구요.

> 베를린에서 포츠담을 잇는 사이 강과 호수와 녹지대 사이에 펼쳐진 정원이 18세기 이후 독일 색채를 띤 유럽적 경관이라고 할 수 있을까요?

유럽적이라기보다는 독일적이라는 표현이 맞아요. 18세기 이전 독일은 유럽을 통틀어 볼 때 문화 중심지는 아니었어요. 당시 문화 중심은 프랑스 파리나 오스트리아 빈 혹은 이탈리아였죠. 독일 조경가들은 이미 뛰어난 정원술을 보유하고 있던 다른 나라들로부터 문물을 들여오면서 바로크에 대한 학습을 했고 또 영국의 풍경식 정원을 배웠습니다. 이렇게 영향받은 정원사들이 독일식으로 정착시키는 작업을 해나간 것입니다. 베를린에서 포츠담으로 흘러가는 하펠 강변을 따라 조성된 정원들과 이들을 조화롭게 연결시키는 녹지대는, 비유하자면 무뚝뚝해 보이지만 꾸밈없이 성실한 독일인 같아요. 일상에 쫓기는 일 없이 페리 호 선상에 앉아 맥주 한잔 들고 해질녘 하펠 강변의 역사정원들이 펼치는 시간의 노래에 귀 기울이면 모든 감각이 되살아나요.

파우엔인젤Pfaueninsel(공작섬)
위치 하펠 강의 섬, 베를린 남서 반제Wannsee.
교통 반제 역에서 버스 환승. 공작섬 역에서 하차해 배를 타고 들어감.
조영 시기 1821~1834년
의뢰인 프리드리히 빌헬름 3세
설계 페터 요제프 레네, 핀텔만. 영국의 풍경식 정원을 모델로 재조성.
파우엔인젤은 베를린에서 가장 오래된 자연보호구역 중 하나이며 문화 경관을 간직한 정원 유적지이자 휴양지로, '하펠 강의 진주'라는 애칭으로 베를린 시민들에게 사랑받고 있다.

파우엔의 길에 살고 있는 공작.

수변 녹지를 통해 하나로 엮여서 총체화된 느낌이네요.

포츠담과 베를린의 궁전들과 공원들을 한데 묶어 부를 수 있는 것은 시대 배경이 공통될 뿐만 아니라 이들 모두가 유기적으로 연결돼 있기 때문이기도 합니다. 베를린과 포츠담은 19세기 말에 일관된 체계 아래서 계획되고 만들어졌다는 점에서 주목할 만해요. 파우엔인젤은 현재 유럽연합이 지정한 자연보호지역으로 야생 조류들이 특별 보호를 받고 있어요.

베를린 이야기

포츠담 운하 일대의 정원과 녹지대에 관해 이야기를 듣고 보면 베를린은 여느 유럽 도시와 달리 독일적 풍토가 깊게 뿌리내린 듯해요. 정원 이야기는 뒤에서 좀더 구체적으로 하고, 먼저 여행 이야기를 꺼내볼게요. 유럽 여행을 가면 대개 런던으로 가서 도버 해협을 건너 파리에 며칠 머물고, 다시 이탈리아로 가는 길목에 스위스 몽블랑을 거치고, 로마로 갔다가 프랑크푸르트 공항으로 와서 귀국하죠. 열흘 안팎쯤 되는 일정이라면요. 프랑크푸르트를 거치는 것은 여행 목적이라기보다는 국제공항을 이용하기 때문으로 베를린을 일정에 넣기란 쉽지 않은데, 여행자들의 발길을 잡아 끌 만한 어떤 매력이 있을까요?

베를린은 유명한 유럽 국가의 수도들에 비해 역사가 무척 짧죠. 그런데다 한 시기에 동·서독으로 나뉘면서 동독만의 수도였잖아요. 통일된 뒤 통일독일의 수도가 되었는데, 이곳을 알려면 먼저 수도를 베

를린으로 옮긴 이유부터 짚어봐야 할 겁니다.

통일 전 서독의 수도는 본이라는 아주 작고 아담한 도시였죠. 베토벤의 고향으로, 거기서 베를린으로 옮겼다면 국가적으로 커다란 변화이니 막대한 돈을 쏟아 부어야 했을 거예요. 수많은 논란거리를 낳기도 했고요.

그럼에도 불구하고 수도를 옮긴 이유를 간명하게 정리하자면 시대 분위기를 들여다봐야 해요. 서독에 흡수당해 체제 변화와 동시에 삶의 방식을 바꿔야만 했던 동독인들의 박탈감, 상실감, 부적응이 가장 큰 문제였고, 국가 위기로 곪기 전에 동독 국민을 서독 체제에 안정적으로 융화시키는 것이 절실했죠. 그래서 양쪽 모두 새롭게 시작한다는 메시지를 베를린 환도를 통해 얻으려 했던 거예요.

나라 안 사정이 그러했다면 베를린의 수도로서의 입지는
어떤가요?

베를린 환도는 지정학적으로 살펴볼 필요도 있어요. 서유럽만 놓고
봤을 때는 베를린이 동쪽으로 치우쳐 있어 변방에 위치한 듯싶지만,
사실 독일 사람들은 동유럽권이 유럽연합에 통합될 것이라 예측하
고, 이럴 때는 베를린이 지정학적으로 유럽의 중심이 되니 EU의 중
심 수도로 만들려 했던 것 같아요. 또 러시아로 이어지는 대륙 횡단
열차를 통해 극동아시아-러시아-베를린이란 루트를 염두에 두고 있
습니다. 앞으로 베를린이 유럽의 중심으로 서겠다는 의지가 담긴 것
이죠.

여행자 입장에서 보면 베를린은 역사가 짧은 수도라 독일
의 역사도시를 방문하는 것이 아니기 때문에 조금 다른
시각에서 봐야 할 듯해요. 근래에 베를린에 대대적인 건축
공사가 있었지만 서두르는 듯한 느낌도 들어요. 어쨌든 베
를린을 향해 떠난다면 역사도시가 아닌, 장차 유럽의 중심
이 될 거라는 미래지향적 관점에서 봐야 하나요?

20세기 들어 통일 이후 현재까지 베를린에는 새롭게 지어진 건축물
이 상당히 많아요. 가령 국회의사당을 포함해 베를린을 수도로 만들
기 위한 굵직한 신생 프로젝트들이 진행됐죠. 그전에는 히틀러가 제
3제국의 수도로서 면모를 갖추기 위해 내놓은 미완의 계획들이 있었
는데, 그중 일부가 요즘 새롭게 조명받고 있습니다. 이처럼 과거의 흔
적과 새로움을 연결시켜본다면 19~20세기 격동의 시대 흐름 속에서
살아남고자 독일인이 취했던 역동적인 힘의 춤사위를 베를린 곳곳에

서 느낄 수 있을 겁니다. 독일인들은 그런 까닭에 베를린은 가난하지만 아주 섹시한 도시라고들 해요. 유럽 여느 도시에서는 볼 수 없는 변화의 속도와 다양성이 과거와 현재를 공존케 하거든요.

역사적 관점에서 베를린을 보자면요?
18세기 이후 전제군주제에서 입헌군주제를 거쳐 공화제로 오면서 시민사회의 번영과 몰락을 겪었고, 북독일연방의 통합과 분단 및 통일이라는 양극단을 오가면서 베를린은 항상 세계사의 중심에 서 있었습니다. 상실감을 극복해가면서 더 단단해진 도시죠. 유럽에 역사 문화적 유산을 보유한 도시는 많아도 미래지향적 도시를 찾기란 쉽지 않죠. 베를린은 커다란 프로젝트들을 밀고 나가고 있고, 통일독일의 수도로서 그 모습을 갖춰나가고 있기에 오히려 희귀한 가치를 발하는 것 같아요.

베를린 왕궁 정원의 역사

베를린에서 가장 관심 가질 만한 조경과 관련된 장소라면 어떤 곳이 있을까요?

샬로텐부르크 궁원을 들 수 있어요. 독일 역사에서 빼놓을 수 없는 프로이센 왕국의 번영과 쇠퇴의 흔적을 잘 간직하고 있을 뿐 아니라 바로크풍의 정원에서 시작해 훗날 영국의 풍경식 정원이 더해지는 등, 권좌에 오른 왕들의 성향과 시대정신의 변화에 따라 그 모습이 지속적으로 바뀌어온 정원입니다. 특히 19세기 베를린과 포츠담의 녹지 체계의 기틀을 잡은 레네라는 프로이센 궁정 정원사가 샬로텐부르크 궁원의 재조성 작업에 참여하기도 했구요.

레네라는 인물에 대해 자세히 듣고 싶어요.

레네(1789~1866)는 정원사 집안에서 태어나 고등학생 때부터 식물학을 배웠고 유럽의 여러 나라를 다니면서 정원에 대한 풍부한 지식과 경험을 쌓았어요. 프랑스 대혁명이 일어나던 해에 독일 본에서

태어나 나폴레옹이 유럽 각국과 전쟁을 치러 승전하던 시기에 청소년기와 20대 초반을 보냈고, 유럽의 나라들이 절대왕정에서 공화정으로 변모하는 격동기를 거쳤습니다. 레네가 프로이센 왕국의 전폭적인 지지를 얻으며 포츠담과 베를린의 정원 조성과 녹지계획을 할 수 있었던 데에는 그의 뛰어난 능력도 한몫했지만, 시대 상황도 받쳐줬죠.

나폴레옹이 등장하고 몰락하는 시기와 관련됩니까?
레네가 프로이센 왕국에서 일을 시작하기 10년 전인 1806년, 예나-아우어슈테트 전투에서 프로이센은 나폴레옹 군대에 대패했습니다. 그해 10월 27일 승리한 나폴레옹 군은 브란덴부르크 문을 행진하며

브란덴부르크 문.

베를린에 입성해 프로이센이 프랑스의 지배하에 들어왔음을 과시하기도 했어요. 이듬해 가혹한 전후배상을 프로이센에 청구해 프로이센 왕국은 수년간 모든 면에서 피폐해집니다. 그러던 중 나폴레옹 군대가 러시아에 참패하자 1813년 프로이센은 조약을 파기하고 연합군을 조직해 그 이듬해 마침내 프랑스의 그늘에서 벗어나죠. 그러니 레네가 숙련된 보조 정원사로 프로이센에서 일하기 시작한 1816년 2월은 나폴레옹의 손아귀에서 벗어나 프로이센 왕국이 땅에 떨어진 왕권을 회복하고 재건의 청사진을 제시하려던 시기였어요. 왕국은 수년간 방치했던 궁전과 부속 정원 재정비를 위해 레네를 초빙해요. 이때 레네에게 주어진 첫째 업무는 포츠담의 하일리거제 수변에 위치한 노이어가르텐Neuer Garten을 새롭게 단장하는 것이었습니다.

> 노이어가르텐과 레네의 등장에 대해 좀더 자세히 듣고 싶어요.

노이어가르텐은 우리말로 '새로운 정원'이라는 뜻입니다. 새로 만든 정원이니 노이어가르텐이라 이름했을 수도 있겠지만, 그보다는 프로이센의 정원 역사에서 진정한 새로움을 불러일으켰기에 붙여진 이름이라고 봐요. 노이어가르텐은 원래 프리드리히 빌헬름 2세가 1787년 자신의 뜻에 따라 조성하기 시작했어요. 그 시절 빌헬름 2세 국왕은 작은 공국인 안할트-데사우를 여행하면서 영국의 정원을 모델로 한 유럽 대륙 최초·최대의 풍경식 정원인 뵈를리츠 정원Wörlitzer Garten을 접합니다. 이를 본 뒤 왕은 자기 나라에 새로운 정원을 구상하는데, 시대정신을 드러내면서도 프리드리히 대왕에 의해 조성된 상수시 궁의 구시대적 바로크 정원 양식을 능가할 형태를

뷔를리츠 정원.

추구했어요.

> 레네의 새로운 형식의 정원을 알기 위해서 그 이전의 바
> 로크 정원을 조금 알아봐야겠어요. 프리드리히 대왕과 상
> 수시 궁이 궁금해지네요.

프리드리히 대왕은 계몽군주의 전형이자 프랑스 문화에 심취했던 인
물이지요. 그래서 상수시 공원은 프랑스의 베르사유를 모방해 직각
으로 교차하는 산책로를 조성하고 나무와 동상을 좌우 대칭으로 배
치하는 등, 바로크 정원 양식을 도입해 조성했습니다. 하지만 그 규
모나 맛은 베르사유 궁원과 많이 다릅니다. 프리드리히 대왕이 선대
왕까지는 이루지 못한 중앙집권화와 부국강병을 도모했다는 점에서
프랑스가 주도한 바로크의 시대정신을 상수시 궁원에 담으려 했지
만 재정적인 어려움도 있었고 왕권도 약해 프랑스를 그대로 따라 하
기에는 역부족이었습니다. 그뿐 아니라 상수시 궁을 조성할 때 자신
의 뜻과 백성의 권리가 충돌한 일화가 있는데, 대왕은 백성의 권리를
존중해주던 자애로움을 지니고 있었어요. 어쨌든 프리드리히 대왕의
상수시 궁에 대한 애착은 다른 궁에 대한 마음보다 더 컸던 게 사실
입니다.

레네가 프로이센의 왕궁 정원사로 활동한 시기는 프리드리히 대왕의
뒤를 이어 왕위를 계승한 조카 빌헬름 2세의 아들인 프리드리히 빌
헬름 3세가 국왕으로 재임하던 때입니다. 레네는 부임한 첫해에 참
많은 일을 했는데, 상수시 정원 재정비 계획안을 내놓은 것도 그해입
니다. 이후 그의 지위와 영향력은 빠르게 높아졌죠.

상수시 궁.

레네의 역할은 정원사나 조경가 이상의 것이었네요.

당시 프로이센 왕국의 경제 상황을 살펴보면, 1838년 10월 베를린과 포츠담을 연결하는 프로이센 왕국 최초의 철도가 개통됐어요. 이때부터 사실상 프로이센 왕국의 산업화 속도가 급격히 높아지죠. 토지를 소유하지 못한 가난한 시골 농민들은 일자리를 찾아 베를린 등 산업화가 진행 중인 도시로 대거 이주했어요. 도시 인구가 급격히 늘어나면서 1840년대 베를린의 공장 노동자들의 생활 환경은 아주 열악한 처지에 놓였습니다. 바로 이런 주변 여건이 베를린 전체의 도시 및 녹지계획을 요구한 것입니다. 프리드리히 빌헬름 4세가 왕위에 오른 1840년 이후부터 레네는 개별 정원을 계획하는 수준을 뛰어넘어 건축가 쉥켈과 함께 베를린 시 전체의 미화 및 녹지계획을 세우고 운하계획에 참여합니다. 그 대표적인 예가 1845년에서 1850년 사이에 건설된 베를린의 란트베르 운하입니다. 베를린의 도시계획은 19세기 중반까지 이렇게 레네와 쉥켈에 의해 윤곽이 잡혔어요.

샬로텐부르크는 옛 서베를린의 중심으로 유명한 곳이죠. 동서 베를린이 통합된 지금의 베를린으로서는 약간 서쪽으로 치우쳐 있는데요.

1699년에 현재 궁전의 중앙부를 조성하고 뤼첸부르크 궁(또는 리첸부르크 궁)이라 했어요. 1705년 샬로테 왕비가 서른일곱의 젊은 나이로 세상을 떠나자 왕은 그녀를 기리고자 샬로텐 궁으로 이름을 바꿨고 현재까지도 그렇게 부르죠. 오늘날의 모습은 제2차 세계대전 때 파괴된 것을 복원시킨 것이에요.

아직 프로이센이 왕국으로서 큰 힘을 지니지 못하던 즈음의 이 바로크 궁과 궁원은 파리-베르사유와 같은 패턴으로 비교되는 신도시 개념으로 볼 수도 있겠네요.

샬로텐부르크 궁과 궁원의 정형식 바로크 정원을 중심으로 이후 확장 개조된 일환으로 베를린의 도시 전개를 정리해볼 수 있어요. 즉 18세기 말 프리드리히 빌헬름 2세는 자신의 집권기(1786~1797)에 낭만주의 경향이 강한 영국 풍경식 정원에 심취해 있었습니다. 프리드리히 빌헬름 2세는 세속적으로는 사뭇 다르게 평가되지만, 어쨌든 예술적 영감과 자연에 대한 직관력을 타고났던 인물인 듯 해요. 그는 1788년 정원가 요한 아우구스트 아이저벡Johann August Eyserbeck에게 의뢰해 자신이 선호하는 풍경식 정원 양식을 샬로텐부르크 궁에 도입하려 했죠.

아이저벡은 기존에 직선형으로 조성돼 있던 연못가 형상과 물의 흐름을 해체해 비정형 곡선으로 바꿨습니다. 또 1819년부터는 정원예술가 페터 요제프 레네가 참여해 서쪽 총림을 조영하고, 정원 전체에 예술적 감흥을 부여했죠. 이러한 정원의 변화는 베를린이라는 도시 모습의 변화와 함께 나타났어요.

풍경식 정원을 들여온 것이 독일 역사정원 전개 과정 중 하나였네요? 하노버의 헤렌하우젠과 주변 캠퍼스도 그렇고 베를린에서도 마찬가지이구요.

샬로텐부르크 궁의 정원은 어떤 영향으로 바로크 양식에서 풍경식으로 바뀌었나요? 계몽군주로 알려진 프리드리히 대왕의 계몽사상이 정원에 어떻게 반영됐는지도 궁금

합니다.

정원 조성 초기인 1695년부터 1713년까지는 바로크식 정원이었습니다. 이후 군인 왕이라 불렸던 프리드리히 빌헬름 1세(재위 1713~1740)는 정원에 큰 관심이 없었죠. 먹는 걸 즐겼던 그는 이곳에 주로 과실과 채소를 키우도록 했어요. 프리드리히 대왕(재위 1740~1786) 때 와서는 이 정원을 로코코 양식으로 바꾸도록 했지만 그 역시 무척 바빴기 때문인지 정원에는 별 관심이 없었습니다. 그러다가 그의 조카이자 왕위를 이은 프리드리히 빌헬름 2세(재위 1786~1797) 때 와서 정원가 아이저벡의 도움으로 풍경식 요소가 더해졌어요. 프리드리히 빌헬름 3세(재위 1797~1840) 때인 1802년부터는 게오르크 슈타이너가 아이저벡의 작업을 이어받았는데, 특히 정원 내에 조성한 섬에는 오직 배를 타고만 들어갈 수 있도록 슈프레 강과 연결시키는 작업을 했죠.

샬로텐부르크 궁의 정원이 바로크 양식을 완전히 잃는 것은 1819년부터인데, 이 시기는 레네가 고전주의적 풍경식 정원으로 바꾸기 시작한 때입니다. 그렇지만 프리드리히 빌헬름 4세(재위 1840~1861) 때는 기하학적인 형식이 부활했죠.

　　샬로텐부르크 정원은 여러 왕의 재위 기간마다 상당한 변
　　화를 보였나봐요?

여기서 재미있는 게 국왕의 성격이나 기질이 정원 양식에 그대로 반영되었다는 점이에요. 프리드리히 대왕은 이성과 합리성을 강조하는 계몽주의를 신봉하는 전제군주였어요. 즉위 전에는 프랑스의 계몽주의 사상가 볼테르와 교류하는 등 친분이 두터웠죠. 그렇지만 계몽주

의가 권위주의보다는 개인의 자유를 우선시하고 특권보다는 평등한 권리를 지향했다는 점에서 탁월한 군사전략가이자 부국강병책으로 상대국을 압도했던 프리드리히 대왕의 일대기는 계몽주의와 맞지 않았어요. 상하 위계가 지배하는 곳이 군대이고, 부국강병이라는 것도 물리력을 바탕으로 주변 나라를 힘으로 지배하거나 제어하는 거잖아요. 이처럼 즉위 후 프리드리히 대왕이 펼친 정책은 기존에 그가 추구하던 계몽사상과는 반대되는 것이어서 결국 볼테르도 그를 비난합니다. 이런 기질을 감안하면, 프리드리히 대왕이 기존의 정원들을 기하학적 형태와 시각축을 중요시 여기는 바로크 양식이나 장식적 요소가 가미된 로코코 양식으로 바꾸려 했던 것은 당연한 결과였죠.

프리드리히 빌헬름 2세는 전대 왕과는 달리 기존의 계몽주의에 반기를 들고 나타난 낭만주의의 시각으로 세상을 바라봤습니다. 낭만주의자들이 이성 중심주의에 회의를 품고 느낌과 감각을 내세운 것은 맞지만, 그렇다고 이성을 무시하거나 거부한 것은 아닙니다. 계몽주의가 절대성을 낳았다면 낭만주의는 개성을 강조하고 사회를 하나의 유기체로 여겼죠. 개체의 자유를 전체 구조에 종속시키는 방식으로 한정하는 바로크 양식과 달리 풍경식은 개체의 자유를 조화를 통해 보장했지요. 프리드리히 빌헬름 2세가 샬로텐부르크 궁내 바로크식 정원에 풍경식을 더한 것은 그의 자유분방한 사고와 기질이 반영된 것입니다. 샬로텐부르크 궁을 감싸고 있는 슈프레 강에서 배를 타고 드나들 수 있도록 벨베데레 궁전을 강가에 지은 것도 바로 이때였어요.

베를린이라는 도시 면모와 병행된다면, 도시 차원의 녹지 체계와 어떻게 관련성을 지니는지 구체적인 예를 통해 들어보고 싶은데요.

프리드리히 빌헬름 1세는 애초에 샬로텐부르크 궁을 조성하면서 옛 베를린의 중심부인 도시 성곽의 구도심으로부터 샬로텐부르크 궁전 앞에 이를 수 있도록 티어가르텐 중앙을 관통시켜가며 대로大路를 확장 건설했어요. 이 마차용 도로는 1865년에 독일 최초의 마차철도, 즉 철로 위의 차를 말이 견인하는 방식으로 바뀌어 샬로텐부르크 궁전 앞을 지나 브란덴부르크 문까지 개통되었습니다. 이처럼 베를린은 바로크 시대부터 오늘날 베를린의 주요 녹지체계의 근간을 이룬 19세기 말에 이르기까지 정원과 도시 녹지가 긴밀히 맞물려 전개되어왔어요. 정원 탐방에 있어서도 특히 이 점을 눈여겨볼 필요가 있습니다.

베를린 시내 역사정원 산책

베를린은 도시 골격과 정원이나 공원 등 도시 녹지체계가
서로 맞물려 있어서, 도시의 역사적 전개 역시 녹지 공간
의 변화를 중심으로 살펴보는 게 훨씬 간명할 듯합니다.
시내의 역사정원을 둘러봤으면 해요. 1박2일이나 2박3일
일정으로 베를린을 여행하는 사람이라면 주로 어떤 곳들
을 찾죠?

베를린 중심에서 서쪽으로 동물원, 빅토리아 상이 있는 전승기념탑,
국회의사당 주변, 세계 유명 건축가들이 대거 참여해 새로운 시가지
가 된 포츠담 광장, 베를린의 랜드마크인 브란덴부르크 문, 알테스무
제움, 베를린 성당, 알렉산더 광장에 있는 옛 동독의 방송탑까지가 주
된 루트에요. 최근 들어선 포츠담 광장은 초현대식 건물로 이름난 곳
이구요.

현대 도시와 과거의 건축물을 두루 볼 수 있는 셈인데, 걸
어서 다니나요?

걷다가 베를린 관광 루트를 경유하는 100, 200번 버스를 이용하면
편리해요. 특히 베를린은 평지라 동물원 역 앞에서 자전거를 빌려 타
고 다녀도 좋구요.

옛 도시 경관과 오늘날의 도시 경관을 두루 살펴보면서
베를린이라는 도시 모습이 머릿속에 새겨질 것 같아요. 아
마도 통일 전으로 보자면 동서를 오가는 형태가 되겠는데,
다른 나라의 수도와 비교해볼 때 베를린은 어떤 차별성이
있나요?

어떤 점이 다르냐면, 옛 서독과 동독이 나뉘어 있을 때 동베를린은
동독의 수도였지만 서베를린은 서독의 수도가 아니었어요. 통일국가
를 이룬 뒤 수도로 거듭나면서 대대적인 사업을 통해 도시가 새롭게
모습을 갖춘 거죠. 수도를 만들면서 런던이나 파리에서처럼 작은 변
화가 아닌 대단히 현대적인 양식이 들어오면서 옛것과의 조화를 고
민하며 여러 시도가 있었죠. 옛것이라면 제2차 세계대전 이전 베를
린의 힘이 강성했던 시절의 것인데, 그 당시의 건물들과 공간이 오늘
날 새롭게 지어지는 것들과 함께 맥락을 형성하는 게 중요했어요.

여행자가 옛날 강성하고 영화로웠던 시절을 간직한 곳과
새로운 도시의 면모가 마주치는 곳을 보고 싶다면, 어떤
곳을 가보면 될까요?

동서 분단의 상징이기도 했던 브란덴부르크 문을 기준으로 동베를린

쪽 1킬로미터의 거리로 박물관, 극장, 베를린 성당까지 옛 모습이 그대로 남아 있어요. 브란덴부르크 문을 중심으로 서쪽에는 새로운 신청사 건물들이 이어져 있고요. 국회의사당과 정부 청사 건물이 대규모로 개발되었고 최고의 현대식 건축 기술로 디자인된 것들이 어우러져 있습니다.

포츠담 광장은 베를린의 도심 재개발 지역인데, 그곳에는 현대식 고층 빌딩군이 새롭게 조성돼 있어요. 알테스무제움이라고 19세기 초에 건립된 기념비적 건축물이 있고, 그 앞의 루스트가르텐 같은 곳은 역사적으로나 현대적으로 상당히 의미가 깊죠.

> 그렇게 100번이나 200번 버스를 타고 옛 동베를린과 서베를린을 넘나들면 녹지대와 자연히 마주치겠네요.

굳이 그늘을 찾아간다거나 녹지대를 찾아 나설 필요도 없이 계속 마주치게 돼죠.

> 그렇더라도 시내를 다니다가 잠깐 둘러볼 정원이 있지 않을까요?

베를린에서 남서쪽 파우-엔인젤, 베를린과 포츠담이 만나는 반제라는 호수를 중심으로 펼쳐지는 성과 정원들에서 상수시 궁까지 가는 루트가 있습니다. 하지만 이곳들은 시내에서 좀 떨어져 있고, 루스트가르텐Lustgarten을 들러볼 만하죠.

루스트가르텐은 베를린 구도심의 가장 중심부로 역사상 의미가 깊은 곳이에요. 이 이름이 이 장소와 인연을 맺게 된 것은 베를린이란 도시가 형성되면서부터라 잠시 베를린의 태동과 초기 역사에 대

해 짚어보는 게 좋겠어요. 베를린은 12세기 초 작센의 곰 알브레히트 공작이 토착 원주민인 슬라브족을 몰아내고 브란덴부르크 변경백 (1157~1170)이 되면서 독일인 지역이 되었습니다. 1280년 이후 현재까지 베를린의 상징동물로 곰을 꼽는 것은 알브레히트 변경백의 별호인 곰에서 비롯되었죠. 당시 베를린은 중심부에 있는 무제움스인젤Museumsinsel과 오른쪽의 슈프레 강 건너에 있던 작은 마을을 말합

알테스무제움과 현재처럼 복원되기 전인 통일 직후의 루스트가르텐.

니다. 이곳에는 슈프레 강을 통해 번영했던 상인들이 거주했습니다. 문헌상 최초로 언급된 도시는 베를린 옆의 쾰른으로 1237년에 등장해요. 1160년에 이미 요새가 들어서 있었고요. 이 요새는 현재 베를린 시내에서 볼 수 있는 아주 오래된 옛 유적입니다.

　　베를린이 오늘날의 모습을 갖춘 것은 상당히 후대의 일이네요?

그렇죠. 쾰른과 베를린은 강 하나를 사이에 두고 나뉘어 상업을 중심으로 함께 발전했는데, 두 도시는 통합과 분열을 되풀이하다가 프로이센 왕국이 들어서고 수도를 베를린으로 정한 1709년이 되어서야 주변 세 개의 도시와 함께 베를린으로 통합됐어요.

　　루스트가르텐 이야기를 좀더 자세히 해보죠.

오늘날 '박물관 섬'이라는 뜻의 무제움스인젤에 루스트가르텐이 있는데, 이곳은 예전에 쾰른 지역이었습니다. 무제움스인젤에는 프로이센 왕국이 유럽의 중심 국가로 성장하던 시기인 1824년부터 1930년 사이에 지은 다섯 개의 박물관이 들어서 있는데, 루스트가르텐은 그중 하나인 알테스무제움 앞에 조성되어 있어요. 루스트가르텐의 역사는 17세기 중엽까지 거슬러 올라갑니다. 오늘날의 루스트가르텐은 통일 전 동독 시절까지도 광장이었던 것을 최근 들어 다시 녹지로 조성한 것인데, 이때의 디자인 콘셉트도 당시의 정원 형태를 따르고 있죠.

2000년대 초 재조성한 루스트가르텐.

　　현재의 루스트가르텐은 원형이 아니라 복원된 거예요?

숱한 우여곡절과 변화를 겪고는 복원됐어요. 그래서 지금의 루스트가르텐 디자인을 이해하려면 17세기 중엽 루스트가르텐의 탄생 배경과 디자인을 먼저 알아야 해요. 그런데 어떤 정원을 이해한다는 것은 단순히 보고 느끼는 것의 문제가 아닙니다. 역사적 배경과 더불어 정원이나 공원이 생겨난 유래를 살펴야 하죠. 가령 이런 모습의 정원이 왜 그곳에 존재하게 되었을까 하는 식의 질문을 던져봐야 하는데, 베를린대학의 조경학과 교수였던 한스 로이들 교수가 디자인한 지금의 루스트가르텐에 대해서도 마찬가지 질문을 던져봐야 해요. 로이들과 그의 설계사무소에서 한 작업은 350여 년 전의 루스트가르텐과 이를 이어받고자 했던 1828년 건축가 쉥켈의 고뇌를 현대 기술과 시대정

신에 담아낸 것이라 할 수 있어요. 그러니 오늘날의 루스트가르텐을 알려면 185년 전 성켈의 루스트가르텐 설계안을 이해해야 하고, 성 켈이 왜 그런 형상을 구현하려 했는지를 보려면 자연히 17세기 중반의 루스트가르텐 설계안을 살펴보게 됩니다. 1645년에 프리드리히 빌헬름이 네덜란드풍의 정원을 만들게 했고, 그 이름을 루스트가르텐이라 했습니다.

네덜란드풍의 정원을 만들었다고요?

독일 바로크 시대의 정형식 정원들은 네덜란드풍의 영향을 많이 받기도 했지만, 다른 한편 프리드리히 빌헬름이 30년 전쟁이 일어난 시대에 성장했다는 측면에서 조명해볼 수도 있어요. 1635년 브란덴부르크가 스웨덴 군대의 보복으로 처참한 지경에 이르자 프리드리히는 네덜란드로 피난형 유학을 떠나요. 네덜란드는 당시 황금시대를 구가했는데 프리드리히 외할머니의 친정인 오랑주 가문의 도움을 받아 네덜란드의 선진 문물과 새로운 사회상을 접합니다. 스무 살의 나이로 아버지의 뒤를 이어 선제후가 된 프리드리히는 황폐하고 가난한 브란덴부르크를 물려받습니다.

성장기에 받아들인 선진문화로 인해 루스트가르텐이 네덜란드풍으로 조성된 배경을 짐작해볼 수 있겠는데, 당시 루스트가르텐은 어땠나요?

아쉽게도 전하는 도면이 없어 당시 모습을 알 순 없어요. 다만 그 옛 모습을 추정할 수 있는 자료로 1652년 작성한 계획안이 있습니다. 이것을 살펴보면 기존의 루스트가르텐을 재조성해 세 개의 공간으로

나눴는데, 분수가 있는 수경시설을 도입하고 주위에는 이국적인 식물과 조각상들로 꾸며 정형식 공간을 연출했어요. 브란덴부르크 변경영지와 프로이센 공국이 프로이센 왕국으로 격상된 뒤 루스트가르텐은 큰 변혁의 시기를 맞죠. 프로이센 왕국의 제2대 국왕인 프리드리히 빌헬름 1세는 군인 왕이라 불렸는데, 비록 난폭하고 교양은 없었지만 재정과 군제 개혁을 통해 부국강병을 이루려 애썼던 인물입니다. 루스트가르텐이 군인 왕을 만난 1713년, 이곳에 식재돼 있던 희귀 식물과 조각상 및 예술적으로 장식된 화분들은 모두 샬로텐부르크 궁 정원 등으로 옮겨졌고, 분수대를 포함해 일체를 말끔히 비워 모래를 깔고 군대 훈련과 열병식, 각종 행사와 퍼레이드 장소로 썼어요. 루스트가르텐이 연병장이 된 거죠. 그 뒤 1790년 프리드리히 빌헬름 2세는 식재가 안 된 공간 앞과 슈프레 강변을 따라 밤나무 길을 조성하고 우측에 베를린 대성당을 짓게 하는 등 정원 조성에 신경을 썼습니다. 1798년 프리드리히 빌헬름 3세는 잔디를 깔고 사람들이 들고 나는 것을 통제했지만 그 뒤 나폴레옹에게 점령당했던 1806년에는 루스트가르텐의 잔디밭이 프랑스 군부대의 야영지로 쓰였습니다. 프랑스로부터의 해방전쟁에서 승리한 프로이센 왕국은 대대적으로 분위기 쇄신 작업에 들어가는데, 1820~1822년 성켈에게 기존 바로크 양식의 베를린 대성당을 고전주의 양식으로 고쳐 짓도록 하고, 1825~1830년에는 현재의 알테스무제움인 왕립박물관을 새로 지었죠. 또 그 사이사이 주변 경관을 바꿨습니다. 성켈의 설계안을 토대로 레네가 이곳을 새롭게 디자인했습니다.

다사다난한 역사를 품고 있네요. 나치 시대의 대규모 군중

집회장으로 쓰이는 등 근현대에도 이곳은 베를린의 중심 광장으로 그 역할이 상당했던 듯해요.

바이마르 공화국 시대인 1921년 8월에는 극우 과격 폭력에 반대하는 집회에 50만 명이 모인 적이 있고, 1933년 2월 나치 집권에 항의하는 집회에 20만 명이 참여한 뒤에는 정권을 반대하는 집회가 금지됐어요. 1934년에는 히틀러의 대집회가 여러 번 열렸습니다. 1945년 베를린 공습과 전투로 인해 루스트가르텐이 있던 공간은 포탄 구멍 투성이의 황무지로 변했죠. 동독 시절에는 히틀러가 남긴 포장을 그대로 이용했지만, 군국주의 색을 엷게 하려고 주변에 보리수를 심었습니다. 통일 전까지 숱한 일을 겪으면서 루스트가르텐은 이름으로 보나 녹지 공간으로 보나 그 역할을 거의 잃어가고 있었어요.

통일을 맞고 새로운 모습으로 태어나게 됐죠?
통일 이후인 1991년 베를린에서는 루스트가르텐을 광장이 아닌 공원으로 다시 만들자는 운동이 일어났어요. 레네의 정신을 살려 루스트가르텐을 재설계하기 위한 숱한 논의와 설계경기가 있었죠. 1994년과 1997년 두 차례의 설계 공모가 있었는데, 각각 당선작으로 뽑혔던 작품이 모두 베를린 위원회로부터 당선 취소 결정을 받았어요. 모두 나치 시대의 산물이라 할 수 있는 광장의 포장을 남겨두었다는 게 결정적인 결함이었습니다. 현재 조성된 루스트가르텐은 1997년의 설계공모전에서 2등을 했던 로이들 교수 설계팀인 아틀리에 로이들Atelier Loidl의 작품으로, 성켈의 계획안에서 영감을 얻어 설계 대상지를 1900년대 버전으로 재구성한 것입니다. 이것이 현재의 모습으로 실현되었구요.

루스트가르텐.

시내를 여행하다가 부담 없이 찾아들 만한 다른 곳이 있을까요?

서쪽의 샬로텐부르크가 그런 곳입니다. 도심에서도 가깝고 길 건너 유명한 생맥주집이 있기도 해요. 맥주를 직접 만드는데 베를린에서도 유명한 집이죠. 근처에 정원이 있어 찾아가기도 좋구요.

샬로텐부르크의 정원은 어떤가요? 앞서 유럽적인 특징으로 바로크 정원에 대해 이야기했는데, 그런 양식의 정원이 어떤 것인지 전문가가 아니고는 잘 알지 못하거든요.

전형적인 정형식 바로크 정원이에요. 마치 화려한 양탄자를 펼쳐놓은 듯 문양을 이루고, 길게 좌우 대칭을 이루면서 반듯하게 넓은 잔디밭을 만들어놓은 단정한 모습의 정원이 궁 앞에 펼쳐져 있습니다. 앞에 연못이 있고, 그 뒤쪽 너머에는 숲이 우거져 있어요. 이런 바로크 양식의 정원과 대조되는 것이 영국의 풍경식 정원인데, 즉 자연 그대로의 풍경이 펼쳐진 모습이죠.

샬로텐부르크 정원은 어떻게 만들어졌어요?

샬로텐부르크 궁과 정원은 상수시로 가는 길목에 있는 녹지공원으로 17세기 후반에 조성하기 시작했는데, 정원은 1697년 프랑스의 조원가인 시메옹 고도Siméon Godeau가 바로크풍으로 만들었어요. 궁은 오늘날 베를린에 있는 호엔촐레른 왕가의 거주지로 17세기 말에 세워져 18세기에 크게 확장됐죠. 바로크 정원 양식을 대표하는 프랑스 베르사유 궁이 그랬던 것처럼 바로크 정원은 궁전을 중심으로 기하학적 좌우 대칭 축에 공간 요소들을 철저히 정렬시켜 궁전의 지배력에

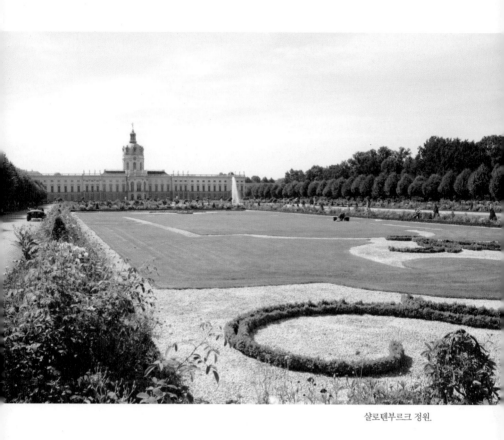

샬로텐부르크 정원.

샬로텐부르크 궁
소재지 베를린 서부, 샬로텐부르크-빌머스도르프 지역. Spandauer Damm 10-22
교통 동물원 역에서 슈판다워 행 버스를 타면 10분 걸린다.
조영 시기 1697년
의뢰인 프로이센 초대 국왕 프리드리히 1세, 아내 조피 샬로테
설계 프랑스 조원가 시메옹 고도
궁전 내부는 바로크와 로코코풍으로 장식되어 있고, 궁 대지에는 바로크 양식의 정원이 조성
되어 있다.

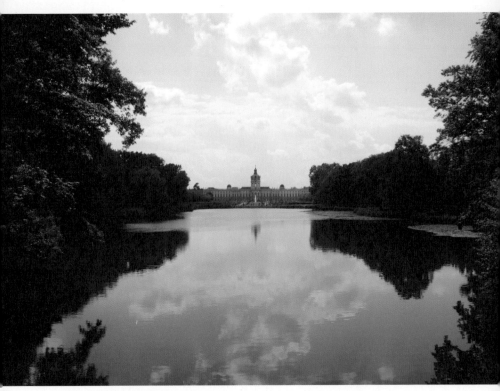

연못에서 바라본 샬로텐부르크 궁전.

외부 공간이 종속되는 것을 부각시키죠. 이렇듯 궁전의 절대적 지배력에 들어온 자연은 완전히 다른 모습으로 탈바꿈됩니다. 바로크 정원은 자연이 가진 본성을 인간의 의지로 완전히 제어해놓는 공간이죠. 지배와 피지배 사이의 대비를 통해 긴장을 유발시켜 남성적인 힘과 인위적인 권위를 느끼게 만드는 방식입니다.

반면 샬로텐부르크 궁전과 정원은 상대적으로 부담이 덜한 인간적인 면이 있어요. 궁전에서 볼 때 대칭적이고 정형적인 평면형의 자수화

단 패턴이 자칫 수직적인 궁전의 대칭축에 종속되어 궁이 단조로워
질 수도 있었지만, 연못에 조성된 비정형적 풍경식 정원을 담은 루이
젠인젤이 궁전으로부터 이어지는 축의 강렬함을 분산시켜 경관의 다
양성을 높여주고 있습니다.

> 앞서 도시 이야기를 하고 정원으로 들어가니 한결 이해가
> 잘돼네요. 정형과 비정형의 형식이 이뤄진 것은 정원 역사
> 에서 일반적인 경향이기도 한데요, 이곳의 색다른 특징은
> 어떤 점인가요?

궁전에서 자수화단에 이르는 대칭적 정형성과 루이젠인젤의 비정형
성이 긴장감을 유발할 수도 있었지만 둘을 연결하는 연못이 긴장을
늦추면서 조화를 이끌어내고 있어요. 저는 그런 결합이 곧 조화의 매
개자가 된 것이라 보기에 현대 조경을 하면서도 이 점을 상당히 중
시해요. 이런 측면에서 샬로텐부르크 궁은 정형성과 비정형성을 모
두 갖췄으면서도 서로 조화를 이뤄 궁극적인 아름다움을 보여주는
듯해요.

> 도시 중심에 서서 보자면, 도시 가까이 있는 것은 시대를
> 거슬러 올라가는 것들이고 외곽으로 갈수록 후대의 것들
> 이죠. 베를린 역시 샬로텐부르크가 도심 가까이 있으니 시
> 기가 좀 오래된 듯하고 포츠담 쪽으로 가면 후대에 지어
> 진 것들이 펼쳐지나요?

그렇죠. 베를린의 중심부와 외곽이 중세 이래 각각의 성곽을 이룬 도
시였다가 근대에 통합되는 복잡한 내력을 지니는데, 대체로 구도심

이라 일컫는 페르가몬 박물관이 있는 베를린 중앙부가 가장 오래됐어요. 중세 시대부터 이 일대가 베를린의 중심부이자 가장 오래된 구도심 지구가 되는데, 지금은 중세의 흔적을 찾아볼 수 없습니다. 역사적인 유산과 경관으로 보자면 베를린 서쪽 슈판다워 지구에 있는 해자 안의 요새가 1500년대 중후반에 건축된 곳으로, 가장 오랜 역사를 품은 곳일 겁니다.

파리나 로마와 견주어 역사도시 관점에서 본다면 베를린의 특성은 어떤 것인가요?

베를린의 두드러진 점은 동서를 관통하는 아주 기다란 하나의 대로에 있어요. 그 긴 축을 중심으로 도시가 만들어졌죠. 대로 양쪽으로 티어가르텐이, 거대한 숲이 도심 한가운데를 중심으로 펼쳐져요. 파리가 방사형의 가로를 특징으로 보이는 것과 차이 나죠.

티어가르텐 이야기를 자주 하게 되는데, 어떤 곳인가요?

1527년 브란덴부르크 변경백의 사냥터였다가 1700년대 이후에는 프로이센 왕가의 사냥터가 된 곳이에요. 1742년 프리드리히 2세가 민중을 위한 공공 정원으로 조성하게 했는데, 그 당시는 후기 바로크풍(로코코 양식)의 볼거리가 많고 화려한 정형식 정원에 가까웠던 듯해요. 프리드리히 2세에 이어 프리드리히 빌헬름 2세 시절, 티어가르텐 안의 벨뷔 궁원(1786~1790)과 루소 섬이 조성되었고, 1792년 정원가 젤로Justus Ehrenreich Sello가 그 일대를 자연풍경식으로 바꿨어요.

이런 변형은 특히 프리드리히 빌헬름 3세의 집권기인 1818년 결정

티어가르텐.

티어가르텐Grosser Tiergarten
소재지 베를린의 중앙부 미테 지역 동쪽에 자리한 도시 공원
조영 시기 1742년
의뢰인 프리드리히 2세
설계 크노벨스도르프
현재 베를린의 허파 역할을 함과 동시에 시민의 쉼터로 애용되고 있다. 보행로조차 거의 포
장을 하지 않아 자연의 숲을 그대로 옮겨놓은 듯한 느낌을 준다. 시민들이 고기를 구워 먹을
수 있는 바비큐 장소도 마련돼 있다.

적인 계기를 맞아요. 레네가 의뢰를 받아 티어가르텐을 자연풍경식 국민 공원이면서도 나폴레옹의 독일 지배를 타도하는 해방전쟁의 기념 및 방문자의 도덕성 함양을 위한 국립공원으로 탈바꿈하는 계획안을 만들었지만 왕이 거부하죠. 결국 계획안을 변경해서 1833년부터 1840년까지 다시 조성되었는데, 지금은 베를린에서 가장 오래된 공원입니다.

그때 모습이 그대로 남아 있나요?
그 뒤 조경가 에두아르트 나이드Eduard Neide와 윌리 알베르데스Willy Alverdes가 지속적으로 관리하면서 20세기 중반까지는 그 모습이 거의 바뀌지 않았죠.

티어가르텐이 지금처럼 복원된 것은 제2차 세계대전 이후로 알고 있는데요. 그렇다면 티어가르텐은 궁원을 중심으로 전개되던 역사정원으로부터 도시 차원으로 확산되는 공공 정원이 되었고, 그러면서 독일석 성격의 도시 정원과 녹지체계를 형성해간 것이라고 볼 수 있나요?
그렇게 볼 수 있죠. 오늘날에도 티어가르텐에는 시민들의 다양한 요구나 활동을 받아들이는 공간들이 곳곳에 있어 특이한 느낌을 줍니다. 양식사적으로 살펴보면, 1742년 프리드리히 대왕은 크노벨스도르프에게 명해 왕실 사냥터였던 티어가르텐을 바로크풍의 시민 공원으로 조성하도록 했고, 이후 19세기 초 레네가 풍경식으로 다시 만들 때도 기존의 공간들과 조화를 잃지 않게 세심한 배려를 했어요. 그러다가 알베르데스의 계획이 적용된 뒤에는 티어가르텐에 구조적으

로 남아 있던 바로크 양식들이 더 이상 어우러질 수 없게 됐어요. 지금처럼 완전히 풍경식 정원으로 바뀌었기 때문이죠. 제2차 세계대전이 일어나기 전 티어가르텐에는 3만5000여 그루의 나무가 자라고 있었지만 전쟁으로 포탄을 맞고 또 주민들이 땔감용으로 베어가 전부 파괴됐어요. 전후에 500그루쯤의 나무만 남아 있었다고 합니다. 이렇게 황폐화된 티어가르텐을 전쟁으로 생계가 막막해진 시민들이 2550구획으로 나눠 감자나 채소 등을 재배하는 채소농원으로 쓰기 시작했어요. 1945년 베를린 시의회는 티어가르텐을 복원시킬 것을 결정하고, 베를린 시 녹지계획 담당자였던 라인홀트 링녀Reinhold Lingner와 베를린대학의 게오르크 프니오워Georg Pniower 교수가 각각 새로운 설계안을 제시했습니다. 그러나 이 두 계획안은 베를린 분할 정책으로 현실화되지 못하고, 파괴되기 전의 양식에 티어가르텐 관리자였던 윌리 알베르데스의 실용성이 강조된 계획안을 반영하는 긴급 처방에 따라 1949~1959년 많은 나무가 심겨졌고 푸른빛을 되찾기 시작했죠.

녹지공원이나 정원을 좀더 다양하게 살펴보려면 포츠담 쪽으로 방향을 돌려야 할까요?

그쪽도 있고, 멀리 가지 않더라도 가령 올림픽 스타디움 근방도 있어요. 베를린 외곽은 숲을 잘 보존하고 있고, 인공적이긴 해도 휴양림이 잘 조성되어 있거든요.

올림픽 스타디움이라면 1936년 베를린 올림픽 때 손기정 선수가 일등으로 달려 들어왔던 그곳이네요.

맞아요. 지금은 분데스리가 축구를 이곳에서 하는데, 경기가 있는 날엔 베를린 시내 전철 안이 꽤나 북적북적하죠. 베를린 서쪽에 자리한 올림픽 스타디움 주변에는 크고 작은 호수를 품은 하펠 강이 남쪽 포츠담 방향으로 흘러가며, 그 수변을 따라 녹지가 잘 조성돼 있어요.

상수시 궁과
카를 포에르스터 정원

베를린과 포츠담을 녹지 및 운하체계와 연계해서 보니 도시 윤곽이 어느 정도 잡히는 것 같습니다만, 만약 베를린에서 포츠담으로 가자면 여행자는 주로 어떤 교통편을 이용하면 돼죠?

대중교통 시스템이 상당히 잘되어 있어요. 에스반S-Bhan이 도시 사이를 아주 빠르게 횡단하는데, 우리나라 급행전철과 비슷하지만 독립된 노선이 있고 활성화돼 있어요. 열차이지만 지하철만큼 자주 다니며, 포츠담 쪽으로 가는 노선이죠. 특히 베를린의 운하 양쪽에는 울창한 숲이 꽉 들어차 있어요. 숲이 울창한 수로를 중심으로 수십 킬로미터를 유람하는 기회는 다른 어느 나라에서도 쉽게 만날 수 없습니다.

앞서 이야기했던 포츠담의 상수시는 어떤 곳인가요? 그곳 이야기를 들어보고 싶은데요.

꼭 가볼 만한 곳이에요. 베를린에 오는 이들이 S반을 타고 상수시 궁전은 꼭 가봐요. 그런데 상수시를 보고 베를린으로 돌아올 때는 거기서 가까운 반제에서 페리 F10을 타고 슈판다워까지 들어오는 게 좋아요. 그렇게 슈판다워까지 와서 샬로텐부르크까지 버스로 이동하는 것이 좀 색다릅니다. 여행자를 위한 1일 대중교통권을 구입하면 페리 F10도 추가 비용 없이 탈 수 있고요.

상수시 궁전은 포츠담 교외에 있는 상수시 공원 안에 있어요. 상수시 sans souci는 프랑스어로 '걱정이 없는'이라는 뜻이에요. 상수시 궁과 궁원을 조성한 왕은 프리드리히 2세였습니다. 궁과 궁원의 이름이 프랑스어로 된 배경을 유추해보건대, 그가 평소 프랑스 문화에 관심을 가졌던 것이 프랑스 이름을 짓게 된 것과 무관하지 않아 보여요.

상수시 궁은 상수시 공원 안의 큰 분수대에서 20미터 높이에 있는 넓은 테라스 위에 세워져 있어요. 길이 97미터에 이르는 단층으로 된 궁전 안에는 프랑스의 계몽사상가 볼테르가 머물렀던 방, 미술관, 도서관 등이 있습니다. 상수시 궁은 샬로텐부르크 궁을 조성했던 프로이센의 초대 국왕 프리드리히 1세의 손자인 프리드리히 2세의 여름 별궁이에요. 역사적으로 프리드리히 2세는 성공한 계몽전제군주로 평가받아 프리드리히 대왕이라고도 불리는데, 18세기 계몽주의에 심취했으며 프로이센 왕국을 통치하는 데 이를 적극적으로 반영했다는 게 통설입니다. 상수시 궁전은 18세기 로코코 양식의 대표적인 건축물로 꼽히죠. 내부 장식은 상수시 궁전 건축을 직접 감독한 프리드리히 2세의 개인 취향이 짙게 반영되어 '프리드리히 스타일의 로코코'라고 불리기도 해요.

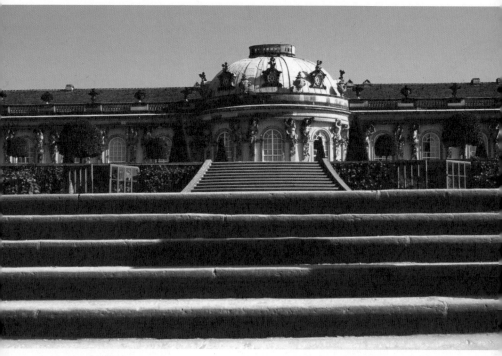

상수시 궁.

상수시 궁
소재지 포츠담, Maulbeerallee, 14469 Potsdam
교통 포츠담 중앙역(S반 Potsdam Hbf)에서 버스 환승. 슐로스 상수시에서 하차. 베를린 중앙역에서 50분쯤 걸린다.
조영 시기 1745년
의뢰인 프리드리히 2세
설계 크노벨스도르프
크노벨스도르프는 1745년 공사를 시작해 1747년 완공했는데, 프리드리히 2세가 이곳에서 지내다시피 했다. 그런 까닭에 궁전 안에는 프리드리히 2세와 관련된 미술품과 물건이 상당수 보존되어 있어 그 당시 궁정의 모습과 유럽 상류사회의 문화예술을 엿볼 수 있다.

계몽군주가 정원을 계획했으니, 그의 의도가 깊숙이 반영
된 곳이겠네요.

상수시는 양식사로 따지자면 정확히 로코코에 속합니다. 로코코는
바로크 후기에 나타났죠. 프리드리히 대왕은 절대군주 시대의 통치
방식을 계몽군주의 방식으로 완전히 바꿨지만, 그렇다 해도 정원의
형식은 금세 바뀌지 않죠. 따라서 상식적으로 보면 계몽군주 시대가
된다 해도 절대주의의 바로크 정원은 그대로 이어지기 마련인데, 상
수시를 보면 알아차리기 쉽지 않지만 궁 내부나 정원에서 변화가 시

상수시 정원.

작되는 조짐을 볼 수 있어요. 이런 것을 하나씩 익혀가면 아주 흥미로운 정원투어가 될 겁니다. 19세기 들어 프리드리히 빌헬름 4세가 상수시에 주로 거주하면서 상수시 궁과 궁원을 넓혔고, 1918년 호엔촐레른 프로이센 왕가가 몰락할 때까지 상수시는 독일 황실이 가장 애호하는 거주지역이 됐죠. 전후에는 관광지로 이름을 알렸다가 1990년 광대한 정원이 유네스코 세계 문화유산으로 지정됐어요. 상수시 공원의 대규모 녹지 공간 중 가장 중요한 부분인 상수시 궁과 지형의 고저차를 이용해 6개의 단을 따라 이뤄진 계단식 포도정원이 아주 인상적입니다.

그렇게 관점을 바꾸고 디테일들을 보기 시작하는 게 여행의 묘미죠. 또 다른 정원들에 관한 이야기도 듣고 싶어요.
포츠담에는 현대 정원의 초기작이랄 수 있는, 화훼 중심으로 가꿔진 20세기 초의 아름다운 정원이 있어요. 독일 정원가 카를 포에르스터(1874~1970)가 조성한 카를 포에르스터 정원이죠. 포츠담 동쪽에 위치해 있으니 상수시 정원을 둘러본 뒤 들르면 좋아요.

거의 우리 시대 조경가라고 할 수 있네요.
1903년부터 관목과 다년생 초화류 중심의 원예단지를 조성하는 일을 했어요. 카를 포에르스터가 이 정원을 만들던 당시를 살펴보면, 1900년대 초는 제1차 세계대전을 치르고, 바이마르 공화국의 등장과 나치 정당의 집권 등이 이뤄진 정치적 격동기였죠. 경제적으로는 왕성한 성장을 이룬 독일이 유럽의 선진 산업국가들과 식민지 쟁탈전을 벌이던 때이기도 하고요. 특히 인접한 베를린은 1920년대를 '황금

의 20년대'라고들 하는데 경제적 풍요를 바탕으로 활기가 넘쳤던 시대죠. 그만큼 화훼산업이 성장할 발판이 마련돼 있었구요.

카를 포에르스터가 시의적절한 산업을 펼친 셈이군요.

카를 포에르스터 정원은 그의 개인 주택에 딸려 있는데 1910년부터 가꿔왔어요. 100년이 넘었죠. 카를 포에르스터 디자인의 특징은 관목과 다년생 초화류를 이용해 정원을 조성하는 기법에 있어요. 직접 식물을 육종하고 재배하는 등 키 작은 나무와 다년생 풀에 대한 전문 지식이 뛰어나고 사실상 독일 현대 정원문화를 이끈 인물이죠. 이 정원의 또 다른 볼거리는 침상원沈床園 또는 성큰 가든sunken garden이라 불리는 정원 형식인데, 일정 면적의 땅을 주위보다 낮게 파서 조성했습니다. 평면의 높이 차를 이용해 공간의 다양성을 확보할 수 있고, 한 단 낮은 공간은 주변부에 둘러싸여 아늑한 분위를 연출해 공간 변화 기법으로 정원가들이 즐겨 쓰죠. 그렇지만 자칫했다가는 주위와 공간의 분절만 가져올 수 있으니 세심한 주의가 필요하기도 해요. 이곳은 개인 정원이지만 아침 9시부터 해질 무렵까지 일반인에게 공개합니다.

카를 포에르스터 정원에서 현대적 조원의 디자인을 만날 수 있다니, 아주 의미 있는 곳이네요.

카를 포에르스터는 그 외에도 흥미로운 정원을 보여줘요. 프로인샤프트인젤이라고 포츠담 중앙역에서 아주 가까워 쉽게 갈 수 있는 곳이에요. 1937년에 카를 포에르스터가 이곳에 교육과 쇼, 전시 등을 목적으로 작은 정원을 조성한 뒤 유명해졌어요. 야외 무대와 놀이터,

카페 및 전시 홀이 잘 갖춰져 있어 목가적인 정원의 느낌을 보완하고 있죠.

이 정원은 어떤 특징을 띠나요?

다양한 조각상과 식물이 조화를 이뤄, 조용한 가운데 독일의 문화 경관을 음미하려는 이들에게 안성맞춤이죠. 특히 섬 안에서 바깥 수변

프로인샤프트스인젤 정원.

경관을 통해 바라보는 포츠담의 경관은 우리나라에서는 쉽게 볼 수 없는, 자연과 문화가 조화를 이룬 도시의 모습을 보여줘요. 아침 7시 부터 열고요. 현대 정원을 찾는 이들에게 뜻 깊은 곳이 될 거예요.

혹자는 독일 현대 정원이 "앉아서 먹고 마시고 즐기는" 새

로운 문화를 만들어냈다고 정의하던데, 어쩌면 카를 포에르스터의 정원이 현대 정원사의 그런 면모를 보여줄 수도 있겠군요. 어쨌든 그런 쪽에 관심 있는 사람이라면 꼭 가봐야겠어요. 베를린 이야기를 마무리짓기 전, 여행자들에게 베를린의 특색을 말해준다면요?

베를린이라는 도시는 시각적인 임팩트보다는 잘 가꿔진 숲에 둘러싸여 자연친화적인 환경을 갖춘 게 특징이에요. 도시를 구성하는 건물과 정원, 공원, 도로 등을 물 흐르듯 자연스럽게 연결시켰는데, 이게 우연히 된 것이 아니고 철저한 체계를 바탕으로 조성된 계획도시인 거죠. 가령 티어가르텐이 베를린 한가운데 있어요. 서울 남산과 같은 위치로 볼 수 있는데, 남산이 작정하고 올라가야 한다면 티어가르텐은 시청을 걸어가다 덕수궁을 만나듯 쉽게 접근할 수 있어요. 걷다 보면 자기도 모르게 티어가르텐 안에 들어와 있죠. 또 도시 한가운데서 자연의 흙을 밟을 수 있어요. 숲이 도시에 들어앉아 있는 거죠. 그래서인지 베를린 시민들의 도시적 삶은 우리와는 완전히 달라요. 서울 역시 앞으로 모습을 바꿔간다면 베를린을 참조할 만해요. 도시 안의 숲과 정원들, 그리고 주거단지들이 어떻게 연계되어 있는지 시사점을 충분히 제공하니까요.

무스카우의 손길을 찾아

정원에 관심을 갖고 봤을 때 베를린 외에 한두 곳 더 가볼 데가 있을까요?

무스카우 정원이나 브라니츠 정원을 꼽을 수 있죠. 퓌클러 무스카우가 조성한 정원들을 보여주고 싶어요. 레네와 퓌클러라는 독일 조경의 쌍두마차가 순차적으로 참여한 공원이 있습니다.

앞서 두 사람 이야기가 잠깐 나왔죠. 그런데 무스카우나 브라니츠는 아주 의미 있는 곳이지만 무척 외진 곳이라 여행자로서 발걸음하기 쉽지 않을 텐데요, 좀더 가기 쉬운 곳은 없을까요? 가령 레네와 쌍두마차가 될 만한 곳으로요.

포츠담에 바벨스베르크 정원이 있어요. 이곳은 레네와 퓌클러가 같이, 엄밀하게 말하자면 전반기에는 레네가, 후반기에는 퓌클러가 조성한 곳이죠. 또 뮌헨으로 가면 엥글리쉬 가르텐이라고 영국 정원이

무스카우 정원.

무스카우 공원Muskau Park Bad Muskau
소재지 독일과 폴란드 사이 나이세 강을 따라 조성된 영국식 정원으로, 독일은 바트 무스카우, 폴란드는 웽쿠니 차 마을에 인접해 있다.
조영 시기 1815년 착수
의뢰인 퓌클러 무스카우
설계 퓌클러 무스카우
7.5제곱킬로미터의 면적으로, 자연풍경식으로는 중부 유럽에서 가장 큰 공원이다. 땅의 소유자였던 무스카우 후작은 그 무렵 영국에서 유행하던 풍경식 정원의 기술을 기반으로 1815년 조경에 착수했다. 그는 30년 동안 나무와 수류 등의 자연물을 풍경화처럼 배치하는 한편, 그와 조화롭게 건물을 건축하고 개축해갔다. 1845년에 그는 경제적인 이유로 더 이상 땅을 소유할 수 없게 됐지만, 이 땅을 사들인 네덜란드 후작이 무스카우 후작에게서 조경을 배운 이들을 고용함으로써 그의 구상은 이어졌다. 2004년에는 경관 디자인 걸작으로 평가받아 유네스코 세계 문화유산에 등재되었다.

있는데, 저는 이곳을 아주 인상 깊게 봤어요. 계곡의 물을 끌어와 도시 한가운데 조성해놓고 우리 시골 개울처럼 거기서 수영도 하고 그렇죠.

영국 정원이라는 뜻을 가진 엥글리쉬 가르텐은 정원이라 기보다 도시 공원쯤 될 것 같은데요. 뮌헨 시민들은 그곳에서 일상의 여유를 만끽할 수 있겠네요.

우리처럼 콘크리트 블록으로 감싼 한강 둔치의 모습을 보다가 뮌헨이라는 대도시에 가서 한복판에 시골 개울 같은 풍경이 펼쳐지는 걸 보면 놀라죠. 한마디로 도시에 대한 선입견을 단번에 무너뜨려요.

브라니츠 공원Branitzer Park
위치 코트부스의 브라니츠
조영 시기 1845년
의뢰인 퓌클러 무스카우
설계 퓌클러 무스카우
무스카우 후작은 재정상의 어려움으로 무스카우에 있던 자신의 저택을 포기하고 브라니츠로 이사해 1845년부터 이곳 공원을 자연풍경식으로 디자인했다.

엥글리쉬 가르텐Englischer Garten
위치 뮌헨 중심부에서 북동쪽으로 뻗어 있다. Englischer Garten 2, 80538 München
조영 시기 1700년대 후반
4.17제곱킬로미터의 면적이 공원으로 조성돼 있다. 비록 런던의 리치먼드 공원(9.55제곱킬로미터)보다는 작지만 뉴욕 센트럴파크(3.41제곱킬로미터)보다는 크다.

정원박람회를 찾아서

독일 정원에 대해 하나 더 물어보자면, 연방정원박람회가
열리죠? 베를린에서 예전에 '분데스가르텐샤우'를 연 적
이 있는 것으로 아는데요.

1985년 베를린 남부에서 열었죠. 그곳의 브리처 가르텐에 대해 이야
기해보고 싶은데, 역사적인 공간 쪽에 초점을 맞추다보니 지나치게
됐어요. 이곳은 조성된 역사가 길지 않거든요.

'브리처 가르텐'을 조금 소개하고 '분데스가르텐샤우'에
대해서 설명해줬으면 해요.

정원에는 일단 이야깃거리가 있어야 해요. 유럽 사람들에게 정원은
아주 이상적인 '에덴동산' 같은 곳입니다. 에덴동산도 독일어 성서를
보면 '에덴 가르텐'이라 쓰여 있죠. 정원에 대해 그들은 천국을 향한
동경을 품죠. 독일에서도 1950년대, 아니 그 이전부터 정원을 활성
화하고 되살리려는 노력들이 있었어요. 제가 알기로는 특히 20세기

중엽부터 연방정부 차원에서 전후 도시의 복구 및 정주 환경 개선에 대한 의지가 강했고, 이전부터 내려온 민간 전문가 주도의 정원박람회 역시 이런 데서 생겨났어요. 민관의 목적이 이처럼 일치했기에 연방정부의 지원을 받아 BUGA(부가), 즉 연방정원박람회로 발전할 수 있었던 듯해요. 1985년에는 베를린에서 부가가 열렸는데, 이를 위해 조성된 것이 '브리처 가르텐'입니다. 부가는 2년에 한 번, 즉 격년제로 열리는데, 가령 올해는 베를린이고 다음(2년 뒤)에는 다른 주의 도시에서 열리는 식입니다. 개최지는 수년 전에 결정하는데, 결정되면 벌써 몇 년 전부터 그 지역에 조성할 정원을 계획하고 설계해 시공까지 이뤄지죠. 그리고 대망의 개최일이 오면 정원박람회를 여는데 '브리처 가르텐'도 그런 과정을 거쳐 조성했어요.

분데스가르텐샤우Bundesgartenschau(BUGA)
독일에서 2년에 한 번씩 각 도시를 순회하며 개최되는 연방정원박람회다. 기원은 1865년까지 거슬러 올라가나 현재와 같은 개념의 박람회는 1950년대에 시작되었다. 1993년 독일 연방정원박람회 유한회사GmbH가 설립되어 좀더 전문적인 박람회 개최가 가능해졌고, 입장 수입이나 사기업의 후원뿐 아니라 연방 당국으로부터 필요한 자금의 일부를 지원받고 있다. 다양한 오픈스페이스 계획과 설계가 각 도시에서 정원 축제의 하나로 이뤄지고 있으며, 당선작은 실제 해당 지역에 시공되어 정원박람회 장소로 활용되고 박람회가 끝난 뒤에는 지역 주민을 위한 공원으로 활용된다. 연방정원박람회는 수백만 명의 방문객을 유치하는 독일의 큰 행사로 자리매김하고 있다.

브리처 가르텐Britzer Garten
소재지 베를린 남부, Sangerhauser Weg 1, 12349 Berlin
교통 지하철 그륀슈타인벡 역에서 650미터 도보로 이동.
조영 시기 1985년
의뢰인 분데스가르텐샤우
설계 W. 밀러, G. 펜커, U. 디르크 칠링, J. 할프만, K. 할프만
1985년 베를린에서 개최된 연방정원쇼(분데스가르텐샤우)를 위해 조성된 0.9제곱킬로미터 규모의 공원이다. 2002년 독일에서 가장 아름다운 10대 공원으로 선정되었다. 봄부터 가을까지 다양한 축제(4~5월 튤립 축제, 5~6월 마법의 꽃 민들레 축제, 8~10월 달리아꽃 축제)와 전시회가 열린다.

정원박람회 같은 건가요?

네, 정원박람회가 아주 활성화돼 있어요. 가든쇼라 하면 독일이 최고일 듯해요. 굉장히 적극적입니다. 동서독으로 분단돼 있을 때 경제적으로 풍요로웠던 서독 사람들이 정원에 적극적으로 관심을 가졌어요. 아무래도 정원의 향유가 경제력과 관계있으니까요. 눈여겨볼 점은 박람회가 끝난 뒤에도 정원이 그대로 유지되면서 활성화된다는 거예요.

이미 도시화가 된 곳에 그처럼 커다란 정원을 만드는 게 쉬운 일은 아니잖아요. 자본이 필요하고 경비도 들여야 하는데, 만약 베를린에서 이것을 개최하면 그 자금을 다른 지역에서도 거두어 지원하는 거죠. 박람회가 끝나면 시민의 품으로 돌아갈 수 있게 해주는 그런 역할을 하기 때문에 실험적인 시도가 많이 일어나요. 특색 있는 조경들을 보여주고 싶어하는 거죠. 분데스가르텐샤우를 하고 나서 생겨난 정원들은 재정 상태에 따라 무료로 개방되기도 하고 유료 입장으로 전환하기도 해요.

베를린 시에 사정이 있다 해도 유료화는 좀 신중히 해야 하는 사안 아닌가요?

통일 이후 베를린의 재정 상태는 우리가 생각하는 것 이상으로 굉장히 심각해요. 독일은 연방국가이고 지방자치권이 보편화된 만큼 재정 자립도 스스로 해야 하는 형편이에요. 베를린은 생산기반 시설이 미비해 바이에른이나 함부르크 지역처럼 부자가 못 돼죠. 그런 데다 동서 베를린이 통합되면서 동서 진영에 있던 대부분의 공공시설을 그대로 유지해 동베를린과 통합하는 데 돈 쓸 일이 여간 많지 않아

요. 다른 도시에서는 하나만 있는 것을 베를린은 두 개씩 갖고 있어 유지비만 해도 어마어마하죠. 가령 독일 내 다른 도시들은 종합기술 대학과 인문학과 의학 및 순수 자연과학 중심의 종합대학을 대개 하나씩만 두고 있는 데 반해 베를린은 4개나 가지고 있어요. 학비가 싼 대신 대학 운영 자금의 대부분을 시가 지원하는 곳이 독일이죠. 못사는 동네에 종합대학이 4개씩이나 있냐는 연방정부의 불만이 커져 연방 지원금이 대폭 삭감됐어요. 그래서 재정 적자 때문에 대학들은 중복 학과들을 통폐합해야 하는데 그게 말처럼 쉽지 않죠. 교통비를 포함한 한 학기 등록금이 50만 원이 채 안 되는 독일의 대학 운영 방식을 감안하면 베를린 시의 재정 압박은 상당합니다. 대학 운영만 놓고 봐도 이 정도인데, 다른 공공기관과 시설까지 감안하면 베를린 시가 재정 자립을 위해 몸부림치는 이유를 이해할 수 있어요.

우리나라의 근린공원도 나무와 잔디, 운동 및 수경시설 등 대수롭지 않은 구성으로 보여도 유지·관리에 적잖은 비용이 들어간다고 해요. 그래서 자치구에서 공원의 유지·관리 비용을 줄일 방안을 고심하고 있다고 들었어요. 베를린의 브리처 가르텐은 규모뿐만 아니라 초화류도 많이 식재된 정원이라 유지·관리에 상당한 경제적 압박이 있을 거예요.

재정 상태가 아무리 심각해도 그런 문제는 좀더 고려해봐야 할 듯해요.

생각해보니 역사적 배경이 없음에도 이곳을 브리처 공원이라 하지 않고 브리처 가르텐이라 한 점과 한·중·일 3국의 정원을 한데 모아 2000년대에 조성해놓은 베를린 마찬Marzahn 지역의 세계 정원

베를린 시내의 자비니 공원.

Gaerten der Welt이란 곳에 입장료가 있는 것은 우연이 아닌 듯해요. 독일인들은 사실 단어 개념을 혼용하는 경우가 거의 없잖아요? 공원은 말 그대로 공공시설이지만, 정원은 역사적으로 사적 공간이라 소유주가 분명했습니다. 그러니 소유권이 있는 사람에게 비용을 지불하고 향유할 권리를 얻는 것이 정원의 보편적인 형식이라, 현대에 조

성된 유료 공공 공간을 공원이라 하지 않고 정원이라 한 것은 아닌지 살펴볼 필요가 있겠네요.

> 여담으로 부가는 통일 전에는 서독에서만 열었어요. 그런데 통일된 뒤 한 번은 서독 한 번은 동독, 대개 이렇게 개최지가 정해진 것 같아요. 동독에서 한 것을 보니 역시 미화 작업이었어요. 초기에 서독이 이미 겪어온 과정을 답습하는 것으로 보였는데, 서독의 관점에서 보자면 이미 누적된 것이 있어서 자신 있는 거죠. 그래서 보여주는 것이 아닌 실질적인 느낌, 요즘 같으면 재활용 내지는 친환경적인 느낌이 들었어요. 우리한테는 순천만의 정원박람회나 태안의 꽃박람회가 있지만, 개최지가 항상 정해져 있는 붙박이 형식이거든요. 만약 독일의 것을 받아들여 순회한다면 한 번 할 때마다 좋은 효과를 가져올 수 있겠죠.

즉 쇼가 끝난 뒤 밑바탕이 그대로 남겨져 마스터플랜이 조성된다면 좋겠죠.

'란데스가르텐샤우'라고 2002년에 했던 것이 유명한데 그로센하인이라는 곳에서 했어요. 우리로 치면 작은 시골인데, 그 지역에 있는 지형들을 잘 살리면서 정말 조성을 잘했어요. 동양 사람들, 특히 중국 사람들이 많이 와서 관심을 보였죠. 이곳을 조성한 사람이 베를린 공대 교수가 되었는데, 베이징대에서 몇 년간 교수로 지내기도 했어요. 베이징대에서 그를 초청한 이유가 인위성이 아닌 자연과의 조화를 잘 이끌어낸 기술 때문이었던 것 같아요.

　　　　현대 조경에서의 바탕이 생태 쪽인데 베를린에서는 특히
　　　　그쪽에 애를 썼다고 하더라고요.

네, 독일은 근대 이후 산업화와 도시화로 자연이 황폐해지자 시민들의 건강이 극도로 좋지 않았던 시절이 있었습니다. 대중적인 정원운동과 맞물리는 이야기인데, 날로 열악해지는 도시 환경에 자연을 되살려야 한다는 대중적 공감대가 형성되었고, 1980년에는 환경 · 평화주의 노선의 녹색당이 등장해 국민의 지지를 받는 등 독일인의 환경에 대한 애착은 남달라요. 특히 베를린에서는 도시생태학의 아버지로 평가받는 주코프 교수Herbert Sukopp가 1970년대 이후 베를린공대에서 왕성하게 활동했고, 그 영향으로 주코프 사단이라 칭할 만한 학파가 형성되었습니다. 현재 독일 경관생태학의 철학적 토대를 제공하고 있는 뮌헨 공대의 트레플 교수Ludwig Trepl와 1980년대 하노버대학에 있다가 베를린공대로 자리를 옮긴 코바리크Ingo Kowarik 교수가 주코프의 제자입니다.

　　　　통일 전 서독에는 조경학과가 세 군데 있었거든요. 베를
　　　　린, 하노버, 뮌헨이요. 그중에서 하노버대학 조경학과는
　　　　역사가 강했고 베를린은 철저하게 생태 바탕이었어요.

독일 대중은 대자연 자체에 대한 동경을 강하게 품고 있어요. 특히 18세기 전후를 살다간 철학자 라이프니츠의 영향이 생태학적 조경에 많은 영향을 주었습니다. 그의 사상을 들여다보면 동양의 노자나 공자의 사상과 유사한 면이 있어요. 독일인의 끊임없는 자연에 대한 동경은 한국인의 정서와 일맥상통합니다. 1970년대 이후 2000년대 초반까지 '환경'이 독일의 대표적인 시대정신이었고 그에 부응할 만

한 인물들이 마침 베를린 공대에 교수로 있어 탄력을 받아 크게 성장할 수 있었습니다.

이 책에 사진을 제공해주신 분들에게 감사드립니다.

정철원(몽마르트 언덕에서 내려다본 파리 전경 95쪽, 베를린 거리의 풍경 235쪽), 조효단(로댕 박물관 정원 123쪽), 김동완(베르사유 정원 126~127쪽), 신하윤(샬로텐부르크 정원 261쪽, 연못에서 바라본 샬로텐부르크 궁전 262쪽), 권용석(카를 포에르스터 정원 275쪽, 프로인샤프트스인젤 정원 276쪽, 베를린 시내의 자비니 공원 285쪽)

유럽, 정원을 거닐다

ⓒ 정기호 최종희 김도훈 이준규 윤호병 2013

1판 1쇄	2013년 7월 13일
1판 4쇄	2016년 9월 2일

지은이	정기호 최종희 김도훈 이준규 윤호병
펴낸이	강성민
편집장	이은혜
편집	장보금 박세중 이두루 박은아 곽우정
편집보조	조은애 이수민
마케팅	정민호 이연실 정현민 김도윤 양서연
홍보	김희숙 김상만 이천희
독자모니터링	황치영

펴낸곳 (주)글항아리 | 출판등록 2009년 1월 19일 제406-2009-000002호

주소	10881 경기도 파주시 회동길 210
전자우편	bookpot@hanmail.net
전화번호	031-955-8891(마케팅) 031-955-2670(편집부)
팩스	031-955-2557

ISBN	978-89-6735-059-8 03600

글항아리는 (주)문학동네의 계열사입니다.

이 도서의 국립중앙도서관 출판시도서목록(CIP)은 서지정보유통지원시스템 홈페이지
(http://seoji.nl.go.kr)와 국가자료공동목록시스템(http://www.nl.go.kr/kolisnet)에서
이용하실 수 있습니다.(CIP제어번호: CIP2013010091)